좋은 그림 좋은 생각

이 도서의 국립중앙도서관 출판시도서목록(CIP)은 e-CIP홈페이지(http://www.nl.go.kr/ecip)와
국가자료공동목록시스템(http://www.nl.go.kr/kolisnet)에서 이용하실 수 있습니다.
(CIP제어번호: CIP2011001774)

좋은 그림 좋은 생각

조곤조곤 전하고 소곤소곤 나누는 작은 지혜들 조정육 지음

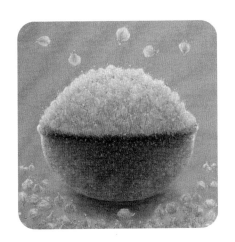

아트북스

"무슨 차를 이렇게 많이 샀어요?"

온 식구가 식탁에 둘러앉아 느지막이 브런치를 먹는 일요일 아침, 주말을 맞아 지방에서 올라온 대학생 큰아들이 식탁 위에 수북이 쌓인 국산 차를 보며 묻습니다.

"이거? 크크크. 네 동생이 제주도 수학여행 가서 사온 거야. 수학여행 온 학생들을 위해 비싼 차를 특별히 반값 세일한다고 했다나."

"그렇다고 이렇게 많이 사요? 속았네."

"속기는! 수업료 낸 거지. 그 분야는 네가 선배잖아."

큰아들 역시 몇 년 전에 둘째 아들과 비슷한 경험을 한 적이 있습니다. 고속버스를 타고 지방에 가다 잠시 휴게소에 들러 쉴 때였다고 합니다. 갑자기 웬 아저씨 둘이 버스에 올라와 한 사람은 민첩한 동작으로 승객들에게 번호표를 나눠주고, 다른 사람은 앞에 서서 그럴 듯한 케이스에 담긴 시계를 보여주더랍니다.

"이 시계는 원래 외국으로 수출하던 제품인데 회사가 부도나는 바람에 눈물을 머금고 싸게 처분하게 되었습니다. 시중에서는 지금도 16만 원에 팔고 있지만 오늘 특별히 서비스하는 차원에서 번호에 당첨된 분에 한해 2만 원에 팔겠습니다. 자, 그럼 행운의 번호를 부르겠습니다."

짧은 시간 동안 재빨리 상품을 팔아야 하는 아저씨가 눈물을 머금고 비싼 시계를

처분할 수밖에 없는 사연을 얘기할 때 그 목소리가 어찌나 비장하고 장중했던지 아이의 심금을 울렸던 모양입니다. 그 순간, 아들이 손에 든 번호가 불렸습니다. 당첨된 것입니다. 순간 아이는 손목시계가 없는 아빠 생각을 했답니다. 좋은 시계를 사서 아빠한테 선물할 수 있는 기회를 놓칠까 봐 손을 번쩍 들었습니다. 의기양양하게 집에 온 아들이 아빠한테 그 시계를 들이밀었다가 돈 낭비했다고 된통 혼난 것이 바로 엊그제였습니다.

그걸 성장통이라고 할까요, 아니면 세상을 배워가는 과정이라고 할까요. 어른이 된다는 것은 세상에서 일어나는 여러 가지 일들을 직접 체득하는 과정인 것 같습니다. 그러면서 자신이 살아가야 할 방법을 선택하는 것이겠지요. 살아가면서 배워야 할 삶의 지혜를 직접 경험할 수 있다면 가장 좋은 공부가 될 것입니다. 직접 체험할 수 없다면 다른 사람의 삶을 들여다보며 간접적으로 배우는 것도 도움이 될 것입니다.

식구들이 큰아이의 시계 사건을 얘기하는 동안, 둘째 아이는 말없이 빵만 먹고 있습니다. 자신이 사온 귤 잼을 식빵 위에 듬뿍 발라서 조용히 먹기만 합니다.
"빵만 먹지 말고 고구마도 먹어. 단 거 너무 많이 먹으면 물린다."
군고구마를 먹고 있던 남편이 한마디 거듭니다. 없는 용돈에 자신이 좋아하는 초콜릿을 사왔는데 겨우 한 개만 먹고 외면한 것이 못내 마음에 걸렸던 모양입니다. 큰아들이 시계를 사올 때는 아빠를 생각하는 마음을 보지 못하고 야단쳤던 남편도 이제 중요한 것이 무엇인지 아는 것 같습니다. 세월이 가르쳐 준 지혜일 것입니다. 이렇게 어른들도 완벽하지 않습니다.

여기에 실린 글들은 어른이라고 큰소리치면서 전혀 어른답지 못한 행동을 했던 기록들입니다. 수많은 실수를 반복하면서 깨닫게 된 삶의 지혜들을 부끄러움을 무릅쓰고 털어놓았습니다. 제 글을 읽은 후, 사람은 누구나 비슷한 과정을 겪는다는 것을 알고 안도의 한숨을 내쉬는 분들도 있을 것입니다. 또 저보다 푸른 후배들은 앞으로 비슷한 상황을 만났을 때 저와 같은 어리석음을 되풀이하지 말아야겠다는 생각을 할지도 모르겠습니다. 그러므로 제 글들은 해답 없는 답을 찾기 위해 좌충우돌 살아오면서 깨닫게 된 작은 행복론일 수도 있습니다. 이야기는 누구에게나 일어날 수 있는 아주 평범한 것들이 대부분입니다. 그러니 브런치를 먹듯 가볍게 즐기는 마음으로 읽어주시기 바랍니다.

글은 크게 4장으로 나눴습니다. 1장은 '함께 갈 때 더욱 행복하다'입니다. 행복하게 살기 위해서는 무엇이 필요할까요? "나는 GNP가 늘어나는 것보다 수평선이 늘어나는 것이 좋아"라고 했던 이생진 시인의 시구처럼 정작 행복에 필요한 것은 돈이나 명예, 권력 같은 외부적인 현상이 아닐지도 모릅니다. 인생의 힘든 길을 사랑하는 사람과 함께 간다면 힘든 와중에도 행복하겠지요? 그래서 2장은 '사랑할 수 있을 때 힘껏 사랑하자'입니다. 살아가면서 지금 이 순간의 중요성, 주변 사람들에 대한 감사와 사랑도 잊지 말자는 생각으로 정한 제목입니다. 3장 '사람은 무엇으로 사는가'에서는 나를 살아가게 해주는 삶의 원동력을 찾아봤습니다. 내 삶이 아무리 남루할지라도 연습 한 번 없이 한 생애를 당당하게 헤쳐 나간다는 것은 분명 성스럽고 심오한 일입니다. 그러니 넘어지더라도 언제든 일어나 다시 시작해야 합니다. 왜냐하면 우리 모두는 아주 숭고한 존재들이기 때문입니다. 그래서 4장은 '언제든 다시 시작할 수 있다'입니다.

이 글은 지난 3년 동안, 「그림으로 보는 인생」이라는 제목으로 『좋은생각』에 연재한 글이 바탕이 되었습니다. 발표하지 않은 글도 몇 편 추가했습니다. 이야기의 중심에는 항상 그림이 놓여 있는데, 어느 시대의 작가든 그들 역시 지금의 우리와 똑같은 고민을 하며 살았다는 것을 확인할 수 있었기 때문입니다. 그림을 보면서 몇 백 년의 시간차를 두고 서로 같은 문제로 고민했다는 것을 아는 순간 그림이 친숙하게 느껴지고, 갑자기 말을 걸어오는 그림의 생생한 목소리를 들을 수 있을 것입니다. 가능하면 많은 사람들에게 공감을 준 명화를 골랐습니다. '좋은 그림'을 보고 '좋은 생각'을 하면 '좋은 행동'으로 이어지지 않을까, 하는 바람을 담아봤습니다. 이 같은 바람이 책을 읽는 내내 모두의 마음속에 가 닿았으면 좋겠습니다.

그나저나 가이드의 이야기에 솔깃해서 국산 차를 네 병이나 산 둘째 아이는 날마다 그 차를 혼자 마시느라 고생이 이만저만이 아닙니다. 오늘은 저도 아들이 사온 귀한 선인장 차를 한 잔 진하게 타서 함께 마셔야겠습니다. 가족은 때로 자기가 좋아하지 않는 차도 함께 마셔주는 관계이기 때문입니다. 그러면서 대화하고 서로의 울타리가 되어주는 것, 그것이 가족이고 사랑일 것입니다. 서로 마음을 터놓고 얘기할 때 얼굴 한 번 본 적 없는 사람이라 해도 우리 모두는 가족이 될 수 있을 것입니다. 이 책이 저와 여러분 사이에 놓인 선인장 차가 되기를 기원합니다.

2011년 4월
매화꽃 피는 무진당에서 조정욱

Contents

3. 사람은 무엇으로 사는가

4. 언제든 다시 시작할 수 있다

1.

함께 갈 때
더욱 행복하다

인생에는 지도가 필요한 순간이 있다

세상을 어떻게 바라볼지 유의하라.

그것이 곧 그대의 세상이므로.

_에리히 헬러(체코의 작가)

한옥 명장을 만났다. 은퇴하면 자신의 집을 손수 짓겠다고 입버릇처럼 말하더니 은퇴 후 그대로 실천해 모두를 놀라게 했다. 설계는 물론이고 기둥을 깎고 바닥을 다지고 벽돌을 쌓는 것까지 직접 했다. 얼마나 튼실하고 친환경적으로 지었던지 한옥이 완성되자마자 명소가 되었다. 한옥을 지으려는 사람들의 문의가 쇄도했고 한옥을 배우려는 사람들의 발길도 끊이지 않았다. 집 한 채 짓는 것으로 그는 명장이 되었다. 목공소에서 깎

은 나무를 가져다 손쉽게 지을 수도 있는데 굳이 손에 못이 박히면서까지 대패질을 하며 고생할 필요가 있었느냐는 질문에 그는 이렇게 대답했다.

"눈대중만으로는 절대 진짜와 가짜를 구분할 수 없습니다. 내가 직접 나무를 만져보고 깎아보고 밀어봐야 나무에 대해서 이해할 수 있습니다. 그러나 나무만 깎는다고 집을 지을 수 있는 것은 아닙니다. 힘들더라도 자기가 직접 설계부터 정화조 놓는 것까지 다 해봐야 비로소 집 전체에 대해 알 수 있습니다."

그의 얘기를 듣는 순간 문득 정선鄭敾, 1676~1759의 「금강전도」와 「장안사」가 생각났다. 정선의 금강산 그림은 두 가지로 나눌 수 있다. 「금강전도」처럼 금강산 전체 모습을 한 화면에 그린 그림과 「장안사」처럼 특정한 장소를 크게 부각시켜 세부적으로 그린 그림이다. 「금강전도」는 한눈에도 금강산의 골격이 확연히 이해되는 그림이다. 원형 구도에 부감법을 이용해 위에서 내려다보는 시각으로 그린 그림 방식 덕분에 그림을 감상하는 사람은 금강산 1만 2,000봉 구석구석을 전부 찾아볼 수 있다. 물론 이 그림은 대상의 감동을 전하기 위해 왜곡·과장·축소를 강조한 정선의 다른 모든 그림이 그렇듯 실경 그대로를 옮겨놓은 그림은 아니다. 주역에 능통

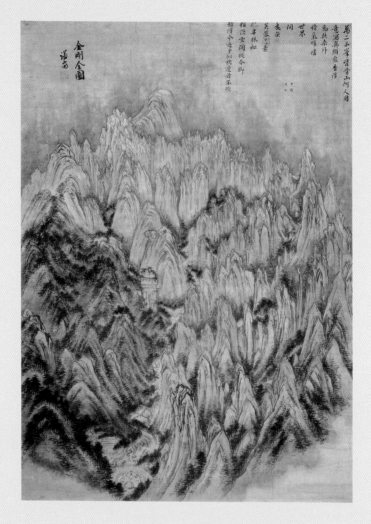

정선, 「금강전도」, 종이에 연한 색, 130.7×94.1cm, 국보 제217호, 1734, 삼성미술관 리움 소장

「금강전도」는 한눈에도 금강산의 골격이 확연히 이해되는 그림이다. 원형 구도에 부감법을 이용해 위에서 내려다보는 시각으로 그린 그림 방식 덕분에 그림을 감상하는 사람은 금강산 1만 2,000봉 구석구석을 전부 찾아볼 수 있다. 이 그림을 보면 금강산의 전체 모습을 선명하게 느낄 수 있다. 이는 정선이 금강산을 생각만으로 그리지 않고 골짜기 골짜기를 직접 발로 밟아보고 다녀봤기 때문이다. 명장이 목공소에서 깎아놓은 나무를 가져다 조립하지 않고 자신이 직접 대패질을 한 나무로 집을 지은 것과 같다.

했던 정선인 만큼 낮은 야산과 높은 암산을 좌우로 배치해 음과 양, 부드러움과 강함이 대비될 수 있게 그렸다. 그럼에도 이 그림을 보면 금강산의 전체 모습을 선명하게 느낄 수 있다. 이는 정선이 금강산을 생각만으로 그리지 않고 골짜기 골짜기를 직접 발로 밟아보고 다녀봤기 때문이다. 명장이 목공소에서 깎아놓은 나무를 가져다 조립하지 않고 자신이 직접 대패질을 한 나무로 집을 지은 것과 같다.

「장안사」는 어떤가? 장안사는 금강산 초입에 있는 절이다. 돌로 된 무지개다리를 건너면 가장 먼저 눈에 띄는 절이 바로 장안사다. 다리 건너편에 우람하게 늘어선 석가봉, 관음봉, 지장봉, 장경봉 등 암봉의 호위를 받으며 좌정한 장안사는 「금강전도」의 맨 아래 왼쪽에도 작게 그려져 있다. 「금강전도」에서는 금강산이라는 전체 속에 위치한 장안사를 그리다보니 아주 작고 소략하게 그려졌다. 그러나 이 작은 표시만으로도 장안사가 금강산의 어느 지점에 있는지 충분히 알 수 있다. 반면 「장안사」는 절이 놓인 장소가 눈에 잡힐 듯 자세히 그려졌다. 그런데 만약 「금강전도」 없이 「장안사」만 보게 된다면 어떨까?

그것은 마치 내비게이션을 따라 운전하고 갈 때의 막막함과 같을 것이다.

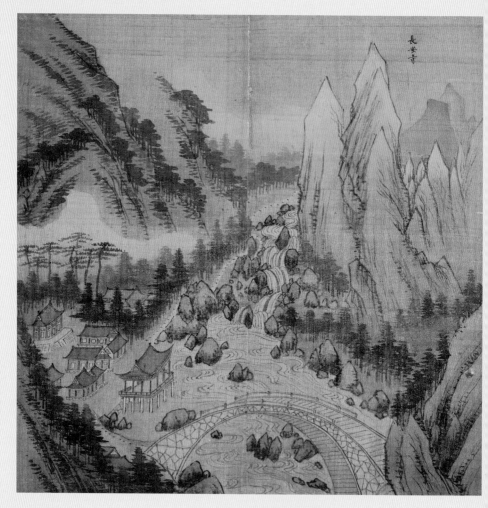

정선, 「장안사」, 『신묘년풍악도첩』에서, 비단에 색, 36.0×36.5cm, 1711, 국립중앙박물관 소장

「장안사」는 절이 놓인 장소가 눈에 잡힐 듯 자세히 그려졌다.
만약 「금강전도」없이 「장안사」만 보게 된다면 어떨까?

주소만 입력하면 원하는 목적지까지 정확히 안내하는 내비게이션은 처음 가는 장소라도 안전하게 갈 수 있게 도와주는 고마운 기계다. 그러나 기계만 믿고 따라가다 보면 지금 내가 어느 방향으로 가고 있는지 도무지 감이 잡히지 않는다. 이것은 마치 나무만 보고 숲을 보지 못하는 것과 같다. 그럴 때는 지도를 봐야 한다. 「장안사」 같은 세부 정보가 아니라 「금강전도」 같은 전체 지도를 보며 내가 어느 지점에 와 있는지 확인해야 한다.

사는 것도 마찬가지다. 때로 목적지를 향해 달려가다가 정작 중요한 목적은 잊어버리고 과정 자체에 매달려 아옹다옹하며 살 때가 있다. 왜 사는지도 모르고 맹목적으로 산다. 의도했던 방향과는 전혀 다른 길을 갈 때도 있다. 예측하지 못했던 사건과 만날 때도 있고 피하고 싶었던 사람과 동행할 때도 있다. 그러다 보면 회의가 생긴다. 그럴 때는 잠깐 멈춰 서서 심호흡을 해보자. 처음 출발할 때 어떤 각오였는지, 어떤 길을 가려고 생각했는지 차분하게 생각해보자. 잠깐 쉬면서 힘을 얻었다면 다시 출발해도 좋다. 너무 멀리 돌아왔다면 지름길을 찾아가자. 너무 속도를 내서 달려왔다면 속도를 줄이고 바깥 경치도 구경하자. 예상했던 시간보다 더 걸렸더라도 자책해서는 안 된다. 낭비했다고 생각하는 시간도 목적지를 향해 가고 있기 때문이다. 지름길로 가든 에돌아가든 정해진 길은 없다. 내

가 가는 길이 정해진 길이다. 다른 사람이 가는 넓은 길만 길이 아니다. 울퉁불퉁하고 좁은 길이라도 내가 가는 길이 내 길이다. 그 길을 가는 동안 동행하는 사람의 마음을 아프게 하고 상하게만 하지 않는다면 마음껏 활개치고 가도 좋은 길이다.

명장이 나무를 직접 깎고 대패질을 한 것이 차에 내비게이션을 설치한 것이라면, 설계부터 완공까지 혼자 힘으로 해보는 것은 지도를 보는 것과 같다. 내비게이션이 있어도 지도가 필요한 것은 운전할 때만이 아니다. 집을 짓는 데도, 인생을 살아가는 데도 역시 필요하다.

남의 아픔도 이해해보려 노력하다

징징거리지 마라. 화내지 마라.
다만 이해하라.
_스피노자

"더는 못 먹겠어요. 오늘 너무 과식하는데요."

한의원에 침 맞으러 갔다가 아는 사람을 만났다. 날마다 컴퓨터를 바라보며 일하다 보니 목이 움직일 수 없을 정도로 아파서 가끔씩 가는 한의원이었다. 목과 머리에 침을 맞은 후 물리치료까지 받다 보니 어느새 점심시간이었다. 그냥 헤어지기도 애매하고 점심을 먹기에는 이른 시간인데

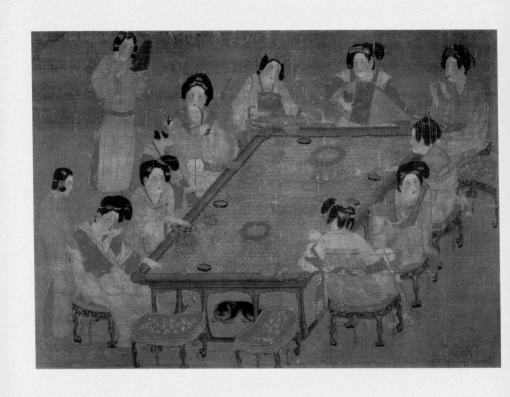

작자 미상, 「궁락도」, 비단에 색, 48.7×69.5cm, 당, 대만 대북고궁박물관 소장

열 명의 귀부인이 시녀들의 시중을 받으며 풍요와 여유를 즐기고 있다.
아마 그녀들은 몸을 가눌 수 없을 정도로 배가 부르거나 술에 취해 있을 것이다.
그 모습이 남 같지가 않다. 이래저래 배부르게 먹을 기회가 자주 생기는 요즘
마음이 자꾸 어수선하다. 왠지 남의 밥그릇을 가로챈 것 같아 죄스럽고 미안하다.
윗사람한테 깨지고 있을 남편 모습이 어른거려 울적해진다.

갑자기 그분이 어디엔가 전화를 했다. 그러더니 남편이 점심을 사기로 했다면서 함께 먹자고 했다. 잘 모르는 사람과 식사하는 것이 불편해서 미적거리는 사이 어느새 그녀가 내 팔짱을 끼고 식당 쪽으로 향했다. 아직 열두시도 되지 않았는데 식당 안은 사람들로 꽉 차 있었다. 자리를 찾느라 식당 안을 빙 둘러본 나는 의외의 사실에 놀랐다. 식사를 하고 있는 사람들 중에 주부들이 상당히 많았기 때문이다.

"이 시간에 웬 사람들이 이렇게 많아요?"
"이 정도면 적은 편이예요. 백화점 같은 데 가면 전부 여자예요. 남자들은 부끄러워서 들어갈 수가 없을 정도예요."

우리도 그들처럼 점심을 먹으러 나온 주부면서 예외인 것처럼 한참 그들을 흥봤다. 그러는 사이 그녀의 남편이 도착해서 해물 샤브샤브를 시켰다. 펄펄 끓는 물에 해산물을 넣고 살아 움직이는 낙지를 넣었다. 손바닥보다 더 큰 조개, 소라, 전복도 넣었다. 나는 계속 먹었다. 직원들은 내가 그릇을 비우기 무섭게 먹을 것을 채워주었다. 세 사람이 먹기에는 너무 많은 양이라 아무리 먹어도 줄지 않았다. 그렇게 먹다 보니 나중에는 바지 단추를 풀러놓아야 할 정도로 배가 불렀다. 고급 식당인 만큼 해물은

싱싱했고 직원들은 친절했다. 모든 것이 더할 나위 없이 만족스러웠다.

그런데 이상했다. 이렇게 만족스러운 상황에서 자꾸 마음이 불편했다. 배가 부를수록 폐휴지를 줍는 할머니 모습이 어른거렸다. 지하철 선반 위의 신문지를 걷으러 다니다 서로 자기 것이라 우기며 말다툼을 하던 두 명의 할아버지 모습도 떠올랐다. 지하철 계단 중간에서 아이를 품에 안고 구걸하던 아이 엄마의 모습도 스쳐갔다. 그럴수록 아까운 음식을 남길 수 없어 더욱 먹었다.

당나라 때 그려진 「궁락도宮樂圖」는 작자 미상이다. 열 명의 귀부인이 시녀들의 시중을 받으며 풍요와 여유를 즐기는 그림이다. 탁자 위에 음식 대신 술동이가 놓여 있는 것으로 보아 식사 후에 한잔하는 중인 것 같다. 당나라 문화의 사치스러움이 절정에 달했다는 8세기 전반 현종 때 궁정에는 여덟 개의 오케스트라가 있었고 귀족들은 노래와 술과 향락으로 세월을 보냈다고 한다.

주체할 수 없을 정도로 넘치는 사치가 어느 정도였는지 몇몇 일화로 짐작할 수 있다. 현종은 잘 훈련된 말 400마리를 소유하고 있었다. 그런데 이

말들은 초원을 달릴 때 쓰는 말이 아니라 연회에서 사용되었다. 말들은 이빨 사이에 술이 가득 담긴 술잔을 문 채 춤을 춘 다음 연회에 참석한 손님들 발 앞에 그 술잔을 내려놓도록 훈련받았다. 물론 연회가 끝날 때쯤 말들은 사람들처럼 비틀거릴 정도로 술에 취하게 되었지만.

「궁락도」는 이런 사치스런 시대에 그려진 작품이다. 얼굴이 공처럼 부풀어 오른 여인들이 호사스럽게 치장을 하고 궁에 초대받아 왔다. 초대한 사람은 왼쪽 중앙에 앉은, 부채를 든 여인일 것이다. 머리에 관처럼 보석이 박힌 장식을 하고 있는 것으로 차별성을 두고 있다. 여인들은 지금 몸을 가눌 수 없을 정도로 배가 부르거나 술에 취해 있을 것이다.

그 모습이 남 같지가 않다. 그림 속 탁자에 오른 술동이는 가스 불 위에 오른 샤브샤브 냄비 같다. 배가 불러 탁자에 기대고 있는 여인은 바로 내 모습 같다. 이래저래 배부르게 먹을 기회가 자주 생기는 요즘 마음이 자꾸 어수선하다. 왠지 남의 밥그릇을 가로챈 것 같아 죄스럽고 미안하다. 윗사람한테 깨지고 있을 남편 모습도 어른거려 울적해진다.

서로의 모습 그대로 인정하자

자신이 행복하고, 남을 행복하게 하는 것. 이것이 사랑의 리듬이다.

_마하라지(인도의 철학자)

"언니, 내가 오늘 목욕탕에 갔다 왔거든요? 평일이라서 그런지 사람이 나하고 할머니 한 분밖에 없더라고요."

평소 공중목욕탕 가는 것을 싫어해 명절 때나 되어야 큰맘 먹고 간다는 후배였다. 오랜만인지라 탕 안에서는 정신없이 목욕을 하느라고 사람이 많은지 적은지조차 신경 쓰지 못했다고 했다. 그렇게 거의 두 시간 가량

목욕을 마치고 나왔을 때는 파김치가 될 정도로 지쳐버렸단다. 기진맥진해서 바닥에 앉아 잠시 쉬었고 어느 정도 피로가 가시고 나니 간헐적으로 신음소리가 들렸다고 했다. 무슨 소리인가 해서 일어나 보니 일흔쯤 되어 보이는 할머니 한 분이 옷을 입으면서 끙끙 앓듯이 신음하셨다. 거동이 약간 불편하신지 등에 젖은 물기 때문에 둘둘 말린 속옷을 내리지 못한 채 안간힘을 쓰고 계셨다. 그 후배는 할머니한테 다가가서 물기를 닦아 드리고 말려 올라간 속옷을 내려 드리면서 지나가는 말로 한마디 했단다. "많이 힘드신가 봐요. 혼자 오셨어요?" 그 말을 들은 할머니는 기다렸다는 듯이 대답하셨다. "같이 올 사람이 있어야지요."

"언니, 내가 말을 말았어야 하는데 괜히 말을 시켰다 싶었어요. 한 번 말문이 터지자 그때부터 쉬지 않고 며느리를 욕하는 거예요. 선생님으로 일하는 며느리를 대신해 살림도 해주고 손자도 다 길러줬는데 애들도 다 크고 이제는 할머니가 아프다고 하니까 싫어한다는 거예요. '자식 길러봐야 소용없다, 부모를 우습게 알고 자기들끼리 한통속이 되어 시시덕거린다'는 등 언제 않는 소리를 했냐 싶을 정도로 숨도 안 쉬고 얘기하는데 듣는 내가 다 지겹더라니까요. 더 이상 듣기 싫어서, '요즘 젊은 사람들도 많이 힘들어요' 하는 말만 하고는 인사하고 얼른 나와버렸어요. 남인 내

가 들어도 듣기 싫은데 그 집 며느리는 얼마나 싫을까 싶으니까 참 안됐더라고요. 사람이 나이 들수록 좀 너그러워지고 푸근해지지는 못할망정 왜 그렇게 바라는 것만 많고 서운한 것만 기억하는지 모르겠어요. 나도 나이 들면 저렇게 될까 봐 정말 겁나요. 지금부터라도 마음공부 단단히 해야지, 원."

살아가다 보면 행복한 일도 겪고 때로는 슬픈 일도 겪는다. '정말 그 사람이 그럴 줄 몰랐는데'하는 일도 겪고, '진즉부터 그럴 줄 알았다' 싶은 일도 겪는다. 본의 아니게 독약 같은 말을 내뱉어야 할 때도 있고, 허깨비 같은 비난에 가슴이 철렁 내려앉을 때도 있다. 그런 일을 겪으며 우리는 인생이라는 강물 속에서 바다라는 종착역을 향해 흘러간다. 기왕 함께 가야 한다면 서로 힘이 되는 대화를 나누며 가면 어떨까.

후배 얘기를 듣고 있는데 며칠 전 우리 집에 다녀가신 아버지가 생각났다. 올해 여든아홉이신 아버지는 몇 해 전까지 우리 집에 계시다 언니 집으로 옮기셨다. 그런데 오시자마자 언니 흉을 보시더니 가실 때까지 불평이었다. 좋든 싫든 자신의 몸을 의탁하고 있는 자식을 흉보는 모습이 과히 좋아 보이지 않았다.

송필용, 「강물은 흐르고」, 캔버스에 유채, 65×91cm, 2000, 개인 소장

살아가다 보면 이런저런 일들을 겪게 된다. 때로는 행복한 일도 겪고 때로는 슬픈 일도 겪는다.
독약 같은 말을 내뱉어야 할 때도 있고, 허깨비 같은 비난에 가슴이 철렁 내려앉을 때도 있다.
그런 일을 겪으며 우리는 인생이라는 강물 속에서 바다라는 종착역을 향해 흘러간다.
기왕 함께 가야 한다면 서로 힘이 되는 대화를 나누며 가면 어떨까.

어쩌다 한 번 만나는 가족은 크게 상관없지만 함께 살다 보면 장점보다 단점이 더 많이 보이는 법이다. 왜 안 그러겠는가. 이미 생각이 굳을 대로 굳어 있는 어른들이 한 공간에서 살려면 부딪힐 수밖에 없지 않은가. 세대 간에 공감대를 형성한다는 것은 매우 힘든 일이다. 그저 마음에 안 들고 이해하지 못하더라도 그냥 그대로 받아들여야 한다. 자기 식으로 뜯어 고치려고 하다가는 감정이 상할 수밖에 없지 않은가.

옛날 생각만 하는 어른 입장에서는 '요즘 것들'이 마음에 안 들 테고, 먹고살기 바쁜 젊은 사람 입장에서는 옛날 타령만 하며 사사건건 잔소리를 하는 노인들이 마음에 안 들 것이다. 상대방에게 서로 자신이 원하는 모습만을 강요할 때 불만이 쌓이고 다시는 보고 싶지 않은 사이가 된다. 그러니 내 감정을 개입시키지 말고 상대방의 지금 모습 그대로를 받아들여야 한다.

나무는 큰 나무든 작은 나무든, 굽은 나무든 반듯한 나무든 곁에 선 나무를 탓하지 않고 자기 모습대로만 산다. 큰 나무와 작은 나무가 어울리고 침엽수와 활엽수가 섞여 숲을 이룬다. 사람도 나무처럼 숲을 이루었으면 좋겠다. 오래 살아 경험 많은 사람이, 힘들지만 좌절하지 않고 오늘을 살

아가는 젊은 사람을 격려해주면 좋겠다. 가진 것은 없지만 아직은 꿈을 꿀 수 있는 사람이, 가진 것은 추억밖에 없는 사람을 위로해주었으면 좋겠다. 그리하여 고목과 새싹이 어우러지는 울창한 숲을 이루었으면. 정신을 맑게 해주고 마음을 다독여주는 청정한 숲을 이루었으면 좋겠다. 생명이 다시 힘을 내는 이 봄날에 그렇게 살았으면 좋겠다.

당신은 충분히 잘해낼 것이다

꿈을 품고 무언가를 할 수 있다면 그것을 시작하라.
새로운 일을 시작하는 용기 속에 당신의 천재성과 능력,
그리고 기적이 모두 숨어 있다.

_요한 볼프강 폰 괴테

신년 초에 중국 답사를 다녀왔다. 열흘 동안 산시 성과 허난 성 지역의 석굴사원을 중심으로 문화유적지를 둘러보는 코스였다. 베이징 국제공항에서 내려 만리장성에 오르는 것으로 일정을 시작했다. 이번 중국행이 나에게는 세 번째였다. 작년에 답사를 신청한 직후 갑자기 환율이 올라 무척 걱정했다. 단체여행이라 신청자 중에 불참자가 생기면 자칫 여행 자체가 무산될 수도 있기 때문이었다. 올해 탈고하기로 한 책에 중국 석굴에 관

한 글을 실을 예정이었던 나는 중국을 꼭 다녀와야 하는 절박한 상황이었다. 8년 전에 봤던 아스라한 기억을 토대로 글을 쓸 수는 없었기 때문이다. 책과 자료는 얼마든지 구할 수 있었지만 직접 현장에서 느낄 수 있는 생생한 느낌은 돈으로 살 수가 없다. 직접 가서 보고 느껴야 한다. 다행히 신청자들은 모두 동양미술에 관심 있는 사람들이라 취소한 사람이 거의 없어 무사히 떠날 수 있었다.

첫날 아침, 부산에서 비행기를 타고 베이징 국제공항에 도착한 후 가장 먼저 들른 곳이 만리장성이었다. 만리장성은 처음이었다. 세계 7대 불가사의에 포함된다는 만리장성은 이민족의 침입을 막기 위해 진시황 때부터 만들었다고 하는데 현재 남아 있는 것은 명나라 때 축조된 것이다. 입을 열기조차 힘들 정도로 추운 날, 케이블카를 타고 산꼭대기까지 올라가는 것은 그 자체만으로도 힘들었다. 그런데 올라가 보니 상상을 초월할 정도로 어마어마한 돌덩어리들이 산등성이를 타고 놓여 있었다. 그것은 흡사 거대한 구렁이가 산봉우리를 타고 넘어가는 것 같았다. 구부러지면 구부러진 대로 경사지면 경사진 대로 산의 흐름에 따라 구불구불 축조된 만리장성은 경이로움을 넘어 무모함에 가까웠다. 그렇다. 그것은 무모함이었다.

천하를 다 가진 것처럼 보이는 황제가 사실은 날마다 죽음의 공포에 떨었던 것이다. 얼마나 황제의 자리가 불안했으면 올라가기도 힘든 산꼭대기에 저렇게 거대하고 견고한 산성을 축조했을까. 돌 하나가 사람 목숨 하나라고 봐도 된다는 안내원의 설명이 아니더라도 수많은 사람들의 희생 없이는 불가능해 보이는 작업이었다. 손가락이 시려 사진을 찍을 수 없을 정도로 혹독한 추위 속에서 돌을 깨고 짊어지고 옮겨야 했을 백성들의 모습이 스쳐 지나갔다. 이민족이 쳐들어왔을 때보다 만리장성을 쌓다 죽은 사람의 수가 더 많았을 것 같았다.

당나라 때 염립본閻立本, 600~73년이 그린 「역대제왕도歷代帝王圖」에는 한漢나라에서 수隋나라까지 통치했던 황제 열세 명의 모습이 훌륭하게 묘사되어 있다. 그중에서도 북주北周, 재위 561~78의 무제武帝는 황제로서의 당당한 모습을 잘 보여준다. 비대할 정도로 몸집이 큰 황제는 양팔을 벌려 시중드는 사람들에게 몸을 맡긴 채 세상에서 가장 높은 자의 위엄을 드러내고 있다. 그러나 무제는 유교를 신봉하고 불교와 도교를 탄압하여 폐불령廢佛令을 단행했다. 그 과정에서 엄청난 피바람을 일으켜 어리석은 황제의 전형으로 역사에 기록되어 있다.

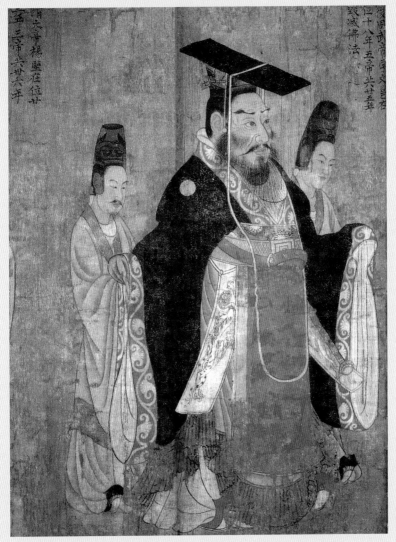

염립본, 「역대제왕도」 중 「북주 무제」, 비단에 색, 전체 51.3×531cm, 보스턴미술관 소장

천하를 다 가진 것처럼 보이는 황제가 사실은 날마다 죽음의 공포에 떨며 살았다.
중원을 최초로 통일한 진시황은 황제의 자리가 불안해서 올라가기도 힘든 산꼭대기에
만리장성을 축조했다. 황제로서 당당한 모습을 보여주는 듯한 북주 무제는 유교를 신봉하고
불교와 도교를 탄압하여 폐불령을 단행했다. 그 과정에서 엄청난 피바람을 일으켜
어리석은 황제의 전형으로 역사에 기록되어 있다.

그런데 이것이 역사의 역설^{逆設}일까. 지금은 만리장성 하나만으로 3,000만 명의 중국인들이 먹고산다 했다. 그것을 증명이라도 하듯 눈을 뜨기조차 힘들 정도로 세찬 칼바람이 부는 만리장성은 세계 곳곳에서 온 사람들로 어깨가 부딪힐 정도였다. 사람은 얼마든지 희생해도 좋다는 무모함과 제왕의 권위가 빚어낸 걸작을 통해 외화를 벌어들이고 있었다. 만리장성에서 느꼈던 무모함은 여행 내내 계속되었다. 산 전체를 뚫어 끝도 없이 굴을 파고 불상을 안치한 운강석굴과 용문석굴, 대족석굴, 향당산석굴, 공현석굴 등 석굴의 어마어마한 규모와 깎아지른 벼랑에 제비집처럼 붙어 있는 현공사^{懸空寺}의 현란함, 만리장성을 평지에 옮겨놓은 듯한 평요고성^{平遙古城}의 위압감, 몇 천 년의 시간은 우습다는 듯 중국 곳곳에 널려 있는 고대의 갑골문자와 청동기와 옥조각과 석조물 등에 기가 막힐 지경이었다.

새벽부터 밤늦게까지 열흘 동안 강행군을 하면서 나는 서서히 중국이란 나라에 질리고 경악했다. 두렵고 무서웠다. 생전 처음 거대한 벽 앞에 선 기분이었다. 아무리 발버둥쳐 봐야 도저히 넘을 수 없는 육중한 벽 같았다. 중국 인구만도 13억 2,000만 명이다. 허난 성 인구만도 1억 명이 넘는다 했다. 우리는 중국의 성 하나에도 못 미치는 작은 나라다. 그런데 우

리는 지금 그 승산 없어 보이는 게임을 하고 있는 것이 아닌가. 내몽골과 티베트가 중국 영토가 되고 56개의 소수민족들이 중국에 편입되었어도 우리는 우리 이름으로 살고 있지 않은가. 이 작은 인구로, 그것도 남북한이 분단된 상황에서 우리는 우리의 정체성을 잃지 않고 대한민국이란 이름으로 당당히 살아가고 있는 것이다.

그러므로 우리는 잘해낼 것이다. 때로는 나라를 뒤흔들 정도의 시련을 겪을 때도 있겠지만 지금까지 그래왔듯 앞으로도 잘해낼 것이다. 무모한 희생을 바탕으로 한 만리장성 없이도 우리는 충분히 잘해낼 것이다.

그림 공부, 사람 공부

남에 대해 이야기를 하려면 그 사람의 신발을 신고
일주일은 걸어 보아야 한다.

_아메리카 인디언의 금언

한 대학 박물관에서 특강을 하게 되었다. 10주 동안 근대미술사를 집중적
으로 조망하는 강의였는데 첫 강의를 내가 하게 된 것은 근대미술사에 처
음으로 등장하는 인물이 바로 안중식安中植, 1861~1919과 조석진趙錫晉, 1853~1920
이었기 때문이다. 안중식은 내 석사논문의 주제로 삼았던 사람이라 그것
이 인연이 되어 첫 번째 발표를 맡게 되었다. 석사논문을 발표한 때가
1987년이었으니 나와 안중식과의 인연이 벌써 20년도 넘은 셈이다.

긴 세월이 지난 만큼 나는 그에 대해 많이 안다고 생각했다. 많이 아는 만큼 당연히 어렵지 않은 주제라 생각하고 마무리 차원에서 내 논문을 뒤적거렸다. 그리고 놀랐다. 세상에, 이런 글을 내가 썼다니. 20년 전 석사논문을 쓸 때의 나의 모습은 마치 심판자 같았다. 조선이 망하고 한일합방이 된 상황에서 그 시대를 증언하지 못하고 역사에 몸을 던지지 못한 안중식을 죄인 다루듯이 쓴 글이었다. 스물여섯 살의 젊은 혈기가 얼마나 무모한지 새삼 깨닫게 되었다. 누구든 내 눈에 거슬리는 사람이 있다면 가차없이 내쳐버릴 기세로 칼날처럼 날카로웠다.

내 논문을 읽으며 새삼 느낀 것은 젊은 날의 패기와 열정이 아니라 무모함과 아집, 오만함이었다. 논문은 마치 그때의 내 얼굴을 보는 것 같아 참담하고 부끄러웠다. 자신을 들여다보기보다는 끝없이 외부를 향해 눈을 부라리며 시빗거리를 찾고 있는 사람 같았다. 글은 딱 그 사람의 수준을 드러낸다고 했던가.

그중에서도 안중식의 「도원문진桃源問津」은 그의 대표작이면서 내가 가장 심하게 비판했던 작품이다. '도화원에 이르는 나루를 묻는다'는 뜻의 「도원문진」은 도연명의 『도화원기桃花源記』에 나오는 내용을 그린 작품이다.

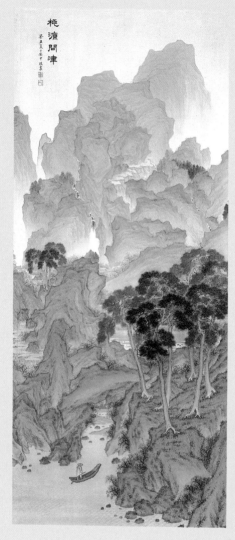

안중식, 「도원문진」, 비단에 색, 164.4×70.4cm, 1913, 호암미술관 소장

안중식은 유독 도원을 주제로 그림을 많이 그렸다.
3.1운동과 관련해 옥살이까지 했던 안중식이 아닌가. 결국 옥살이가 계기가 되어
세상을 떠나게 된 사람이 그린 작품이 「도원문진」이다. 어찌 식민지 치하를 견뎌야 하는
비감이 없었겠는가. 그런 사람이 그린 그림을 스물여섯 성급한 나이에는 깊게 들여다보지 못했다.

한 어부가 강물에 떠내려오는 복사꽃을 따라 거슬러 올라간 끝에 신선처럼 살고 있는 도화원에 갔다 돌아온 후 나중에 찾아가 보았지만 흔적조차 없었다는 꿈 같은 이야기다. 안중식은 환상적인 도화원을 표현하기 위해 골짜기마다 분홍색과 흰색 점으로 꽃을 그렸다. 심하게 각지고 주름 잡힌 산은 농담이 다른 청록색으로 화려하게 장식해 몽환적인 분위기를 살렸다. 궁중장식화의 전통을 이어받았으면서도 안중식만의 필법과 색채가 살아난 그의 대표작이다.

그런데 20여 년 전에는 그 장점이 전혀 눈에 들어오지 않았다. 수많은 소재 중에 하필이면 이런 말도 안 되는 옛날이야기를 선택해서 붓을 든 안중식의 의식세계가 의심스러웠다. 나라가 어지러운 상황에서 사람들의 결기를 일으켜 세울 수 있는 소재가 아니라 현실도피적인 그림을 그린 그가 불만스러웠다. 내가 정한 원칙의 색안경을 쓰고 그림을 봤으니 그림이 제대로 보일 리가 있겠는가.

그런데 이번에 이글거리는 눈빛으로 세상과 맞붙어보려던 젊음의 속박에서 벗어나 안중식의 생애와 작품을 다시 보게 되었다. 선입견 없이 편안하게 그림을 보니 예전에는 보이지 않던 부분이 새롭게 보였다. 비현실적

인 소재로 사람들을 현실의 고통에 눈감게 했던 작품으로 비난했던 「도원문진」을 다르게 해석하게 된 것이다.

나라를 잃은 고통 속에서 날마다 힘겹게 살아가야만 하는 사람들에게 그림은 잠시 동안 현실의 고통을 잊고 편안히 쉴 수 있는 피난처였을지도 모른다는 생각이 든다. 사소한 싸움에도 금세 어둠이 들어차는 식민지 백성의 가슴속에 「도원문진」의 복숭아꽃은 어둠 속 등불처럼 환한 위로가 되었을지도 모른다. 깨어 있는 시간이 있으면 잠자는 시간이 필요하듯 치열하게 몰입하는 순간이 있었다면 몰입을 풀고 쉬는 시간이 필요하다. 그럴 때 쉬는 곳이 복숭아꽃이 휘날리는 도원이라면 얼마나 행복하겠는가. 더구나 그곳은 아무런 근심이나 고통이 없는 세상이 아닌가.

안중식은 유독 도원을 주제로 그림을 많이 그렸다. 3.1운동과 관련해 옥살이까지 했던 안중식이 아닌가. 결국 옥살이가 계기가 되어 세상을 떠나게 된 사람이 그린 작품이 「도원문진」이다. 어찌 식민지 치하를 견뎌야 하는 비감이 없었겠는가. 그런 사람이 그린 그림을 스물여섯 성급한 나이에는 깊게 들여다보지 못했다. 이제 시간이 흘러 그림을 다시 보니 젊었을 때는 보이지 않던 작가의 깊은 고뇌가 새삼 가슴에 와 닿는다.

그런 나의 심정의 변화를 보면서 깨달았다. 지금 내가 옳다고 우기는 것이 꼭 정답은 아니라는 것을. 인생에 정답은 없다는 것을 배웠으니 이제 조금은 겸손해질 것 같다. 그래서 그림 공부는 내게 사람이 되는 공부다.

함께 보는 그림이 더 아름답다

우리의 짧고 덧없는 삶을 살 만한 것으로 만드는 건

고립된 자신을 벗어나 서로에게서, 그리고 서로를 위해서

힘과 위안과 용기를 발견하는 능력이다.

_마사 베크(미국의 칼럼니스트)

"저 모퉁이를 돌고 있는 말 한 번 보세요. 뒷다리와 꼬리만 그려져 있어
요. 보통 사람 같으면 말을 온전하게 그렸을 텐데 정선은 코너를 돌아가
고 있는 순간을 강조하기 위해 저렇게 그린 것 같아요. 완전히 만화 같은
발상이지만 현장성이 생생하게 느껴지는 작품이죠."

국립중앙박물관에서 열린 〈겸재 정선〉전을 보고 있는 중이었다. 정선이

서른여섯 살에 그린 『신묘년 풍악도첩』 중 「옹천도」를 보면서 내가 한 말이었다. 나는 사람을 만날 때 가능하면 박물관이나 미술관에서 만난다. 그림도 보고 일 얘기도 할 수 있으니 일석이조가 아닐 수 없다. 더구나 2009년은 박물관을 개관한 지 100주년이 되는 해라 1년 동안 입장료가 무료였다. 마음만 먹으면 얼마든지 호사를 누리며 사람을 만날 수 있는 곳이 박물관이다.

박물관에는 커피 파는 곳이 네 군데가 있다. 그중에서도 1층 구석에 있는 카페테리아는 커피 값도 저렴하고 창밖으로 보이는 경치도 좋아 함께 가면 감탄하지 않은 사람이 없었다. 먼 길을 걸어서 박물관까지 찾아 온 사람을 위해서는 간단한 배려만으로도 충분히 감동을 줄 수 있다. 창을 등지고 앉기만 하면 된다. 내가 입구를 바라보고 앉으면 상대방은 내 등 뒤에 펼쳐진 창 밖 풍경을 마음껏 감상할 수 있어 더없이 행복해한다. 어느 호텔 커피숍이 이렇게 멋진 정원을 가지고 있겠는가.

그날도 출판사 편집자와 함께 점심식사를 마친 후 비장의 카드로 숨겨 둔 1층 카페테리아에서 커피를 마셨다. 분위기가 좋아서였을 것이다. 편집자가 기획하고 내가 쓰기로 한 새로운 책 얘기는 만족스럽게 끝났다. 이

야기를 마친 우리는 가벼운 마음으로 2층 전시실로 향했다. 이번 〈겸재 정선〉전에서는 『왜관수도원 소장 화첩』과 『사공도시품첩』처럼 처음 공개한 화첩이 전시되어 있어 많은 사람들의 주목을 받았다. 화첩은 며칠에 한 번씩 넘겨지면서 다른 페이지가 전시되고 있어 나는 매주 박물관을 들락거리며 작품을 감상하고 있었다. 거의 석 달을 매주 갔으니 어느 위치에 무슨 그림이 전시되고 있는지 안 봐도 훤히 알 정도였다. 「옹천도」 앞에서 잘난 체를 하면서 자랑스럽게 얘기할 수 있었던 것도 그런 자신감 때문이었는지도 모른다. 금강산을 그린 정선의 시원시원한 필치와 세밀한 붓놀림, 경물을 배치하는 구도의 독창성에 대해 한참 들떠서 떠든 다음 「옹천도」에 보이는 말 얘기는 그냥 양념처럼 끼워 넣었다. 특별한 의미가 있어서라기보다는 그림을 감상하고 있는 사람이 행여 심심해할까 봐 관심을 유도하기 위한 너스레였다. 그런데 내 말을 들으며 오랫동안 그림을 들여다보던 편집자가 한 대답이 내 귀를 번쩍 뜨이게 했다.

"모퉁이를 돌고 있는 짐승은 말이 아니라 분명히 당나귀일 거예요. 꼬리를 바짝 세우고 있는 것으로 봐서 지금 당나귀가 심통이 나서 자기 마음대로 뛰어가 버린 거예요. 저 뒤에 당나귀를 놓친 사람이 허겁지겁 뒤쫓아 가잖아요. 말은 아무리 화가 나도 절대로 혼자 가버리지는 않아요. 당

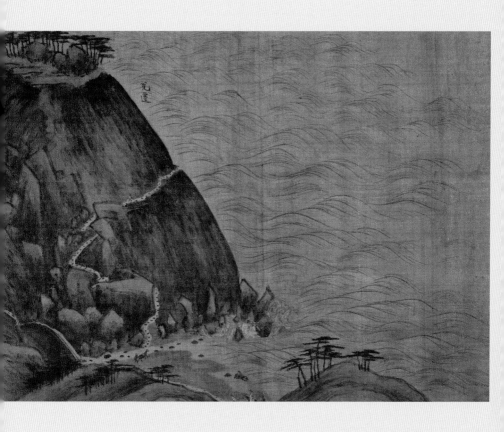

정선, 「옹천도」, 비단에 연한 색, 26.6×37.7cm, 1711, 국립중앙박물관 소장

이 그림을 여러 차례 보았지만 모퉁이를 돌아가는 동물이 말이 아니라 당나귀라는 것을 몰랐다.
역시 그림은 함께 봐야 제 맛이다. 내가 무심히 지나친 부분이 누군가에게는 특별히 눈에
들어오기 때문이다. 그림도, 사람에 대한 관심도 자신이 마음을 주는 만큼 보이는 것 같다.
그렇다면 내가 무관심해서 제대로 읽어내지 못한 그림은 얼마나 많을 것이며 나의 무관심 때문에
서운하게 지나친 사람의 마음은 또 얼마나 많았겠는가.

나귀라는 동물이 평소에는 아주 순하고 얌전하지만 한번 성질이 나면 통제가 안 되는 것이 특징이거든요."

알고 보니 그녀는 당나귀 전문가였던 것이다. 은퇴하면 시골에 내려가서 당나귀 한 마리를 기르며 살고 싶다는 그녀는 당나귀에 대해서 모르는 것이 없었다. 당나귀의 생리가 어떤지, 무엇을 먹고 어떻게 길러야 하는지, 심지어는 당나귀를 살 수 있는 농장이 우리나라에 몇 군데가 있고 어느 농장의 당나귀가 가장 우수한 품종인가에 대해서 훤히 꿰뚫고 있었다.

"당나귀가 왜 좋아요?"
내가 그렇게 묻자 그냥 좋다고 한다. 우문에 현답이다. 좋은 데 무슨 이유가 필요하겠는가. 떡 만드는 것이 좋아 1년 동안 떡 요리를 배우러 다녔다는 그녀는 나중에 자신이 직접 만든 떡을 당나귀 등에 싣고 다니며 동네 사람들한테 나누어주는 것이 꿈이란다. 꿈이라고 하기에는 너무 소박하고 엉뚱해서 그 얘기를 듣자마자 큰 소리를 내어 함께 웃었다. 지금 세상에, 그것도 출판사 다니는 사람이 당나귀에 대한 관심이라니.

"그럼 나는 동네 사람들 화단을 책임질게요. 꽃이라면 내가 전문가 못지

정선, 「옹천도」 (부분)

내 말을 들으며 오랫동안 그림을 들여다보던 편집자가 한 대답이 내 귀를 번쩍 뜨이게 했다.
"모퉁이를 돌고 있는 짐승은 말이 아니라 분명히 당나귀일 거예요."
그렇게 시작된 그녀의 당나귀 강의는 한동안 계속되었다. 아, 그녀는 당나귀 전문가였던 것이다.

않거든요."

이야기가 그림에서 은퇴 후의 모습으로 엉뚱하게 흘러갔지만 그 덕분에 정선의 「옹천도」를 샅샅이 훑어볼 수 있었다. 그녀가 아니었더라면 별 의미 없이 바라보았을 작품이다. 그림을 바라보며 의미를 부여하는 동안 정선의 작품은 머릿속에 확실하게 각인되었다. 역시 그림은 함께 봐야 제맛이다. 내가 무심히 지나친 부분이 누군가에게는 특별히 눈에 들어오기 때문이다. 그림도, 사람에 대한 관심도 자신이 마음을 주는 만큼 보이는 것 같다. 그렇다면 내가 무관심해서 제대로 읽어내지 못한 그림은 얼마나 많을 것이며 나의 무관심 때문에 서운하게 지나친 사람의 마음은 또 얼마나 많았겠는가.

상대방의 입장이 되어보기 전에는

여행이란 무엇보다도 위대하고 엄격한 학문이다.

_알베르 카뮈

7박 9일 동안 미얀마 불교 유적 답사를 다녀왔다. 방학 때면 긴 일정의 해
외 답사를 떠나는데, 작년 겨울 중국을 다녀온 뒤 1년 만에 떠난 여행이었
다. 동양미술에 관한 글을 쓰기 위한 취재 여행이라, 출발하기 전에 철저
히 준비했다. 미얀마에 관한 책을 읽고 역사를 공부하고 미얀마 관련 사
진들을 눈에 익혔다.

자료를 읽으면서 나는 미얀마에 완전히 반해버렸다. 인터넷에 올라온 미얀마 여행 글을 읽어 봐도 감탄과 칭찬 일색이었다. 미얀마에만 가면 꿈에 그리던 불국토를 만날 수 있을 것 같았다. 특히 도시 전체가 탑으로 이루어진 바간Bagan에 빨리 가고 싶어 안달이 날 지경이었다. 유네스코 세계문화유산으로 지정된 바간은 세계 최대의 불교문화 유적 군이라고 하니, 예전 신라시대 때 한 집 건너 탑이 세워졌다는 경주의 모습을 상상해볼 수 있을 것 같았다.

작년 여름부터 계획한 일정이었으니 적어도 6개월 동안은 미얀마에 대한 상사병에 걸려 살았다 해도 과언이 아니었다. 그런데 미얀마에 대한 나의 환상은 바간의 쉐지곤 파고다Shwezigon Pagoda에 도착한 첫날부터 무참히 깨져버렸다. 98미터 높이에 순금만도 60톤이 들어간 쉐지곤 파고다는 눈부시게 화려한 모습이었다. 입이 떡 벌어질 정도로 위용이 대단했다. 문제는 그 거대한 사원을 맨발로 걸어 다녀야 한다는 데 있었다. 사원이라고 해봤자 우리나라의 절처럼 마루가 깔려 있지도 않았다. 곳곳에 돌멩이가 널려 있고 새똥까지 붙어 있어 저잣거리나 마찬가지였다. 쿠션 좋은 신발을 신고 다녀도 힘든 것이 여행인데 거칠거칠하고 차가운 돌바닥을 맨발로 걸어 다녀야 하는 고통은 상상외로 컸다. 탑 속의 차가운 돌바닥을 거

닐다 바깥에 나와 갑자기 후끈거리는 돌바닥에 발을 내려놓았을 때의 고통은 쉬이 가라앉지 않았다.

첫날부터 여행을 포기하고 싶을 정도로 힘든 일정을 거치면서 나는 비로소 부처님의 '불족적佛足跡'에 대해 받아들일 수 있었다. 부처님이 열반에 드신 후 500년 동안은 불상이 만들어지지 않는 무불상시대였다. 그때 불상을 대신해서 신도들의 예배 대상이 되었던 것이 불탑과 불족적, 보리수였다. 탑은 부처님의 사리를 모신 곳이고 보리수는 부처님이 깨달음을 얻었던 장소에 있었던 나무라 부처님을 대신할 수 있는 그 상징성이 높아 쉽게 공감할 수 있었다. 그런데 부처님의 발바닥을 새긴 불족적은 잘 이해되지 않았다.

불상을 제작할 돈이 있다면 국민들이나 배불리 먹게 해줄 것이지 왜 쓸데없는 곳에 돈을 낭비했을까. 종교적인 의미라면 상징적으로 아담한 크기의 불상을 조성하면 되지 않았을까. 이런저런 생각에 마음이 불편했다. 그중에서도 특히 부처님이 옆으로 누워 있는 와불상이나 휴식상은 엄청나게 커서 옆에서 보는 두 발의 크기만도 사람 키보다 몇 배는 컸다. 그리스의 파르테논 신전이나 바티칸의 시스티나 대성당을 보면서는 감탄에

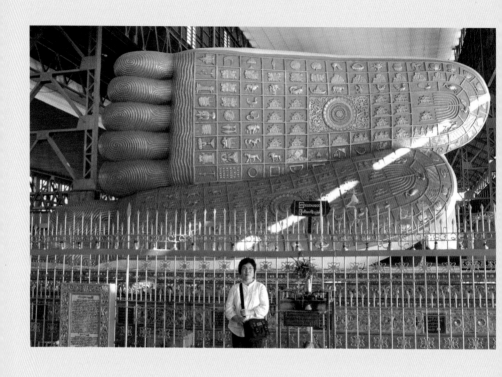

미얀마 차욱땃지 불족적

동남아시아의 부처 휴식상은 상상을 초월할 정도로 크다. 그것은 아무런 조건 없이 불볕더위 속을 맨발로 걸어 다니신 분의 위대한 사랑과 자비를 기념하려는 마음의 표시다.

감탄을 거듭하는 내가 굳이 동남아시아의 불상 크기를 트집 잡은 데는 그 나라가 후진국이라는 나의 편견도 작용했을 것이다.

불족적의 상징성을 어렴풋이 이해할 수 있었던 것은 캄보디아와 태국에 다녀온 뒤였다. 가장 더운 4월에 찾아간 두 나라의 더위 속을 거닐어 보고서야 부처님의 자비심이 얼마나 위대한지 알 수 있었다. 나의 관념이 얼마나 편협했는지도 새삼 깨달을 수 있었다.

며칠 동안 두 나라를 돌아다니는 것만으로도 불족적을 충분히 이해했다고 생각했다. 그런데 아니었다. 40여 년 동안 오로지 중생 구제를 위해 맨발로 인도 전역을 돌아다니신 부처님의 자비심을 몸으로 깨닫게 된 것은 내가 직접 부처님처럼 맨발로 차가운 돌바닥을 거닐어보고 나서였다. 오로지 그 누군가의 영혼의 행복을 위해 여든 살까지 불볕더위 속을 맨발로 걸어 다니신 분의 위대한 사랑과 자비를 내 몸으로 체험해보고서야 느끼게 되었다. 관념과 체험 사이에는 거대한 강이 흐른다. 그러니 남의 일이라고 해서 내가 직접 체험하지 못한 일에 대해 쉽게 단정하지 말아야겠다. 상대방의 입장이 되어보지 않고서는 함부로 예단하지 말아야겠다.

모든 것은 마음먹기에 달려 있다

눈과 귀로만 들어가는 가르침은 꿈속에서 먹은 식사와 같다.

_중국 격언

바로 어제 아침이었다. 10시부터 특강이 있어서 지하철을 타고 가는 중이었다. 조금 늦은 것 같아 환승역에서 정신없이 계단을 뛰어 올라가니 열차가 막 출발하려고 했다. 다행히 열차 안에 몸을 밀어넣자마자 문이 닫혔다. 앞 차가 방금 떠났는지 지하철 안은 비교적 한산했다. 서 있는 사람은 없지만 빈 좌석이 쉽게 눈에 띌 정도는 아니어서 두리번거리고 있는데 바로 문 옆에 딱 한 자리가 비어 있었다. 이게 웬 횡재냐 싶어 얼른 가서 앉았다. 빈자리가 있으면 가방부터 던져놓고 보는 적극적인 성격은 아

니지만, 나 또한 그렇게라도 해서 앉아서 가고 싶은 사람 심정을 충분히 공감하는 나이가 된 것 같다. 그저 빈자리를 보면 반갑다. 오늘 일진이 좋은 것을 보니 강의도 잘 풀릴 것 같았다.

이런 저런 생각을 하고 있는데 어디선가 아주 불쾌한 냄새가 풍겨 왔다. 밤새 차량 청소도 깨끗이 했을 텐데 어디서 이런 지린내가 날까. 설마 했는데 바로 내 옆에 앉은 사람 몸에서 나는 냄새였다. 꼬질꼬질한 등산화를 신고 검은색 바지와 파카를 입은 남자는 머리까지 모자를 푹 뒤집어쓴 채 앉아 코를 골고 있었다. 몸을 뒤척이며 몸을 풀썩거릴 때마다 냄새는 더 심해졌다. 행여 그의 냄새가 내게 전염될까 싶어 몸을 움츠렸는데 그는 그것을 아는지 모르는지 다리를 쩍 벌리고 앉아 있었다.

다른 곳으로 옮기려고 빈자리를 찾아봤지만 사람들은 내릴 생각이 없는지 모두들 눈을 감고 자고 있었다. 일어서자니 30분 이상을 서서 가야 하고 앉아 있자니 역겨운 냄새를 견뎌야 하는 진퇴양난이었다. 하필이면 이런 사람 곁에 앉게 됐단 말인가. 이 사람은 왜 또 바쁜 출근시간에 지하철을 타서 남한테 폐를 끼친단 말인가. 내가 장조화蕭兆和, 1904~86처럼 걸인들을 그림으로 그릴 사람도 아니고 걸인의 삶을 글로 쓸 사람도 아닌데 왜

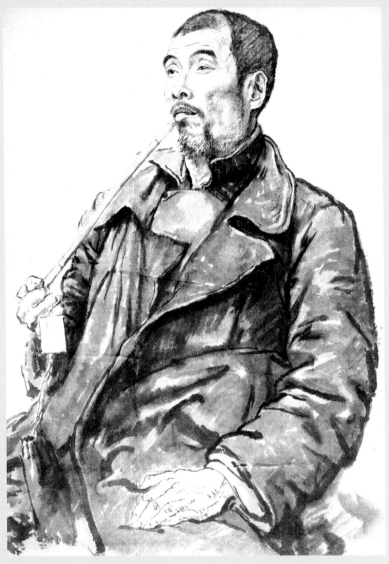

장조화, 「노인상」, 종이에 먹, 1956, 개인 소장

역 밖으로 나오자마자 바람 부는 쪽으로 몸을 돌렸다.
행여 내 옷에 남아 있을지도 모를 기분 나쁜 냄새가 바람에 날아가기를 바라면서
오랫동안 바람 속에 서 있었다. 내 마음에 담긴 불평과 불만의 악취가 그 남자의 옷에서 나는
냄새보다 훨씬 더 지독하고 견디기 힘들다는 것을 알지 못한 채 한동안 서 있었다.

이 사람 곁에 앉게 됐을까. 화가 푹푹 올라오기 시작했다.

그때 문득 법정스님의 얘기가 생각났다. 스님은 인도에서 밤기차를 타야 했는데 승차권이 없어 입석표를 끊고 열차에 오르게 되었단다. 겨우 열차에 올랐지만 비집고 들어설 틈조차 없을 정도로 통로까지 만원이었다고 한다. 사람들이 다들 바닥에 앉거나 누워 있는데 겨우 화장실 옆에 한 사람이 앉을 만한 틈새가 눈에 띄었단다. 바닥에 천을 깔고 앉았지만 화장실 틈바구니에서 밤을 새울 걸 생각하니 난감했을 것이다. 좌우로 두 개의 화장실이 마주보고 있는 출입구라서 사람들이 화장실을 들락거릴 때마다 지린내를 맡아야 하고 배설하는 소리를 들어야 한다는 생각에 화가 나셨단다.

'내가 왜 이런 고생을 하면서 여행을 해야 하나?'

처음에는 슬그머니 화가 치밀어 올랐다고 한다. 그런데 곰곰이 생각하셨단다. '나는 관광객이 아니라 부처님의 성지를 순례하러 나선 수행자가 아닌가. 옛날 구법승들은 오로지 두 발로 걸어서 그 험난하고 위험한 열사의 사막을 건너왔는데, 나는 비행기와 열차를 이용하고 있지 않은가.

다른 승객들은 아무렇지도 않게 먼지 바닥에 주저앉기도 하고 드러눕기도 한다. 똑같은 인간인 내가 저들이 견디는 일을 견딜 수 없다면, 나는 저들과 같은 인간 대열에도 낄 수 없을 것이다. 저들이 아무렇지도 않게 겪는 일을 나라고 못할 게 무엇인가.'

생각이 여기에 미치자, 그 순간부터 화도 불만도 사라지고 더없이 평온해지셨다고 한다. 혼잡한 열차 안이었지만, 그날 밤에는 인도 여행 중에서 가장 맑고 투명한 의식 상태를 지닐 수 있었고, 그 화장실 앞에서는 어떤 성지에서보다도 평온하고 순수한 의식 상태를 지속할 수 있었다고 한다.

스님의 이야기를 읽었을 때는 나도 그럴 수 있으리라 생각했다. 모든 것은 마음먹기에 달린 것이 아닌가. 마음만 단단히 먹는다면 어떤 외부적인 조건도 문제 될 것이 없을 줄 알았다. 그런데 아니었다. 아무리 마음을 단단히 먹어도, 내가 앉아 있는 곳이 인도의 열차 안도 아니고, 문제 되는 사람이 겨우 한 명뿐인데도 그 사람이 '아주 크게' 문제가 되었다. 그 순간 법정스님의 깨우침이나 캘커타의 성녀 마더 테레사의 숭고함도 아무런 도움이 되지 못했다. 오로지 냄새 나는 사람만이 문제였다. 그러면서도 나의 편리함을 포기할 수 없어 일어서지도 않은 채 불평불만만 터트렸다.

성인聖人은 불편한 상황을 통해 깨달음에 가 닿는다는데 중생은 불편한 상황의 원인 제공자를 찾아 그를 미워한다. 나는 도착할 때쯤 미리 일어나 입구에 서서 원인 제공자의 얼굴을 째려봤다. 역 밖으로 나오자마자 바람 부는 쪽으로 몸을 돌렸다. 행여 내 옷에 남아 있을지도 모를 기분 나쁜 냄새가 바람에 날아가기를 바라면서 오랫동안 바람 속에 서 있었다. 내 마음에 담긴 불평과 불만의 악취가 그 남자의 옷에서 나는 냄새보다 훨씬 더 지독하고 견디기 힘들다는 것을 알지 못한 채 한동안 서 있었다.

당신 앞의 사람을 존중하면 된다

측은해하는 마음이 없으면 사람이 아니며,

부끄러워하는 마음이 없으면 사람이 아니며,

사양하는 마음이 없으면 사람이 아니며,

옳고 그름을 가리는 마음이 없으면 사람이 아니다.

_맹자

학부모 모임에 갔다 오는 길이었다. 같은 동네에 사는 학부형과 함께 건널목 앞에 서 있는데 여학생 한 명이 다가와서 말을 걸었다.

"집이 먼데 차비가 떨어졌어요. 1,000원만 주시면 안 될까요?"

다짜고짜 돈을 달라는 학생 때문에 불쾌해진 내가 생각해볼 겨를도 없이 대답했다.

"집이 어딘데?"

아마 모르긴 해도 내 인상이 꽤나 험악했을 것이다.

"수지인데요." 학생이 겸연쩍은 듯 대답했다. 표정으로 봐서 상습범은 아닌 것 같았다. 그러나 순진한 표정을 짓는다고 그 학생이 절박한 상황인지 아닌지 알 수 없는 노릇이었다. 세상에는 진짜 같은 가짜가 너무나 많기 때문이다.

"걸어가면 되겠네. 수지는 여기서 가깝잖아."

"아…… 그게, 수지에서 한참을 들어가야 하거든요……."

퉁명스럽게 말하는 내게 학생은 변명하듯 더듬거렸다. 그때였다.

"아이고, 내가 줄게. 얼마 되지도 않는데 그냥 주지 뭐."

함께 있던 학부형이 가방을 뒤적거리더니 얼른 1,000원을 주었다. 순간적인 일이었다.

"우리도 그럴 때가 있잖아. 돈이 있는 줄 알고 차를 탔는데 지갑을 놓고 왔던 경험 말이야. 그래, 조심해라 가거라."

당연하다는 듯 돈을 준 그녀는 내게 그 학생 입장이 되어 설명하면서 멀

기쿠치 호분, 「가랑비 내리는 요시노」, 비단에 색, 154×356cm, 1914, 도쿄 국립근대미술관 소장

꾸지람 들은 학생처럼 땅만 보고 걷다 고개를 드니 벚꽃이 환하게 웃으며 손을 흔들고 있다. 꽃도 사람도
환한 마음으로 삭막한 세상을 밝게 비추는데 나만 더욱 부끄러운 날이다. 내 고개가 더욱 움츠러들었다.

어져가는 아이에게 인사하는 것도 잊지 않았다. 무안해진 내가 멍하게 쳐다보고 있을 때 신호등이 바뀌었다. 천지에 벚꽃은 흐드러지게 피고 있었다. 온 세상이 꽃으로 충만한 계절에 내 마음속에만 꽃이 피지 않았다.

마을버스를 타기 위해 건널목을 걷는 동안 그녀는 자기가 돈이 떨어져 곤혹스러웠던 경험담을 죽 늘어놓기 시작했다. 나는 건성으로 듣는 둥 마는 둥 하면서 비노바 바베Vinayak Bhave, 1895~1982를 생각하고 있었다. 바베가 어린 시절, 한 거지가 집 앞에서 구걸을 하고 있었다. 그의 어머니는 거지를 빈손으로 돌려보내는 법이 없었다. 구걸하기에는 너무나 건장한 청년이었는데 그의 어머니는 다른 거지와 똑같이 적선을 베풀었다. 그 모습이 못마땅했던 바베는 어머니에게 말했다.

"어머니, 저 사람은 아주 건강해 보여요. 그런 사람에게 적선을 하는 건 게으름만 키워주는 거라고요. 받을 자격이 없는 사람에게 베푸는 것은 그들에게도 좋지 않은 거예요."

그 말을 들은 어머니가 아주 차분하게 말씀하셨다.

"우리가 무엇인데 누가 받을 만한 사람이고 누가 그렇지 못한 사람인지 판단한단 말이냐? 우리가 할 수 있는 것은 그저 찾아오는 사람이면 누구든 다 신처럼 존중해주고 우리의 힘이 닿는 대로 베푸는 거란다. 내가 어떻게 그 사람을 판단할 수 있겠니?"

비노바 바베는 간디 이후 인도의 정신적 지도자이자 사회개혁가로서 문명의 이기를 거부하고 참다운 삶의 의미를 전파하여 물질문명에 찌든 인류의 정신적 갈증에 단비를 적셔준 위대한 동양 정신의 상징으로 평가받는 영성가다. 인도의 최고 계급인 브라만으로 태어났지만 브라만 계급의 상징인 긴 머리카락을 잘라 버리고 카스트를 허물기 위해 노력했다. 스스로 육체노동자의 길을 택해 배설물을 치우고, 농사짓고, 실을 잣는 등 다른 사람들이 비천하다고 여기는 일을 몸소 행하며 살았다. 인도 전역을 돌아다니며 지주들을 설득해 토지를 기증받아 가난한 사람들에게 나누어 주며 세계를 감동시킨 사람이 바로 비노바 바베였다.

그런 위대한 인물이 탄생하기까지는 자비롭고 겸손한 어머니의 가르침이 있었다는 얘기를 읽은 것이 바로 이틀 전이었다. 나 또한 바베의 어머니 못지않게 베풀기 좋아하고 자비심 넘치는 어머니 밑에서 자랐다. 여기에

책을 통해 배운 수많은 성인들의 가르침까지 더한다면 자비심에 관한 공부라면 그에 뒤지지 않을 것이다. 그런데 한 사람은 자기가 배운 가르침을 평생의 삶 속에서 실천했고, 한 사람은 평생 배운 가르침을 한순간에 잊어버렸다. 바베의 이름조차 들어보지 못한 한 사람은 누군가가 손을 내미는 순간 지체 없이 그 손을 잡아 주었다. 나 같은 범부가 감히 비노바 바베 같은 성자와 동격이고 싶었다는 얘기를 하자는 것이 아니다. 적어도 흉내는 내볼 수 있지 않은가. 똑같은 사람으로 태어나 어떻게 이다지도 품성이 다를 수가 있단 말인가. 이런 내 모습을 볼 때면 인간은 교육에 의해 변화될 수 있다는 주장이 전혀 설득력 없어 보인다.

"아…… 날씨 좋다. 여태껏 추워서 움츠리고 있더니 드디어 벚꽃이 만발했구나."

잘못하다 꾸지람 들은 학생처럼 땅만 보고 걷는데 도리를 다한 그녀는 고개를 들고 걸었던가 보다. 나 또한 고개를 들어보니 벚꽃이 환하게 웃으며 손을 흔들고 있다. 꽃도 사람도 환한 마음으로 삭막한 세상을 밝게 비추는데 나만 더욱 부끄러운 날이다. 내 고개가 더욱 움츠러들었다.

조화로운 사람이 아름답다

마음은 밭이다.

어떤 씨앗에 물을 주어 꽃을 피울지는 자신의 의지에 달렸다.

_틱낫한

새로 생긴 미용실에 갔다. 그리 크지는 않았으나 내가 사는 동네에 어울리지 않게 무척 세련되고 고급스러웠다. 원장으로 보이는 내 또래의 여인 역시 동네에는 어울리지 않게 무척 도회적이었다.

"어떻게 잘라 드릴까요?"

자리에 앉자마자 그녀가 물었다.

"원장님 마음대로 잘라보세요. 대신 짧고 단정하게 부탁드려요."

그녀는 잠시 알쏭달쏭한 표정을 짓더니 결심한 듯 내 머리를 만지기 시작했다.

"미용실이 꽤 멋지네요. 여기 오시기 전에 어디 계셨어요? 강남?"

칭찬은 고래도 춤추게 한다던가. 아니 바위도 움직인다고 했다. 가위질하는 사람 기분 좋게 해야 가위질이 부드러울 것 같아 한마디 했다. 이럴 때 아니면 나와 전혀 다른 세계에 사는 사람과 얘기할 기회가 없을 것 같아 일부러 말을 시켰다. 그런데 내 말이 떨어지기가 무섭게 원장의 얼굴 표정이 복잡하게 변하기 시작했다.

"말도 마세요. 사연이 복잡해요. 예전에 압구정동에서 사업하면서 돈 좀 벌었죠. 그런데 경쟁도 너무 치열하고 임대료도 비싸서 조금 저렴한 곳으로 옮겨볼까 해서 찾아간 곳이 안양이었어요. 마침 적당한 자리가 나서 멋지게 인테리어를 하고 최신식 기계도 들여 놓고 개업했어요."

얘기를 하면서도 연신 가위질을 멈추지 않는 그녀는 역시 전문가다.

"그 동네 명소가 됐겠네요?"

"아이고, 저도 그럴 줄 알았죠. 그런데 아니었어요. 손님이 전혀 없는 거예요. 건너편 허름한 미용실에는 손님이 북적거리는데 우리 가게는 개미한 마리 얼씬거리지 않더라고요. 도저히 이해할 수 없었죠. 비용도 비슷한데 왜 우리 가게처럼 번쩍번쩍한 곳을 놔두고 저런 데를 갈까. 그렇게한 달쯤 지났나 봐요. 어느 날 어떤 아줌마가 가게 문을 열고 들어오는데신발을 벗고 들어오더라고요. 세상에! 그때 알았죠, 왜 손님이 없었는지.우리 미용실이 그 동네에 어울리지 않게 너무 고급스러워서 비쌀 거라고지레짐작한 사람들이 아예 들어오지를 않았던 거예요. 결국 석 달 만에압구정동에서 번 돈 다 까먹고 깨끗이 털고 나왔어요."

세상에서 가장 중요한 것이 조화로움인데 그녀는 조화를 몰랐던 것이다.조화로움은 자신이 놓여 있는 장소에서 곁에 있는 다른 존재와 잘 어울리는 것을 말한다. 자신의 정체성을 잃지 않으면서도 다른 존재에게 편안하게 곁자리를 내어주는 것이다. 내 색깔만을 너무 강요하지 않으면서 나와색깔이 전혀 다른 곁의 존재를 인정하고 받아들이는 것이다.

그 조화로움을 반천수潘天壽, 1897~1971가 그린 두 편의 그림에서 확인해볼수 있다. 「안탕산화」와 「석류」는 그림과 제시題詩가 어떻게 조화를 이루어

야 하는지 잘 보여주는 작품이다. 「안탕산화」에 적힌 제시의 한자는 그림 속의 잎사귀를 닮았다. 진하고 연한 서로 다른 꽃들처럼 한자도 농담이 다르다. 큰 꽃 작은 꽃처럼 글자 크기도 다르다. 아무렇게나 뻗어 있는 잎사귀처럼 한자의 필획도 삐뚜름하게 그어져 있다.

「석류」는 어떠한가. 알갱이를 가득 물고 있는 탐스런 석류처럼 글자 또한 굵고 탐스럽다. 마치 알갱이를 모아서 만든 글자 같다. 사람들이 석류 그림을 좋아한 것은 자식을 많이 낳기를 바라서였다. 알갱이가 알알이 박힌 석류가 쩍 벌어졌을 때의 그득함을 느껴본 적 있는가. 그래서 석류는 알갱이가 중요하지 나무가 중요하지 않다. 천재 화가 반천수가 굳이 나무를 생략하고 석류만을 크게 부각시켜 그린 의도를 알 수 있다. 석류 알갱이를 닮은 글자 나무에 큼지막한 석류가 열렸다. 글자에 굴곡을 두고 배치한 것은 글자를 마치 나무처럼 배치하기 위해서이다.

한자의 뜻은 몰라도 좋다. 한자를 그냥 그림으로 이해해도 좋다. 어차피 글자와 그림은 한 어버이의 자식이 아닌가. 그림에서 가장 중요한 것은 구도다. 구도는 그림 속에 등장하는 각각의 물상들이 어떻게 조화를 이루느냐의 문제다. 구도에는 그림의 주요 소재뿐만 아니라 제시와 낙관까지

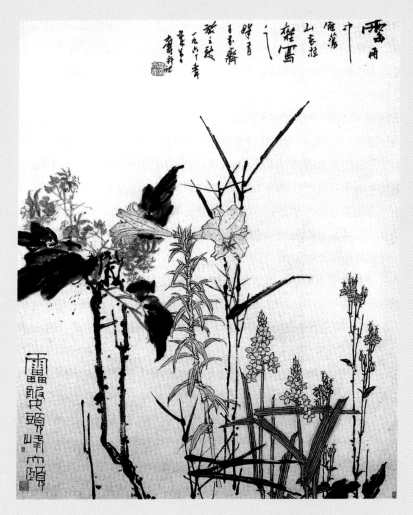

반천수, 「안탕산화」

제시의 한자는 그림 속의 잎사귀를 닮았다. 진하고 연한 서로 다른 꽃들처럼
한자도 농담이 다르다. 큰 꽃 작은 꽃처럼 글자 크기도 다르다. 아무렇게나 뻗어 있는 잎사귀처럼
한자의 필획도 삐뚜름하게 그어져 있다. 나리꽃과 백합꽃은 각자의 정체성을 잃지 않으면서 서로의
아름다움을 죽이지 않고 잘 어울린다. 그래서 아름답다. 조화로운 꽃이 아름답듯 조화로운 사람도
아름답다. 음양이 조화로울 때 생명이 탄생하고 물과 바람이 조화를 이룰 때 세상은 평온하다.

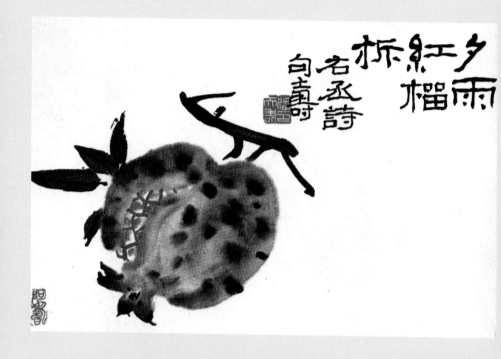

반천수, 「석류」

알갱이를 가득 물고 있는 탐스런 석류처럼 글자 또한 굵고 탐스럽다.
마치 알갱이를 모아서 만든 글자 같다. 글자에 굴곡을 두고 배치한 것은
글자를 마치 나무처럼 배치하기 위해서이다. 그림에서 가장 중요한 것은 구도다.
구도는 그림 속에 등장하는 각각의 물상들이 어떻게 조화를 이루느냐의 문제다.
구도에는 그림의 주요 소재뿐만 아니라 제시와 낙관까지 포함한다.
또한 우리가 빈 공간으로만 알고 있는 여백까지도 구도에서는 꼭 필요한 주인공들이다.

포함한다. 또한 우리가 빈 공간으로만 알고 있는 여백까지도 구도에서는 꼭 필요한 주인공들이다. 나리꽃과 백합꽃은 각자의 정체성을 잃지 않으면서 서로의 아름다움을 죽이지 않고 잘 어울린다. 그래서 아름답다. 조화로운 꽃이 아름답듯 조화로운 사람도 아름답다. 음양이 조화로울 때 생명이 탄생하고 물과 바람이 조화를 이룰 때 세상은 평온하다.

조화를 이루지 못한 데서 큰 교훈을 얻은 원장의 얘기는 끊임없이 이어졌다. 그런데 얘기가 길어지는 동안 내 머리카락이 점점 짧아지더니 급기야는 양쪽 귀가 훤히 드러날 지경이 되고 말았다. 이런 부조화라니!

2.

사랑할 수 있을 때
힘껏 사랑하자

지금 마음을 조금만 더 내어주자

하늘로부터 받은 선물 중 어머니보다 더 훌륭한 존재는 없다.

_에우리피데스(고대 그리스의 시인)

책장 서랍을 정리하다 우연히 엄마의 옛날 여권을 발견했다. 1996년 3월 23일에 발급되었고 1997년 3월 22일에 만료된 1년짜리 단기여권이었다. 1년짜리 여권도 있나 싶어 뒷장을 넘겨보니 한 군데 도장이 찍혀 있었다. 1996년 4월 18일에 호주에 도착했다는 도장과 21일에 호주를 떠난다는 도장 두 개, 그리고 대한민국을 나갔다가 들어왔다는 도장이 두 개였다. 입국 도장이 22일에 찍힌 것으로 봐서 밤 비행기를 타고 입국하신 것 같

았다. 엄마는 4월 18일부터 22일까지 3박 5일 동안의 호주 여행을 위해 이 여권을 만드신 거였다.

도장이 찍힌 옆 페이지에는 엄마의 혈압과 맥박수가 적힌 빛바랜 종이가 붙어 있었다. "최고의 의료 서비스로 고객 여러분의 건강을 약속해 드립니다. 박 내과"라는 문구와 함께. 보통 사람들에게는 필요 없는 건강증명서가 일흔두 살의 엄마에게는 필요한 절차였던가 보다. 더 뒤적거려봤지만 더 이상 엄마의 해외여행을 확인할 만한 흔적은 남아 있지 않았다. 처음이자 마지막이었던 엄마의 해외여행은 그렇게 끝났다.

나는 여권을 다시 맨 앞장으로 넘겼다. 사진 속의 엄마는 일흔두 살의 할머니답게 짧은 머리에 녹색 스카프를 두르고 체크무늬 점퍼를 입고 계셨다. 외출하실 때면 언제나 첫 번째로 엄마의 손이 가던 점퍼. 멀리서 체크무늬 점퍼만 봐도 엄마라는 것을 알 수 있을 정도로 눈에 익은 옷이었다. 내게 그 점퍼는 곧 엄마였다. 다른 사람이 입었더라면 아무 의미도 없었을 그 점퍼가 엄마가 입었기 때문에 특별한 옷으로 남았다.

엄마의 사진 옆에는 당신이 평생 한 번도 그 의미를 해독할 수 없었던 낯

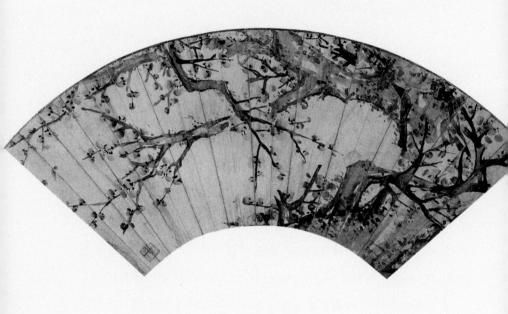

오경석, 「선면홍매」, 종이에 연한 색, 16.3×45.4cm, 개인 소장

잊힐 만하면 떠오르는 사람이 있다. 봄이 되면 죽은 나무에서 피어나는 매화꽃처럼. 가슴속에
매화꽃 같은 그리움을 달고 사는 것이 인생일까. 이 봄에 나는 또 어떤 그리움으로 몸살을 할까.

선 글자가 찍혀 있었다. 엄마는 한글을 모르셨다. 다행히 숫자는 알고 계셨다. 숫자만 아는 능력으로 엄마는 광주에서 서울로, 여천에서 분당으로, 딸들이 사는 곳이라면 어디든 거침없이 돌아다니셨다. 그래서 나는 글자를 해독할 수 없었던 엄마가 글자로 이루어진 세상 속에서 살아야 했던 시간에 대해 그다지 생각해보지 못했다. 다른 사람들에게는 그저 슬쩍 쳐다보기만 해도 쉽게 이해되는 문자가 엄마에게는 암호문처럼 어려웠을 것이라는 생각을 한 번도 해보지 못했다.

엄마는 만석꾼 집안의 맏딸이었지만 여자에게는 교육을 시키지 않던 풍조 속에서 학교 문턱에도 가보지 못하셨다. 1925년생이셨으니 그 세대 중 부모가 선각자였거나 스스로 인생을 개척하고자 했던 신여성이 아니고서야 교육받은 여성은 거의 없었을 것이다. 엄마도 가끔씩 당신이 소학교라도 나왔더라면 이렇게 살지는 않았을 거라고 한탄하신 적이 있었다.

둘째 언니가 결혼한 지 얼마 안 됐을 때, 엄마는 광주에서 참기름이며 깨소금, 콩이며 팥을 바리바리 싸들고 서울로 올라오셨다. 그날 저녁, 엄마는 자신이 늘 보는 드라마를 틀어달라고 사위에게 부탁하셨다. 평소 드라마를 잘 보지 않아 어떤 프로그램인지 몰랐던 사위는 신문의 텔레비전 프

로그램 란을 펼쳐주면서 찾아보시라고 했다.

"그때 내가 처음으로 우리 아부지를 원망했다야. 소핵교만 댕기게 해줬어도 사위 앞에서 창피스럽게 이런 멍충이로 살지는 않았을 것인디……."

그날 이후 엄마는 가끔씩 신문의 머리기사를 보시면서 더듬더듬 한글 읽기를 시도하셨다. 그만큼 문자를 깨치고자 하는 엄마의 열망은 강했다. 그러나 나는 엄마의 그 열망을 감지하고 못하고 큰소리로 얼른 읽어드리는 것으로 끝냈다. 내 일에 바빠 엄마의 갈망을 알아차리지 못한 것이다. 그때 만약 엄마가 글자를 깨우치셨더라면 엄마 인생은 어땠을까. 방 안에 앉아 책만 읽어도 그 안에 온 세상이 가득 들어 있다는 희열을 아셨더라면, 새벽마다 배달되는 신문만 펼쳐도 그 활자 사이로 바깥세상에서 움직이는 사람들의 발소리를 들을 수 있는 감격을 엄마가 아셨더라면 엄마의 인생은 어떻게 바뀌었을까. 내게는 당연한 그 행복과 충만함을 엄마도 가질 수 있게 내가 조금만 더 마음을 내었더라면…….

결국 엄마는 엄마의 사진을 둘러싸고 있는 여권의 낯선 알파벳처럼 끝내 한글을 해독하지 못하고 세상을 떠나셨다. 여권 사이에 넣어둔 납골당 카

드에 자신의 이름 석 자만을 남긴 채 한 줌의 재로 남으셨다. 돌아가신 지 7년이 되어도 재가 될 수 없는 죄책감을 내 가슴에 남겨둔 채 엄마는 그렇게 가셨다.

사랑하는 이가 있기에
그곳이 특별한 것

얼마나 많은 길을 걸어야 한 사람의 인간이 될 수 있을까?

_밥 딜런

지난주 토요일에 학회 발표가 있어서 광주에 내려갔다. 끝나고 돌아오는 길에 예전에 살던 아파트 옆을 지나게 되었다. 내려갈 때는 발표 준비 때문에 바빠서 몰랐는데 끝나고 돌아오는 길은 무척 허전하고 쓸쓸했다. 그곳에 마음 줄 만한 사람이 이제는 아무도 살고 있지 않기 때문이다.

광주는 내 고향이다. 어린 시절부터 대학 졸업 때까지 살았던 도시였다.

생애의 절반을 살았던 도시인만큼 광주의 추억에는 단순히 과거에 살았던 곳이라는 표현으로는 부족한 생래적인 그리움이 담겨 있다. 그런데 지금은 식구들 중 아무도 그곳에 살고 있지 않다. 가족이 살지 않는다는 것은 그곳에 아무도 없다는 표현과 동일하다. 특히 엄마가 계시지 않은 도시는 내 뿌리가 잘린 것처럼 허허롭고 공허하다. 광주를 다녀와서도 한참을 그리움으로 가슴앓이를 했다.

김홍도 金弘道, 1745~1806(?)가 그린 「자리 짜기」를 보면 마치 어린 시절 우리 집 풍경을 보는 것 같다. 남편은 자리를 짜고 있고 아내는 물레를 돌리고 있다. 그 안에서 아이는 입을 벌려 큰 소리로 글을 읽고 있다. 자식이 글 읽는 소리를 들으며 일을 하는 부모는 피곤함도 느끼지 못할 것이다. 이 풍경은 너무나 평범해서 관심을 기울이지 않으면 무심히 스쳐 지나갈 수 있는 작품이다. 그러나 찬찬히 살펴보면 그 안에 많은 이야기가 담겨 있다. 가난한 농가에서 부모가 자식 교육을 위해 얼마나 많은 고생을 했는지 느꼈다면 그것만으로도 이 그림을 그린 김홍도는 흡족한 미소를 지을 것이다.

그러나 그것이 전부일까? '아, 조선시대에는 이렇게 살았구나. 그때 부모

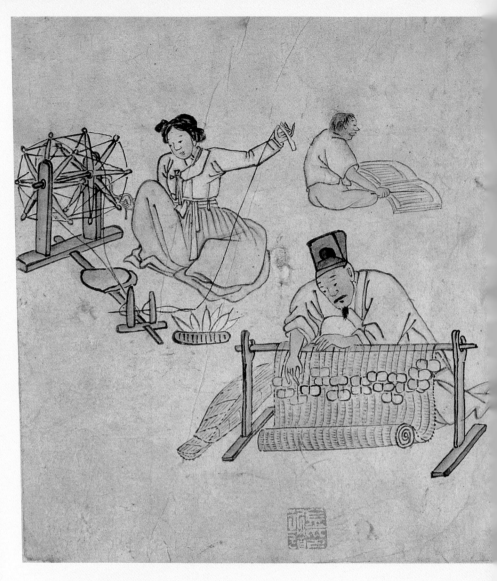

김홍도, 「자리 짜기」, 『단원풍속화첩』에서, 종이에 연한 색, 27×22.7cm, 국립중앙박물관 소장
(허가번호: 중박 201103-173)

그림은 자신의 개인적인 체험과 연관되어 이해될 때 더 큰 의미가 있다. 책이 그러하듯
그림 또한 그림을 보고 있는 사람의 삶 속에 걸어 들어가 질적인 변화를 일으킬 수 있어야 한다.
그러기 위해서는 그림을 깊이 봐야 한다. 그림을 보면서 자신의 삶을 뒤돌아보고 점검해봐야 한다.
그때야 비로소 익명의 그림이 특별한 나의 그림이 된다.

들의 교육 열풍도 지금에 못지않았구나' 정도로 그림을 이해하고 끝낸다면 뭔가 부족하다. 그림은 자신의 개인적인 체험과 연관되어 이해될 때 더 큰 의미가 있다. 책이 그러하듯 그림 또한 그림을 보고 있는 사람의 삶 속에 걸어 들어가 삶의 질적인 변화를 일으킬 수 있어야 한다. 그러기 위해서는 그림을 깊이 봐야 한다. 그림을 보면서 자신의 삶을 뒤돌아보고 점검해봐야 한다. 그때야 비로소 익명의 그림이 특별한 나의 그림이 된다. 나의 경우는 이 그림을 볼 때마다 엄마가 떠오른다.

우리 집은 작은 상가 건물의 1층에 가게, 2층에 살림집이 있었다. 장사를 하셨던 부모님은 당시 많은 어른들처럼 무척 부지런하셨다. 가진 것 없는 사람이 아이들을 기르며 살아갈 수 있는 방법은 부지런히 일하는 수밖에 없다는 진리를 간파하신 것이다. 특히 엄마의 고생은 이루 말할 수 없을 정도였다. 누구보다 먼저 일어나 아침밥을 짓고 하루 종일 장사를 하다 저녁때가 되면 또 다시 저녁밥을 지으셨다. 외식이라고는 전혀 모르고 살 정도로 어려운 살림살이였던 만큼 일 년 내내 하루 세 끼 밥을 지어야만 했다. 가끔씩 먹었던 고구마, 감자 등의 간식도 모두 엄마의 손을 거쳐야 먹을 수 있는 것이었다. 아플 때도 예외는 없었다. 그렇게 나의 부모님은 여덟 남매를 먹이고 입히며 키우셨다.

그때는 정말 몰랐다. 날마다 똑같은 재료로 매일 다른 식단의 밥상을 차린다는 것이 얼마나 힘들고 어려운 일인가를. 행여 조금만 피곤해도 밥하는 것이 귀찮아 외식하자는 말을 스스럼없이 할 때마다 문득 엄마가 떠오른다. 어렸을 때는 그 역할이 너무나 당연하다고 생각했다. 세월이 흘러 나이가 들어서야 당연하게 사는 것이 얼마나 당연하기 힘든가를 알았다. 그러면서 엄마를 비로소 이해하게 되었고 그 후에야 다른 사람의 삶도 받아들이게 되었는데 그것은 곧 인간에 대한 이해로 연결되었다. 나와 전혀 다른 방식으로 살아가고 있는 사람들의 삶의 방식도 수용하고 포용하게 되는 넉넉함을 배웠다.

그림 속 여성도 지금 우리의 모습과 그리 다르지 않을 것이다. 그녀 또한 새벽에 일어나 밥을 짓고 하루 종일 물레를 돌리며 일을 하다 저녁이 되면 다시 저녁밥을 지었을 것이다. 어디 그뿐인가. 햇볕 좋은 날은 우물가에서 식구들 빨래하느라 허리가 아팠을 것이고 물레를 돌리는 틈틈이 방과 마루를 쓸고 닦느라 분주했을 것이다.

광주에 다녀온 후 한동안 가시지 않는 그리움을 그득그득 견뎌야 했던 것은, 자식이라는 타인을 위해 자신의 귀한 인생을 송두리째 내던져준 어머

니의 숭고함에 대한 감사 때문이다. 소중함을 알 만하니까 곁에 계시지 않는 데 대한 회한과, 어머니의 위치에 있으면서도 우리 어머니처럼 희생하며 살지 못하고 있는 나 자신에 대한 반성 때문이다. 어느 도시가 의미 있는 것은 그 도시에 사랑하는 사람이 살고 있기 때문이다. 나는 누군가에게 우리 어머니 같은 소중한 의미가 되어본 적이 있을까.

이 순간이 가장 소중한 시간

사랑에는 다짐이 필요하다.
사랑하는 사람에게 귀를 기울이겠다고 다짐하라.
이것이 사랑의 최고 표현이다.

_데이비드 사이먼(미국의 의사 · 철학자)

인사동에 가는 길이었다. 종로에서 낙원상가 쪽으로 걸어가는데 노점상에서 아기 신발을 팔고 있었다. 구두에서 운동화, 고무신까지 한 뼘도 안 되는 신발들이 놓여 있었는데 어찌나 앙증맞은지 꼭 장난감 같았다.

"이거 진짜 사람이 신을 수 있는 신발이에요?"

장난감으로 보기엔 너무 정교해 보이고 사람이 신기에는 너무 작아 보여 신발 파는 사람에게 물어봤더니 당연하다는 얼굴로 "그럼요"라는 대답이 돌아온다. 그리 저렴한 가격은 아니었지만 밤색 바탕에 무지개 색 줄무늬가 수놓인 단화 한 켤레가 너무 예뻐서 샀다. 고무줄로 꿰인 앞부분에는 접착테이프가 붙어 있어 걸음마를 시작한 아기의 발목을 튼튼하게 지탱해줄 것 같았다.

"너한테 주는 선물이야." 집에 돌아오자마자 올해 고등학교에 입학한 아들한테 신발을 들이밀면서 말했다. 예쁜 장난감을 사왔다고 생각한 아이는 신발 속에 두 손가락을 집어넣고 눈앞에 들어 올린 채 요모조모 뜯어본다. 그 모습이 마치 소인국에 간 걸리버 같다.

"엄마가 너 어렸을 때 이런 신발을 사준 적이 없는 것 같아서……." 말을 하는데 갑자기 목이 메었다. 아이가 커가는 모습을 지켜봐야 할 시간에 일에 빠져 컴퓨터만 쳐다보며 살았다. 그 곁에서 아이는 칭얼거리지도 않고 혼자 레고나 장난감 자동차를 가지고 놀았다. 엄마가 바빠서 미안하다고 말하면 되레 엄마가 타자 치는 소리만 들어도 좋다고 위로하던 아이는 어느새 고등학생이 되었다. 이제는 레고도 장난감 자동차도 필요 없는 나

大烹豆腐瓜薑菜
高會夫妻兒女孫

此爲村夫子第一樂上樂 雖楚間斗大黃金 印食前
方丈傳婇嬌百能享 有此味者幾人爲 七十二果書

김정희, 「대팽두부과강채 고회부처아녀손」, 종이에 먹, 각 129.5×31.9cm, 간송미술관 소장

"좋은 반찬은 두부, 오이, 생강, 나물. 훌륭한 모임은 부부와 아들, 딸, 손자." 이것이 김정희가 말년에 얻은 교훈이다. 명문 집안에서 태어나 부와 명예를 다 누렸지만 두 번의 유배를 통해 삶의 신산스런 쓰라림을 겪은 사람이 내린 결론이다. 인생에서 가장 중요한 것은 이렇게 소박한 것들이다.

이가 되었지만 나는 아직도 그때 아이에게 해주지 못한 일들이 상처처럼 남아 있다. 정말 중요한 것은 먼 미래의 행복이 아니라 바로 이 순간이라는 것을 그때는 왜 몰랐을까. 거창하고 화려한 신기루가 아니라 지금 내가 누리고 있는 현재의 소박한 삶이 행복이라는 것을.

명문 집안에서 태어나 부와 명예를 다 누렸지만, 두 번의 유배를 통해 삶의 신산스런 쓰라림을 다 겪은 추사 김정희金正喜, 1786~1856가 말년에 얻은 교훈도 이와 다르지 않을 것이다.

좋은 반찬은 두부, 오이, 생강, 나물大烹豆腐瓜薑菜
훌륭한 모임은 부부와 아들, 딸, 손자高會夫婁兒女孫

"이것은 촌 늙은이의 제일가는 즐거움이다. 비록 허리춤에 말만큼 큰 황금 도장을 차고, 먹는 것이 사방 한 길이나 차려지고 시중드는 사람이 수백 명 있다 해도 능히 이런 맛을 누릴 수 있는 사람이 몇이나 될까." 추사의 부연 설명이다. 요즘 내가 절절히 공감하는 말이다.

최선을 다해 사랑하자

진실은 말합니다. 사랑은 삶이고 삶이 사랑이라고.
그러므로 사랑은 전부입니다.

_대니얼 스틸(미국의 작가)

같은 동네 살던 친언니가 오늘 이사를 갔다. 여수 살던 형부가 서울로 발령을 받아 가족이 함께 이사 왔던 때가 3년 전, 직장하고 멀어도 피붙이가 사는 동네가 좋겠다며 언니는 내가 사는 아파트로 이사를 왔다. 나는 104동이고 언니는 102동, 나는 언니가 사는 3년 동안 102동을 지날 때마다 고개를 들어 언니 집에 불이 켜졌나 확인하면서 우리 집으로 향했다.

오늘 언니 가족이 떠났다. 이제 아파트 입구에 들어설 때마다 102동 6층 맨 오른쪽 창문을 쳐다보는 일은 없을 것이다. 아니 어쩌면 계속 바라보면서 언니네 집에 낯선 사람이 살고 있다는 낯선 사실을 받아들이기까지 힘든 시간을 보낼 것이다.

이삿짐 차가 늦게 도착하는 바람에 언니네는 컴컴해져서야 출발했다. 여수에는 자정 넘어서야 도착할 텐데 우리 집에서 하룻밤 자고 가도 될 것을 언니네 식구들은 탈출하듯 옛집을 떠났다. 아파트 입구를 빠져나간 차가 보이지 않을 때까지 나는 어둠 속에 우두커니 서 있었다.

떠나는 사람은 모른다. 남겨진 사람이 떠난 사람의 빈자리를 보며 내내 그 사람의 부재를 확인해야 한다는 것을, 빈자리를 보면서 좀 더 잘해주지 못한 회한 때문에 괴로워하게 되리라는 것을, 내 고민에 빠져 언니가 무엇을 힘들어하고 어려워하는지 들여다보지 못한 자신을 용서하지 못하리라는 것을, 온전히 다 주고 떠나는 사람은 모를 것이다.

언니는 평생 고혈압 약을 먹어야 한다고 했다. 심장병에 당뇨병까지 앓아 때로는 머리를 들지 못할 정도로 두통이 심하다고 했다. 나는 그런 언니

에게 얼마나 힘드냐고 따뜻한 말 한마디 건네지 못했다. 아파서 누워 있다는 말을 들어도 그저 그러려니 넘겼다. 그러면서도 필요한 것이 생기면 쪼르르 달려가 당연하게 해달라고 했다. 언니는 단지 나의 언니라는 이유만으로 동생의 무리한 요구를 언제든지 들어주고자 했고, 나는 단지 동생이라는 이유만으로 당당하게 요구했다. 전혀 당연하지 않은 것을 너무나 당연하게 받으며 살아온 시간이 어느새 3년.

반찬이 떨어지면 언니한테 인터폰을 했다. 국이 없어도 인터폰을 했다. 답사를 가거나 해외여행을 갈 때도 습관처럼 언니한테 우리 집 식구들의 식사를 부탁했다. 언니가 보낸 반찬으로 냉장고가 가득 차도 수고로움에 대한 감사 대신 나물이 너무 짜다고, 찰밥이 너무 되다고 타박했다.

엄마가 세상을 떠난 후 언니는 내게 엄마 같은 사람이었다. 그런데도 때로는 돈 문제 때문에, 때론 다른 종교를 가졌다는 이유로 몇 달 동안 언니네 집 앞을 그냥 지나친 적도 있었다. 언젠가는 그 집에 들어가고 싶어도 들어갈 수 없을 때가 오리라는 것을 생각하지 못한 채 그때는 그랬다. 함께 있어 반갑고 행복한 시간보다 냉랭하고 못본 체하며 보낸 시간이 더 많았다. 얼굴 한 번 보려면 차로 다섯 시간을 달려가야 하는 먼 곳에서 이

김정수, 「축복」, 캔버스에 유채, 53×45.5cm, 2009

힘든 인생길을 살면서 언제든 내 편이 되어주는 가족이 있다는 것은 큰 축복이다.
그런데 우리는 그 소중함을 너무나 당연하게 여긴다. 사랑할 수 있을 때 사랑하자.
이별은 언제나 예고 없이 갑작스럽게 찾아오기에.

사 온 언니가 바로 옆에 있어도 귀한 줄 몰랐다. 서로 얼굴을 맞대고 의지하며 살기에도 부족한 시간을 그런 식으로 허비해버렸다는 후회가 밀려왔다. 엄마가 세상을 떠나셨을 때, 다시는 사랑하는 사람을 그런 식으로 보내지는 않으리라 다짐했으면서도 지키지 못했다. 같은 동네에서 살 수 있는 기회가 이번이 마지막이 될 수 있었는데도.

살아가면서 내가 만나는 사람들은 지금 만남이 마지막일 수도 있다. 다만 모르고 살 뿐이다. 공부할 시간에 늦잠 자고 컴퓨터 게임만 해서 내 속을 썩이는 아들도 나와 함께 지낼 날이 얼마 남지 않았다. 대학을 가고 군대를 가고 결혼하면 지금처럼 모든 것을 공유하는 친밀한 관계는 아닐 것이다. 영원히 함께할 것 같은 사랑하는 사람도 언젠가는 헤어질 것이다. 이렇게 허겁지겁하는 사이 언젠가는 나만 남는 시간이 올 것이다. 그때가 되면 지금이 또 그리울 것이다. 아마 사무치게 그리울 것이다. 그러니 내가 날마다 만나고 있는 지금 이 사람이 가장 귀하고 사무치고 그리운 사람이다.

혼자 남겨지면 그때서야 비로소 함께했던 사람들의 소중함을 알게 된다. 이제는 듣는 것조차 지겨운 해묵은 옛날이야기를 끝없이 메지메지 풀어

놓는 늙은 아버지가, 바쁜 시간에 전화해서 별 관심 없는 수다로 내 일을 방해했다고 생각했던 친구가, 어떻게라도 계약하려고 불안한 마음을 감추며 나를 설득하려던 보험판매사가 사실은 내 마음 한 편을 차지하고 있었다. 나를 속이고 힘들게 하고 분노로 잠 못 이루게 했던 사람조차도 사실은 그리움의 대상이었다는 것을 혼자가 되면 느끼게 된다. 그들도 원래는 비열한 사람이 아니었는데 딸린 식구를 위해 어떻게든 살아보려고 애쓰다 보니 어쩔 수 없이 그런 행동을 할 수밖에 없었다는 것을 이해하게 된다. 나하고 옷깃을 스쳤던 사람은, 그리고 내일 옷깃이 스치게 될 사람은 내 기억 속에 남아 있다는 것만으로도 내가 최선을 다해 사랑해야 될 사람이다. 사랑할 수 있을 때 충분히 사랑해야 될 사람이다.

밤이 깊도록 나는 언니가 떠난 102동 앞을 서성거린다. 언니는 지금쯤 어디를 지나고 있을까. 오늘 이별은 나하고 같이 사는 것이 끝났음을 의미하는 기막히게 서러운 일인데 언니 차는 참 쉽게도 가버렸다. 이런 이별쯤 상관할 바 아니라는 듯 언니가 탄 차는 동네 할인마트에 가듯 무심하게 떠나버렸다. 언니를 놓아주지 못한 마음과는 달리 이별은 너무나 간단하고 갑작스럽다. 사랑할 수 있을 때 사랑하지 못한 자의 마음 같은 것은 봐줄 수 없다는 듯 단호하고 매몰차다.

당연한 것의 소중함

그대 벼룩에게도 역시 밤은 길겠지

밤은 분명 외로울 거야

_고바야시 잇사(일본의 하이쿠 시인 · 선승)

"정말이에요?"

"몇 번을 물어보셔도 제 대답은 똑같습니다."

"저희 집안에는 천식 환자가 없는데요? 혹시 감기 증세가 심해서 천식으
로 착각할 수도 있는 것 아닌가요?"

"천식과 감기는 분명히 다릅니다. 처방약도 다르고요."

벌써 세 번째 질문이었다. 내가 거듭 묻자 의사는 자기 진단을 의심해서 그런 줄 알고 약간 불쾌한 표정을 지었다.

며칠 전부터 숨쉬기가 힘들고 답답했다. 방 안 공기가 답답해서 그런가 싶어 방문을 열어놓고 다시 누웠다. 그래도 여전히 답답했다. 피곤해서 그럴 거라고 생각하고 잠들면 나아지겠지 싶어 억지로 잠을 청했다. 비몽사몽 잠을 청해도 답답함은 여전했고 숨을 쉴 때마다 가슴에서 바람 빠지는 듯한 소리가 들렸다.

다음 날이 되자 온몸이 얻어맞은 것처럼 아팠다. 이 상태로는 도저히 오후 수업을 못할 것 같아 동네 병원에 갔다. 의사는 목이 심하게 부었다면서 더 심해지기 전에 혈관주사를 맞자고 했다. 의사의 처방대로 링거를 맞고 학교에 갔다. 수업하기가 너무나 힘들었고 어떻게 지하철을 타고 집에 왔는지 모를 정도였다. 다음 날 병원에 가서 또 링거를 맞았다. 나는 의사에게 지금 먹고 있는 약이 듣지 않으니 좀 더 잘 듣는 약을 지어달라고 했다. 다음 날이 일요일이라 병원에 갈 수 없어 증세가 심해질까 겁났던 것이다. 그런데 토요일 내내 독한 약을 먹고 누워 있어도 전혀 차도가 없었다. 일요일도 마찬가지였다. 기침할 때마다 가슴을 후벼 파는 것 같

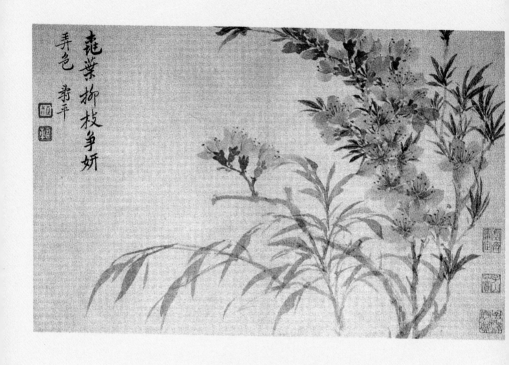

운수평, 「꽃」, 종이에 연한 색, 22.8×34.6cm, 1672, 대만 대북고궁박물관 소장

꽃이 이렇게 곱게 피어 있는데 꽃 한 번 제대로 쳐다보지 않고 살아왔다.
생명은 호흡지간에 달려 있는데 지금껏 그 진리를 무시하며 살아왔다.
호흡 한 번에 우주가 담겨 있고 생명이 담겨 있고 나의 인생이 담겨 있는데
너무 흔하고 당연해서 그 고마움을 모르고 살아왔다.

은 통증이 계속되었고 녹색 가래까지 나왔다. 무엇보다 견디기 힘든 것은 숨쉬기가 힘들다는 것이었다. 앉아 있어도 힘들고 누워 있어도 힘들었다. 결국 일요일 밤을 뜬눈으로 보내고 월요일 새벽에 응급실에 실려 갔다.

내가 제일 싫어하는 곳이 있다면 응급실이다. 응급실은 특별한 외상이 아니라도 정말 급하기 때문에 가는 곳이다. 그러나 당장 고통을 멈출 수 있는 처방을 받기까지 너무나 많은 검사를 받아야 한다. 물론 정확한 원인을 알기 위해 검사하는 것이 당연하겠지만 곧 쓰러질 것 같은 몸으로 검사받는 게 어디 쉬운 일인가. 엑스레이를 찍고 피를 뽑고 소변검사를 하는 등 서너 가지의 검사를 받은 끝에 겨우 링거를 맞으며 누울 수 있었다.

얼마나 견뎠을까. 창밖으로 어둠이 물러날 무렵 담당의사가 왔다. 어디가 불편해서 왔느냐는 질문에 숨쉬기가 힘들다고 답했다. 감기가 심해서 그런 것이냐고 물었다. 나는 "그건 아니지만 숨 쉴 때마다 가슴에서 쌕쌕거리는 소리가 나는데, 동네 병원에 갔더니 감기라고 했다"고 대답했다. 그는 또 "정말 숨 쉴 때마다 가슴에서 소리가 나느냐"고 다시 물었다. 몇 가지의 질문 끝에 의사는 증기 같은 것이 뿜어져 나오는 기계를 입에 물리며 그곳에 대고 숨을 쉬라고 했다. 세상에…… 불과 몇 분 만에 나는 비로

소 숨을 쉬는 것 같았다. 비닐봉투에 고개를 집어넣었다가 뺀 듯 답답했던 느낌이 사라지고 그렇게 시원할 수가 없었다. 그 모습을 본 의사가 확실하다는 듯 말을 꺼냈다. "천식이네요. 보호자 분께서는 외래진료 예약을 하신 후 정확한 진찰을 받으세요"라는 말을 남기고 자리를 떴다.

수속이 끝나고 집에 돌아가기 위해 응급실을 나왔다. 자동문이 열리고 건물 밖으로 나오자 화단에 철쭉이 어지러울 정도로 화려하게 피어 있었다. 설핏 눈물이 나왔다. 꽃도 저렇게 곱게 피어 있는데 꽃 한 번 제대로 쳐다보지 않고 살아왔듯 호흡하는 것도 마찬가지였다. 생명은 호흡지간에 달려 있다는 말이 있다. 숨 한 번 못 쉬면 그대로 생사가 갈라지는 것이다. 그런데 나는 지금껏 그 진리를 무시하며 살아왔다. 호흡 한 번에 우주가 담겨 있고 생명이 담겨 있고 나의 인생이 담겨 있는데 너무 흔하고 당연해서 그 고마움을 모르고 살아왔다. 내가 오늘 너무나 당연하게 생각했던 숨쉬기로 고통 받은 것은, 너무 당연한 것이라 해서 함부로 무시해도 될 만큼 결코 당연한 것이 아니라는 깨우침을 주기 위한 것은 아닐까.

천식 환자가 되어 병원 화단에 핀 꽃을 보며 당연한 것의 소중함에 대해 오랫동안 생각한다.

평범한 일상에 감사하다

또 다른 말도 많고 많지만

삶이란

나 아닌 그 누구에게

기꺼이 연탄 한 장 되는 것

_안도현, 「연탄 한 장」에서

김장을 했다. 금요일에 학교에서 돌아와보니 옆 동에 사는 넷째 언니가 이미 배추를 다듬어서 절이는 중이었다. 욕조 가득 배추가 그득하고도 남아 함지박에도 담겨 있었다. 부엌과 목욕탕은 120포기나 되는 배추와 무, 갓, 파 등으로 어수선했다. 김장거리를 보는 것만으로도 내일 할 일이 까마득했다. 월요일까지 마감인 원고가 있는데 다 틀렸구나 싶었다. 그래도 김장은 1년 농사인데 안 할 수가 없다.

이래저래 심란한 표정으로 앉아 있는데 셋째 언니한테 전화가 왔다. 밤에 와서 배추 씻어놓을 테니까 피곤하면 먼저 자라고 했다. 나는 망설임 없이 방에 들어가 잠자리에 누웠다. 잠을 자고 아침에 일어나 보니 언제 왔는지 언니는 아이 방에서 자고 있었다. 밤새 배추를 헹구고 채반에 올려놓고 난 후 잠이 든 것이다. 고마움과 미안함으로 얼른 아침밥을 했다. 밥을 먹기가 무섭게 넷째 언니가 액젓 두 통을 밀차에 싣고 들이닥쳤다. 셋이서 본격적으로 김장을 시작했다.

셋째 언니는 배추를 옮기고, 넷째 언니는 야채를 썰고, 나는 김치에 넣을 양념을 준비했다. 액젓에 고춧가루와 찹쌀풀, 마늘, 생강, 새우 등을 넣고 주걱으로 골고루 뒤섞었다. 나중에 먹을 김치 양념은 되직하게, 바로 먹을 것은 조금 묽게 준비했다. 준비를 마치고 물기를 뺀 배추를 가져와 양념을 넣고 버무리기 시작했다. 다리를 다쳐 통원치료를 받고 있는 셋째 언니와 가운데 손가락이 틀어져서 힘을 쓸 수 없다는 넷째 언니가 고무장갑을 끼고 익숙한 솜씨로 배추를 버무렸다. 나는 그 곁에서 주인이랍시고 커피를 끓이고 오가면서 잔심부름만 했다.

배추를 버무리는 것을 보고 있자니 여러 가지 생각들이 지나갔다. 얼굴

한 번 본 적 없는 사람이 씨를 뿌리고 벌레를 잡아주고 거름을 주어 기른 배추가 아닌가. 그렇게 고생해서 기른 배추를, 배추밭에 물 한 번 준 적 없는 내가 가져다 먹는다. 어쩌다 한 번 누구에게 도움준 것을 잊지 않고 기억하는 내가, 정작 몇 달 동안 고생해서 기른 배추를 가져다 먹으면서도 고마움을 모르고 살았다. 단지 돈을 주고 샀다는 것만으로 너무 당연하게 생각해서는 안 되는데 말이다. 그러면서 배추 값이 싼지 비싼지에만 관심을 가졌다. 배추를 기른 사람의 수고로움을 생각지 못했다.

조지겸趙之謙, 1829~84이 그린 「소과도蔬果圖」는 배추, 당근, 사과 등 채소와 과일을 그린 작품이다. 담백한 필치로 자신의 마음을 들여다보듯 그린 작품이다. 절인 배추를 보면서 그 배추를 길러준 사람을 생각한다. 통성명을 한 적은 없지만 이렇게 내가 먹을 수 있도록 잘 길러준 그 사람과의 인연을 생각한다. 비록 그 사람이 누구인지는 알 수 없지만 배추만 봐도 그 배추에 손길이 닿은 사람을 느낄 수 있다. 씨를 뿌리고 싹이 트지 않을까 노심초사했을 그 마음, 떡잎이 나올 때 새들이 다 뜯어먹어버리면 어쩌나 조바심내며 지키던 그 마음, 배추 잎이 벌어지고 속이 꽉 차기 시작하면 배추를 묶어주면서 뿌듯했을 그 마음, 그 마음이 온전히 담긴 배추가 인연이 닿아 우리 집으로 왔다. 그 인연의 신비로움에 그저 감사할 뿐이다.

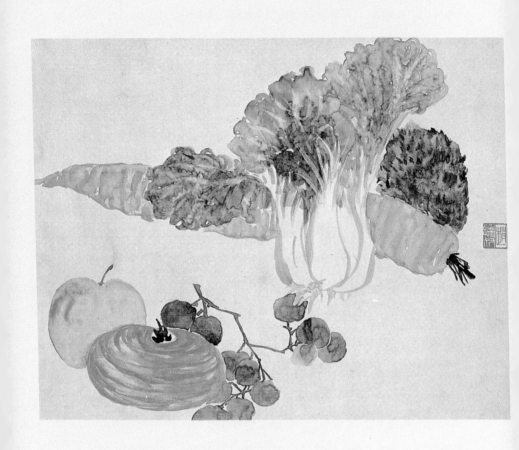

조지겸, 「소과도」, 비단에 색, 29.4×34.8cm, 1865, 개인 소장

배추 한 포기에 담긴 수많은 인연을 생각한다.
떡잎이 자라 속이 꽉 찬 배추가 되기까지 노심초사하며 그 밭을 지켰을 인연을 생각한다.
나 역시 얼마나 많은 사람들의 도움을 받고 있는지 알기에 감사한 마음으로 배추를 본다.

배추를 길러준 사람에게 감사를 전한 나는 배추에게도 속으로 고맙다는 말을 한다. 겨우 좁쌀만 한 씨앗이 어떻게 저렇게 큼지막하게 자랐을까. 씨앗이었을 때는 배추 스스로도 저렇게 실하게 자랄 수 있으리라 믿지 못했을 것이다. 씨앗은 오로지 가능성일 뿐이지 배추는 아니었다. 그런데 바람과 태양만을 믿고 자신의 가능성을 흙 속에 뿌리내린 것이 아닌가. 변화의 두려움과 불안함을 뚫고 나와 한 번도 가본 적 없는 세상 속으로 뻗어나갔기에 배추로 자랄 수 있었을 것이다. 잘 자라줘서 고맙다, 배추야. 그 여린 이파리로 흙을 밀고 나와 싱싱하게 자라준 배추에게 나는 거듭 고맙다고 말한다. 고마워해야 할 것이 어디 배추뿐이겠는가. 무며 갓이며 파와 생강 등 어느 것 하나 내 손으로 키운 것이 없지 않은가. 나 한 사람이 먹고 살아가기 위해 얼마나 많은 사람들의 도움이 필요한지 새삼 감사할 일이다.

지금까지 내가 살아온 것 자체도 기적이 아닐 수 없다. 하루에도 숱하게 많은 재난과 사고가 발생하는데도 여태껏 내가 아무 탈 없이 여기까지 올 수 있었던 것이 어떻게 기적이 아니라고 말할 수 있겠는가. 하루에 한 끼도 제대로 못 먹는 사람이 얼마나 많은데 날마다 세 끼를 다 챙겨 먹을 수 있는 내가 얼마나 호사스럽게 사는가. 게다가 불법佛法을 만나 훌륭한 가

르침을 받을 수 있고, 좋은 사람들을 만날 수 있는 것은 또 얼마나 큰 복인가. 두 다리가 튼튼하니 어디든 원하는 곳을 갈 수 있고, 두 눈이 성하니 세상의 모든 아름다운 것은 다 볼 수 있다. 이렇게 원하는 것은 다 갖추고 있으면서도 정작 그 가치를 모르고 부족한 것만 생각하며 살아온 것은 아닌지 잠시 배추를 보며 생각한다.

고생해서 길러준 사람과 잘 자라준 배추를 생각하며 나 또한 감사히 먹고 세상의 누군가에게 도움이 되겠다고 생각하고 있는데 언니가 한마디 한다. "너는 있으나마나 별 도움이 안 되니까 차라리 들어가서 네 일이나 해라. 거치적거린다."

내가 미안해하지 않게, 내 일을 할 수 있게 도우려는 언니다운 배려였다.

있는 그대로의 나를 사랑하는 법

물 먹는 소 목덜미에
할머니 손이 얹혀졌다.
이 하루도
함께 지났다고,
서로 발잔등이 부었다고,
서로 적막하다고,

_김종삼, 「묵화」

"쉰을 넘으니까 몸이 자꾸 말을 걸어와."

둘째 아이의 학부모 모임이 있어 갔다. 학기 초에 10여 명의 학부모들이
모였는데 그중 마음 맞는 사람들끼리 다달이 만나게 된 게 벌써 1년이 다
되어 간다. 나이 차이가 조금 있지만 모두 위아래로 다섯 살 안에 포함되
는 만큼 세대 차이도 크게 나지 않는다.

오늘도 모인 사람들이 두 대의 차로 나누어서 이동하는데 운전하는 엄마가 대화 도중에 한 말이었다. 그 엄마는 일행 중에서 나이가 가장 많은 쉰살이다. 몸이 예전 같지 않다는 둥, 젊었을 때는 보약만 찾는 어른들을 이해할 수 없었는데 요즘은 몸에 좋다는 것만 보면 악착같이 찾아 먹게 되더라는 둥 나이 드는 것에 대해 얘기를 시작했다. 그러자 누가 먼저랄 것도 없이 저마다 한마디씩 했다. 지하철 문이 열리면 앉을 자리를 차지하기 위해 가방부터 던져놓던 중년 여인을 이해하게 되었다는 것부터 찜질방이 얼마나 좋은지 새삼 느끼게 되었다는 얘기, 반찬이 떨어지면 더 달라고 말하기 전에 알아서 채워주는 식당이 좋다는 등 각자 느끼는 나이드는 증세가 줄줄 쏟아져 나왔다. 얘기가 한 바퀴 돌고 난 다음 다시 처음에 말을 꺼낸 엄마가 얘기를 이었다.

"내가 친구한테 그 말을 했더니 걔가 뭐라는 줄 알아? 말을 하기 싫다는데도 몸이 너무 자주 말을 걸어와서 문제라는 거야."

최근 들어 부쩍 나의 몸도 말을 걸어오기 시작했다. 아침에 일어날 때 몸을 일으키려고 하면 물 먹은 스펀지처럼 축 늘어져 있는 몸이 짜증나는 목소리로 말을 걸어온다. 책을 읽고 있으면 몇 시간 지나지 않아 침침한

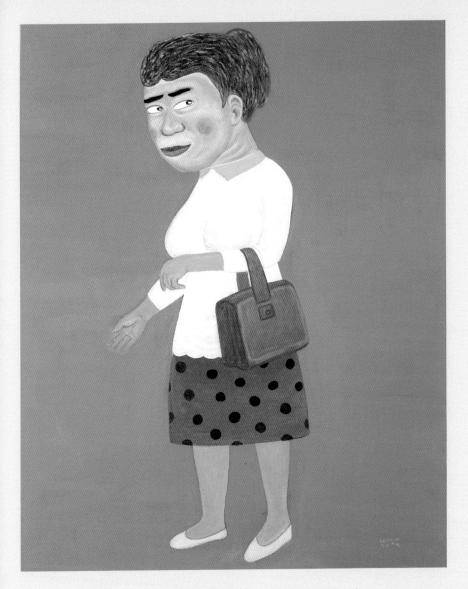

최석운, 「순악질여사」, 오일페인팅, 100×81cm, 2009, 개인 소장

아무리 꾸며도 전혀 폼 나지 않고 고상하지도 않은 중년 여인, 그 앞에서는
아무리 예민한 사람이라도 긴장이 풀어지기 마련이다. 쇠잔해가는 젊음을 되살리기 위해
안간힘을 쓰는 사람들보다는 얼굴과 몸 곳곳에서 세월의 나이테를 읽을 수 있는 사람이 더 아름답다.

눈으로 말을 걸어오고, 계단을 오를 때면 헉헉거리는 숨소리로 말을 걸어온다. 여성성이 거세된 듯 슬픈 껍데기만 남은 중년 여인들의 얘기는 식당에 도착해서도 계속되었다. 예쁜 소녀에서 여인으로, 여인에서 아줌마가 되기까지 우리가 무엇하고 살아왔는지 얘기가 끝없이 이어졌다. 듣기에 따라서는 시답지 않은 얘기일 수 있어도 누구하나 그만하라고 가로막는 사람이 없었다. 오히려 모두 공감하는 눈치였다. 얘기가 아무리 볼품없어도 그것이 바로 우리의 참모습이기 때문일 것이다.

그 어떤 아름다운 여인보다도 최석운 작가의 「순악질여사」가 인기 있는 것은 그림 속 여인의 모습이 바로 우리들의 모습이기 때문이다. 아무리 꾸며도 전혀 폼 나지 않고 고상하지도 않은 중년 여인, 그 앞에서는 아무리 예민한 사람이라도 긴장이 풀어지기 마련이다.

같은 그림 얘기를 하면서도 어떤 이의 책은 정말 그림처럼 아름답고 우아하다. 그 책 속에는 여자들이 소녀 때부터 간직했던 아름다운 삶에 대한 동경과 로망이 가득 차 있다. 가을날 코트 깃을 세우고 노천카페에 앉아 커피를 마시며 책을 보는 여인, 정기적으로 음악회에 가거나 전시장을 둘러보며 교양과 우아함을 잊지 않는 여인, 때때로 와인 파티에 가서 지적

인 담소를 나누거나 집에서도 초를 켜놓고 와인 잔을 기울일 수 있는 여인의 삶이 담겨 있다. 그런 글을 읽다 보면 그림이라는 커튼 너머로 비치는 그녀의 삶이 오히려 그림보다 더 그림같이 느껴진다. 나이 들수록 더욱더 그림처럼 사는 그녀의 모습은 젊은 여성들에게는 미래의 자기 모습으로 환영받는다. 그렇게 살고 싶지만 그렇게 살 수 없는 아줌마들에게조차 대리만족 효과를 주어 열렬히 환영받는다. 똑같은 여자로 태어났는데 어쩌면 그렇게 나오는 다른 삶일까 싶을 정도로 멋있게 산다.

그러나 겉으로 비치는 그녀의 모습은 단지 그렇게 보일 뿐이다. 그녀라고 해서, 혹은 아무리 잘생긴 그라고 해서 인간으로 태어난 이상 생로병사를 비켜갈 수 없다. 아무리 아름다운 꽃이라도 100일을 넘기지 못하고 아무리 화려한 인생이라 해도 그저 꿈같고 신기루 같고 환영 같고 물거품 같을 뿐이다. 모든 것은 변한다는 것과 인생이 무상하다는 것을 알면 '그림처럼' 아름답게 사는 사람을 보며 굳이 부러워할 필요도 없을 것이다. 그보다는 오히려 변하지 않는 그 무엇, 세월에 의해서도 결코 퇴색되지 않는 영혼을 갈고닦는 것이 더 가치 있는 일일 것이다. 영화 속 주인공처럼 아름답게 살 수 없는 사람의 변명일 수도 있다. 그래도 나는 쇠잔해가는 젊음을 되살리기 위해 안간힘을 쓰는 사람들보다는 얼굴과 몸 곳곳에

서 세월의 나이테를 읽을 수 있는 사람이 더 아름답다고 생각한다. 자연만큼 아름다운 게 있을까.

요즘 들어 부쩍 몸이 대화하자는 소리를 듣는다는 중년 여인들의 하소연은 점심을 먹는 동안 계속되었고 밥을 다 먹고 커피를 마실 때까지도 끊어지지 않았다. 헤어질 때까지 여전히 계속되는 얘기는 다음에 만날 때도 이어질 것이다. 몸이 내게 말을 걸어오는 소리를 듣는 것도 과히 나쁘지 않은 것 같다. 그만큼 갖가지 추억을 엮으며 살아왔다는 뜻이기 때문이다. 회상할 추억이 없다면 아무리 매끈한 몸을 가지고 있다 한들 얼마나 쓸쓸한 인생이겠는가. 그러므로 몸은, 시도때도없이 대화하자고 옆구리를 쿡쿡 찌르는 몸은, 그동안 내가 얼마나 열정적으로 살아왔는가를 대변해주는 증거인 셈이다.

진심은 때로 기적을 만든다

위대한 사람은 자신이 하고 있는 모든 하찮은 일들 속에
자신의 위대함을 심는 사람이다.

_오쇼 라즈니쉬

돈만큼 좋은 것이 있을까. 자본주의 사회에서는 돈으로 원하는 것을 대부
분 가질 수 있다. 상식적인 생각을 가진 사람이 충격적인 행동을 마다하
지 않는 것도 돈 때문이다. 순수했던 사람이 갑자기 낯선 얼굴을 하고 나
타날 때도 돈 때문인 경우가 많다. 그만큼 돈의 위력은 막강하다. 돈만큼
위력적인 힘을 가진 도구가 하나 더 있다. 바로 권력이다. 나는 새도 떨어
트린다는 것이 바로 권력 아니던가. 타인을 내 생각대로 조종할 수 있고

부릴 수 있는 것, 그것이 권력의 속성이다. 때론 권력자의 의지가 역사의 강물을 바꿔놓을 수도 있다. 그 의지가 강물이 흘러가는 것처럼 자연스럽고 긍정적인 쪽으로 돕는 것이라면 좋겠지만 자연에 반하여 강제로 흐르게 하는 것이라면 언젠가는 반드시 보복을 당한다. 역사 속에서 불행한 최후를 맞이했던 수많은 폭군들의 모습이 대표적인 예다. 그들은 권력이 칼과 같다는 것을 알지 못했던 것이다. 칼은 수술용 도구로 사람을 살릴 수도 있지만 사람을 죽일 수도 있다. 돈과 권력이 가지는 야누스적인 양면성을 우리는 너무 잘 알고 있다.

그런데 살다 보면 돈과 권력으로 안 되는 일도 많다. 아무리 많은 돈을 준다 해도 코웃음치고 아무리 강한 권력을 행사해도 눈 하나 꿈쩍하지 않는 사람들이 있다. 그런 사람들을 움직일 수 있는 것은 돈과 권력이 아니다. 바로 정성이다.

2010년, 국립중앙박물관에서는 G20정상회담을 기념해 한국을 대표하는 전시회가 열렸다. '700년 만의 해후'라는 부제를 단 〈고려불화대전〉이 그것이었다. 고려불화는 세계인들이 그 작품성을 인정할 만큼 아름다운 예술작품이다. 안타까운 것은 그 대부분이 국내보다는 해외에 소장되어 있

다는 것이다. 특히 혜허慧虛가 그린 「수월관음도水月觀音圖」는 고려불화의 백
미라 할 수 있는데 센소지淺草寺에 소장되어 있다. '물방울 관음'으로도 불
리는 이 작품은 정치精緻한 붓질과 독특한 구성으로 미술사를 전공한 학자
라면 일생에 단 한 번만이라도 직접 보기를 소망하는 아름다운 작품이다.
그런데 이 작품은 지금까지 어떤 전시회에도 출품된 적이 없었고 촬영조
차 허용되지 않았다. 사정이 그렇다보니 이번 전시회에 이 한 작품만 전
시되어도 그 가치가 충분할 정도로 의미 있는 작품이었다. 반면 이 작품이
빠진다면 이번 전시의 의미가 반감될 정도였다.

그 사정을 국립중앙박물관에서 왜 모르겠는가. 박물관 측에서도 센소지
가 소장한 「수월관음도」를 전시할 수 있는지 여부가 전시의 최대 현안이
었을 것이다. 박물관에서는 센소지에 작품을 출품해달라고 요청했다. 센
소지 측에서는 예상대로 단박에 거절했다. 그러나 국립중앙박물관의 담
당자는 실망하지 않았다. 출품이 안 되면 작품의 존재유무만이라도 확인
시켜달라고 했다. 한 나라를 대표하는 박물관에서의 요청인 만큼 센소지
측에서는 차마 그것만은 거절할 수 없어 겨우 허락했다. 국립중앙박물관
장이 학예사와 함께 일본 센소지를 찾아갔다. 드디어 작품이 펼쳐졌다.
작품을 친견하는 순간 국립중앙박물관장을 비롯한 관계자 전원이 「수월

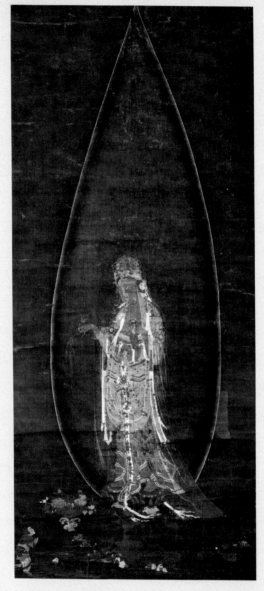

헤허, 「수월관음도」, 비단에 색, 142×61.5cm, 고려시대, 일본 센소지 소장

작품을 친견하는 순간 국립중앙박물관장을 비롯한 관계자 전원이 「수월관음도」를 향해 큰절을
올렸다. 그러자 기적이 일어났다. 그 모습을 보고 감동을 받은 센소지 측에서 아무런 조건 없이
출품을 결정한 것이다. 절대로 출품할 수 없다는 원칙이 정성으로 바뀌었다.

관음도」를 향해 큰절을 올렸다. 그러자 기적이 일어났다. 그 모습을 보고 감동을 받은 센소지 측에서 아무런 조건 없이 출품을 결정한 것이다. 그렇게 해서 한국에 있는 많은 사람들이 700년 전에 탄생한 명화를 감상할 수 있었다. 돈과 권력의 힘만 믿었더라면 결코 이루어질 수 없는 기적이었다.

이와 비슷한 기적이 또 있었다. 태평양전쟁이 한창이던 1943년 여름이었다. 서예가이자 서화 수집가였던 손재형孫在馨, 1903~81은 김정희의 「세한도歲寒圖」가 일본인 후지쓰카 지카시藤塚隣, 1879~1948에게 넘어간 것을 알고 애가 탔다. 전쟁 중이라 만약 그가 일본으로 떠나버리면 영영 「세한도」를 되찾을 길이 없다고 생각했기 때문이다. 그는 서울에 있는 후지쓰카의 집을 찾아가 예의를 갖춘 다음, "값은 얼마든지 쳐 드릴 테니 「세한도」를 넘겨주시라"고 제안했다. 당시 김정희 연구에 빠져 있던 후지쓰카는 자신도 추사를 존경하므로 넘길 수 없다고 손재형의 제안을 거절했다. 얼마 지나지 않아 그는 일본으로 돌아갔다.

국보가 일본으로 건너가 버린 것을 안 손재형은 1944년 여름에 일본으로 건너갔다. 후지쓰카의 집을 찾아가 노환으로 누워 있는 그에게 「세한도」를 넘겨 달라고 부탁했다. 후지쓰카는 이번에도 거절했다. 그러나 손재형

은 실망하지 않고 날마다 후지쓰카의 집을 찾아가 부탁하고 또 부탁했다. 그러기를 두어 달, 손재형의 정성에 감복한 후지쓰카가 한 가지 제안을 했다. 자신이 죽으면 「세한도」를 넘겨주라고 유언할 테니 안심하고 귀국하라는 것이었다. 손재형은 일어서지 않았다. 사람 마음은 변할 수 있다는 것을 안 손재형은 자신이 직접 후지쓰카에게 「세한도」를 받아가야 한다고 생각했기 때문이다. 결국 후지쓰카가 두 손을 들었다. 「세한도」를 되찾으려는 손재형의 마음이 워낙 확고부동하다는 것을 알고 그가 진짜 주인이라고 생각했다. 후지쓰카는 그 자리에서 아들을 불러 손재형에게 「세한도」를 건네주라고 말했다. 그리고 선비가 아끼던 물건은 값으로 따질 수 없으니 돈은 받지 않겠다고 했다. 손재형의 정성 덕분에 「세한도」가 우리의 품으로 돌아오게 된 것이다. 손재형이 「세한도」를 들고 귀국한 후 석 달쯤 지나서 후지쓰카의 서재는 폭격으로 전부 불에 타 잿더미가 되어버렸다. 「세한도」만 기적적으로 살아남은 셈이다.

절대로 작품을 대여할 수 없다던 센소지와 아무리 많은 돈을 줘도 팔지 않겠다던 후지쓰카의 마음을 움직인 것은 돈이나 권력이 아닌 정성이었다. 그 기적은 날마다 우리 삶 속에서도 일어날 수 있다. 정성과 진심의 힘이 얼마나 위대한지 믿기만 한다면.

우리 모두는 늙는다

알아듣는 것보다 더 어려운 것은 받아들이는 것이다.

_박완서, 「친절한 복희씨」에서

"할머니, 올해 연세가 어떻게 되세요?"

내가 묻자 할머니가 손가락 여덟 개를 펴서 보여준 뒤 다시 다섯 개를 편다. 여든다섯이라는 뜻이다.

"함께 오신 분은 며느님이세요?"

"아니, 딸. 내가 많이 아파……."

목소리가 잘 들리지 않아 내가 가까이 다가가자 할머니는 나이를 알려주기 위해 쥐었다 폈다 하신 손가락으로 자신의 몸을 가리키며 아예 입모양만으로 얘기하신다.

"네…… 건강하셔야지요."

목욕탕에 갔는데 할머니 한 분이 들어오셨다. 토요일 저녁이라 붐비는 시간인데도 그 할머니의 모습은 금세 눈에 띄었다. 허리가 낫처럼 꺾인 데다 왼쪽보다 오른쪽 등이 심하게 기울어진 모습이었다. 뼈마디가 그대로 드러난 모습은 그 자체만으로도 당신이 견뎌온 세월이 어땠는지 생생하게 보여주는 듯했다. 메마른 젖가슴은 허리께까지 내려와 정작 가슴이 있어야 할 자리에는 갈비뼈가 앙상했다. 살이 붙어 있지 않은 손가락과 발가락은 비현실적으로 길어 보였고, 눈은 초점을 잃은 듯 흐릿해 보였다.

탕 속에서 나와 잠시 앉아 있던 나는 두 손을 무릎에 짚고 천천히 걸어가는 할머니를 발견하고 눈을 뗄 수가 없었다. 설마 혼자 오신 것은 아니겠지? 아니나 다를까, 50대 중반으로 보이는 한 여자가 할머니를 뒤따라 들어왔다. 그녀는 할머니를 동그란 간이의자에 앉히더니 온몸에 비누칠을 한 다음 씻겨 드렸다. 그동안 할머니는 말 잘 듣는 어린아이처럼 딸이 시

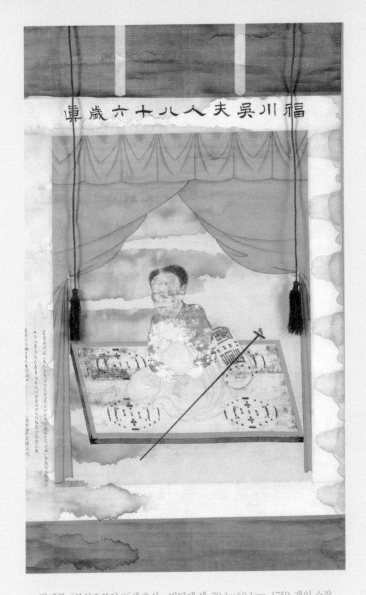

강세황, 「복천오부인 86세 초상」, 비단에 색, 78.3×60.1cm, 1759, 개인 소장

머리카락은 비녀를 꽂을 수 없을 만큼 빠져 있고, 가르마 중앙은 길을 낸 것처럼 휑하다.
반백이 된 머리카락을 한 올 한 올 그린 강세황의 필력이 소름끼칠 정도로 사실적이다.
얼굴과 흰색 저고리를 칠한 호분이 세월을 견디지 못하고 거무튀튀하게 변했다.

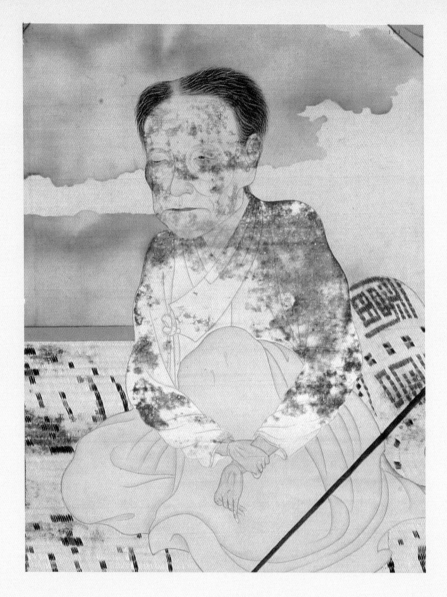

강세황, 「복천오부인 86세 초상」(부분)

검게 변한 호분은 얼굴에 핀 검버섯처럼 노인이 살아온 생애를 증언하는 것 같아 숙연해진다.

키는 대로 얌전히 앉아 계셨다. 그 모습에서, 할머니가 어린 시절 지금 딸처럼 젊은 엄마한테 몸을 맡기고 앉아 있는 모습이 겹쳐졌다. 그러니까 저 할머니의 인생은 목욕탕에 놓인 동그란 간이의자 위에서 시작해서 의자 위에서 끝나가고 있는 셈이었다.

어린 소녀에서 숙녀가 되고, 젊은 엄마에서 늙은 할머니가 될 때까지 저분은 얼마나 많은 세월 동안 목욕탕을 들락거렸을까. 그 사이사이 그녀의 인생에는 무슨 일이 있었을까. 무슨 사연이 그리 많아 허리가 낫처럼 굽어지고 등이 비틀어질 때까지 몸을 혹사시켰을까. 할머니의 모습 속에는 한때는 아름다웠을 그녀가 할머니가 될 때까지 가혹하게 짊어져야 했던 삶의 무게가 얹혀 있었다. 평생 동안 여자라는, 어머니라는 혹독한 인생의 짐을 운반하고 나서 다시 목욕탕에 앉아 있는 할머니를 보며 그녀에게 부과된 짐을 헤아려봤다. 그리고 엄마의 허리를 굽어지게 했던 짐에 대해 되새겨봤다.

오랜 시간 할머니를 씻긴 딸이 할머니를 탕 속에 들어가시게 했다. 그때까지 눈치채지 못하게 흘깃흘깃 할머니를 쳐다보고 있던 나도 얼른 탕 속에 들어가 할머니 곁으로 다가갔다. 그리고 나이를 여쭈었다. 몸이 불편

한 할머니가 행여 마음이 상하시면 어쩌나 하며 망설이지 않았던 것은 아니었으나 할머니의 나이를 꼭 확인하고 싶었다.

얼마 전에 국립중앙박물관 개관 100주년을 기념하는 〈여민해락〉전에서 봤던 강세황姜世晃, 1712~91의 「복천오부인 86세상」이 떠올랐기 때문이다. 그림 속 할머니의 나이가 여든여섯 살이었는데 내 눈앞에 앉아 계신 할머니의 나이도 그림 속 여자와 얼추 비슷해 보였다. 궁금증을 이기지 못하고 여쭤보니 여든다섯 살이라고 하신다. 그림 속 할머니의 얼굴은 현실 속 할머니보다 주름살은 많지 않으나 핏기 없는 모습과 유난히 작고 가느다란 손이 그림과 흡사했다. 다만 그림 속 주인공은 한복을 단정히 입고 있어 몸 상태를 적나라하게 보여줄 수밖에 없는 목욕탕의 할머니하고는 비교할 수 없을 만큼 기품 있는 모습이다. 그러나 눈꺼풀이 처질 만큼 노쇠한 그 분도 목욕탕에 오셨더라면 똑같았을 것이다.

건강하시라는 말을 남기고 목욕탕을 나오는데 자꾸 할머니가 나를 부르시는 것 같았다. 목소리가 나오지 않는 할머니가 나를 부르실 리 없었다. 그 소리는 아마도 몇 년 있으면 그 자리에 앉아 있을 나의 목소리였을 것이다.

쓰러지더라도 전문가처럼!

걸림돌은 외부가 아니라 마음에 있다.

_에릭 웨이언 메이어(미국의 시각장애인 등반가)

"아무리 노력해도 나를 바꿀 수가 없어요."

그를 만났다. 출판사 대표인 그는 내가 글을 쓰면서 어려운 고비를 만날 때마다 적절한 처방을 제시해 나를 여기까지 올 수 있게 이끌어준 사람이다. 글을 쓰다 벽에 부딪히면 습관처럼 그를 찾았고, 그럴 때마다 그는 한 번도 외면하지 않고 나의 어려움을 들어주었다. 이번에도 마찬가지였다.

만나자마자 나는 오랫동안 글을 쓸 수 없는 상황을 털어놓았다. 긴 슬럼프였다. 쓰고 싶은 얘기는 넘쳐나는데 과연 써도 되는 것인지 감이 잡히지 않았다. 뭔가 살짝이라도 마음을 건드리면 바로 글로 쏟아내던 예전의 내 모습과는 사뭇 달랐다. 왜 이렇게 됐을까. 무엇 때문에 글을 쓰지 못할까. 어느 지점에서 넘어져 일어서지 못하는지 심각하게 고민했다.

그렇게 몇 달이 흘렀지만 글을 쓰고 싶다는 생각은 일지 않았다. 그럴수록 초조해졌다. 조바심과 아쉬움 속에 시간만 흘렀다. 그동안 내가 너무 퍼다 쓰기만 하고 채워 넣지 않아서 이렇게 된 것이라 생각하고 이 책 저 책 가져다 읽었다. 그래도 여전히 제자리였다. 내가 마치 위대한 문인이라도 된 듯한 착각에 빠져 고민한 것은 아니었다. 나에게 영감을 주던 뮤즈가 떠나버렸다거나 천재성이 고갈되었다고는 생각하지 않았다. 나는 천재도 아닌데다 영감을 믿지 않는 편이기 때문이다.

어떻게 보면 둔하기까지 한 내가 정한 글쓰기 원칙은 딱 한 가지였다. 성실하게 준비해서 편안하게 풀어쓰자는 것이었다. 내가 공부하고 생각하고 정리한 것을 최대한 쉽고 편안하게 글로 펼쳐 보이는 것이 내가 할 수 있는 글쓰기의 전부였다. 그러다 보니 없는 사실을 과장해 뻥튀기할 수도

없었고, 현란한 수사로 사람들의 혼을 빼놓는 글을 쓰지도 못했다. 그저 너무나 평범하고 평범해서 내 글을 읽은 사람이 '이 정도라면 나도 쓸 수 있겠다'라는 자신감을 가질 수 있는 수준의 글이었다. 실제로 내 글을 읽은 사람들에게 그런 얘기를 심심찮게 들었다.

모든 글쓰기가 힘든 것은 아니었다. 감정이 많이 개입되지 않는 건조한 논문이나 이성적인 사고가 필요한 전문 칼럼은 오히려 쓰기 편했다. 문제는 산문이었다. 살아가면서 경험한 사실을 바탕으로 지극히 개인적인 속내를 밝히는 산문은 글 쓰는 이의 삶의 모습이 투명하게 드러날 수밖에 없다. 아무리 치장을 하고 꾸민다 해도 글 속에서만은 어쩔 수 없이 속살을 보여줄 수밖에 없다. 그런데 그 속살이 문제였다. 동양의 정신을 공부한다는 사람이 설록차나 국화차 대신 커피를 마시고 있었다. 노골적으로 중독성을 강요하지 않는 차분한 맛을 좋아하기에는 아직 나의 공부가 겉돌기 때문일 것이다. 그러므로 아직 나의 공부는 진짜 설록차의 맛이 우러나는 두 번째 잔을 입에 대지 못하고 밋밋한 첫 잔을 홀짝거리고 있는 상태다. 두 번째 잔을 비우기보다는 차라리 거품 풍부한 카푸치노를 마시는 것이 더 좋다.

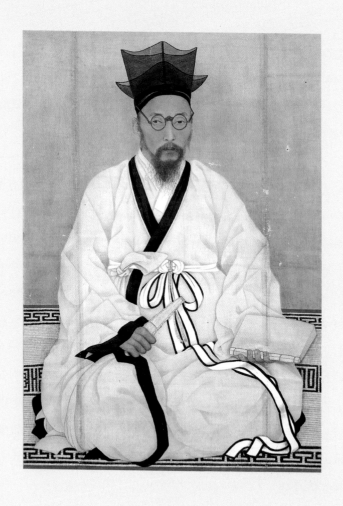

채용신, 「황현 초상」, 비단에 색, 120.7×72.8cm, 보물 제1494호, 1911, 개인 소장
일본에 나라를 빼앗긴 후 죽음으로 항거하고자 했던 지식인의 고뇌가 고스란히 담겨 있다.
강고한 표정 속에는 한 나라의 녹을 먹었던 사람의 책임의식과
나라를 지키지 못한 자의 통한이 서려 있다.

카푸치노를 좋아한다는 말이 카푸치노가 주는 느낌처럼 여유롭게 산다는 뜻은 아니다. 내 사는 모습은, 언제든지 장바구니를 들고 나서면 재래시장에서 마주칠 수 있는 평범한 대한민국 아줌마다. 고상함과는 거리가 멀어도 한참 멀다. 나 또한 남편이 실직할까 걱정하고, 아이들 공부 때문에 속 썩고 있고, 사소한 갈등에도 거품 물고 달려드는 아줌마의 전형이다. 생활이 이렇다보니 내 삶 속에 국화차 같은 고상함이나 카푸치노 같은 풍부함이 끼어들 여지가 거의 없다. 그럼에도 나의 지향점은 항상 국화차와 카푸치노였다.

아마 그래서였을 것이다. 카푸치노의 지향점과 현실과의 괴리 속에 위치한 내 삶이 들통 날까 봐 두려워 글을 쓰지 못했을 것이다. 나이 든 모습을 보여주는 것이 민망하고 부끄러웠던 것이다. 내일 모레면 쉰이 되는 이 나이에 곱지도 않고 젊지도 않은 맨살을 보여주는 것이 무에 그리 즐겁겠는가. 때로는 싱싱한 젊음 앞에 세월의 흔적이 적나라하게 배어 있는 중년의 몸매를 보여주는 것이 쉽지 않았다. 늙어가고 있다는 징후를 애써 감추고 싶었다.

내 고정관념 속의 중년 여인은 주책없고 품위 없는 사람을 의미했다. 여

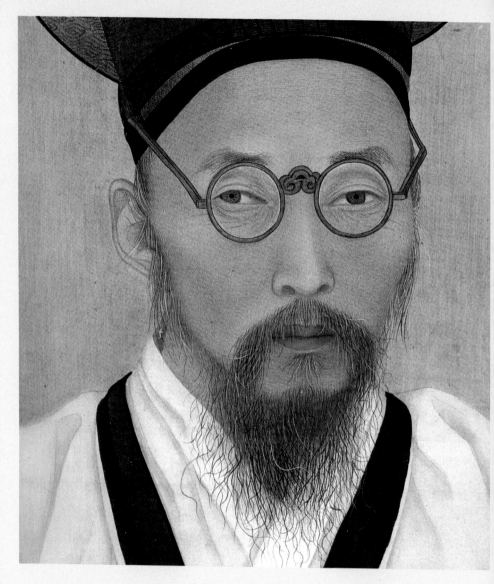

채용신, 「황현 초상」 (부분)

정자관을 쓰고 유생복(儒生服)을 입은 선비의 모습이 외피라면 고뇌와 통한이 뒤섞인 심리 표현은
그림의 속살이다. 예술 작품의 성패는 바로 이 속살에 달려 있다. 인생도 마찬가지일 것이다. 남을
흉내 내기에 급급한 인생이 아니라 자신의 원칙을 밀고 나가는 것이 진짜 가치 있는 인생일 것이다.

성성이 사라진 중성적인 이미지, 뽀글뽀글한 파마머리에 뿌옇게 뜬 화장품 위로 빨간 립스틱 짙게 바르고 '잠바' 아래 '추리닝'을 입은 모습으로 대치되는 아줌마. 지하철 문이 열리기가 무섭게 잽싸게 뛰어 자리를 차지하고 아무데서나 큰 소리로 통화하는 모습, 인간으로서 지켜야 할 최소한의 품위도 상실한 채 나 편한 대로 살겠다는 얼굴을 뻔뻔하게 들이밀고 다니는 사람이 되기 싫었다. 아니 두려웠다. 나도 그렇게 될까 소름이 끼쳤다. 사람들을 만날 때도 내 안에 담겨 있는 혐오스런 중년의 모습을 들킬까 싶어 몸을 움츠리게 되었다.

40대 초반까지만 해도 나는 내 안의 결점을 당당하게 공개하고 다녔다. 솔직한 글을 쓴다는 구실로 드러낸 결점이었지만 지금 생각해보니 그때만 해도 나를 보여주는 데 자신이 있었던 것 같다. '봐라. 이렇게 투철하게 사는데 그까짓 결점 몇 개 있는 것이 뭐가 문제겠는가.' 그런데 이제 드러내는 것보다는 감추고 싶은 결점이 더 많은 나이가 되다 보니 아무리 그럴듯한 언어로 포장을 해도 핏기 없는 민얼굴을 다 덮을 수는 없다. 산문은 민얼굴을 보여줘야 하는 글이 아닌가.

세상에 글 잘 쓰는 사람들은 너무 많다. 특히 톡톡 튀는 감성으로 상큼하

고 '엣지' 있게 쓴 젊은 작가들의 글을 읽다 보면 나오는 다른 세계에 사는 사람들 같아 그렇지 않아도 움츠러든 어깨가 한없이 더 오그라들었다. 내 글은 너무 낡고 고리타분해서 당장 폐기처분해야 할 것 같았다. 발랄하고 싱싱한 그들의 문장이 부러워 어쭙잖게 흉내 내보기도 했지만 몸에 맞지 않은 옷처럼 불편해서 금세 벗었다. 작가나 작품을 고르는데도 신중함을 거듭하는 내가 마치 한물간 사람처럼 느껴져 이제부터는 여러 가지 따지지 말고 무조건 화사한 쪽을 선택하겠다고 다짐했지만 쉽게 고쳐지지 않았다. 내 눈높이에 맞지 않는 작가의 작품은 아무리 감각적이라 해도 다루지 않았다. 이런 나를 바꿔야만 할 것 같았다. 시대에 뒤떨어진 답답한 나를 바꾸지 못한다면 글을 써서는 안 될 것 같았다. 그러나 아무리 바꾸려 해도 바꿀 수가 없었다. 바뀌지 않았다. 여기까지가 나의 얘기였다. 내 얘기를 다 듣고 있던 그는 한동안 말 없이 커피만 마셨다. 그리고 단호하게 입을 열었다.

"왜 자신을 바꿔야 한다고 생각하세요? 다른 사람 흉내 내지 말고, 쓰러지더라도 자기 모습 그대로를 지키면서 쓰러져야 전문가라고 할 수 있는 거 아닌가요? 쓰러지더라도 전문가처럼 쓰러지세요. 자신의 개성을 잃지 말고."

쓰러지더라도 전문가처럼! 얼마나 큰 위로를 주는 말인가. 얼마나 힘 있게 손을 잡아주는 말인가. 앞으로 나는 그 누구의 글도 아닌 나만이 쓸 수 있는 글로 나를 채울 것이다. 그 모습이 비록 피하고 싶은 중년 여인의 속살을 보여주고 고리타분한 원칙주의자의 고집이 담겨 있다 해도 나는 나의 모습을 보여주는 데 주저하지 않을 것이다. 왜냐하면 '나는 바로 나'니까.

3.

사람은
무엇으로 사는가

고통은 언젠가 끝난다

전통 없는 예술은 목자 없는 양떼며, 혁명 없는 예술은 생명을 잃는다.

_윈스턴 처칠

여기 한 노파가 있다. 꼭 다문 입술, 쑥 들어간 눈, 쭈글쭈글한 목과 흰 머리카락, 희망이라고는 전혀 남아 있지 않은 듯한 눈빛이다. 그러나 목숨이 다하는 날까지 어쩔 수 없이 먹고살아야 하는 육체를 가진 인간이기에 오늘도 동냥 그릇을 들고 길을 나서야 하는 처연함이 그림 안에 담겨 있다.

이 작품은 장조화가 1937년에 그린 것으로 제목은 「걸인 노파」이다. 중국

은 1931년 만주사변 이후 1937년 중일전쟁이 일어날 때까지 유랑민과 걸인 들로 넘쳐났다. 길거리에서 유랑민처럼 살아가는 사람들을 만나는 것은 어렵지 않았고 유랑민과 유랑민이 아닌 사람을 구분하는 것은 무의미했다. 어제까지는 집에 살던 사람이 오늘은 유랑민의 무리에 합류했고 아직까지 집을 떠나지 못한 사람도 유랑민처럼 살아가기는 마찬가지였다. 장조화의 「걸인 노파」는 이렇게 넘쳐나는 유랑민들을 그린 작품 중 하나다. 그의 작품에는 무수히 많은 유랑민들이 등장한다. 소아마비 환자, 시각장애인, 혹부리 영감 등 장애인을 비롯해 눈 먼 점쟁이, 구걸하는 아이, 넝마주이 등 하루를 살기 위해 안간힘을 쓰는 고단한 인생들이 묘사되어 있다. 말이 좋아 유랑민이지 모두 걸인이다.

그중에서도 특히 보는 이의 마음을 뒤흔들어놓는 것은 어린아이와 노인을 그린 그림이다. 그들은 사회에서 가장 약하고 힘 없는 존재들이기 때문이다. 「걸인 노파」를 보는 순간 그 어떤 말로도 표현할 수 없는 스산함이 느껴지는 것은 그런 이유에서다. 노파는 비록 말이 없지만 동냥 그릇 하나와 지팡이에 의지하여 목숨을 연명해야 하는 걸인의 삶을 이보다 더 절절히 보여주는 작품이 있을까. 거친 듯하면서도 부드럽고 진한 듯하면서도 연하게 풀어지는 먹 속에서 감정과 느낌을 가진 생명이 탄생한다.

장조화, 「걸인 노파」, 종이에 먹, 85×49cm, 1937, 개인 소장

장조화는 어렸을 때 부모님이 병으로 세상을 뜨자 유랑민이 되었다.
그리고 열여섯 살까지 이곳저곳을 떠돌아다녔다. 이때의 체험이 그림의 밑바탕이 되었다.
스스로 유랑민으로 살았던 만큼 유랑민의 생리에 대해 그만큼 잘 아는 사람이 또 어디 있겠는가.

채색을 전혀 쓰지 않고서 오직 먹 하나만으로도 한 사람의 모습을 온전하게 그려낼 수 있다는 것을 「걸인 노파」는 말해준다. 당시 많은 화가들이 걸인과 유랑민을 그렸지만 장조화의 작품만큼 큰 울림을 주지는 못한다. 같은 장소, 같은 시대의 인물을 그렸음에도 특별히 장조화의 작품이 감동을 주는 것은 다른 데 그 원인이 있다.

장조화는 어렸을 때 부모님이 병으로 세상을 뜨자 유랑민이 되었다. 그리고 열여섯 살 때까지 이곳저곳을 떠돌아다녔다. 이때의 체험이 그림의 밑바탕이 되었다. 유랑민으로 살았던 만큼 유랑민의 생리에 대해 그만큼 잘 아는 사람이 또 어디 있겠는가. 더구나 그 생활이 단순히 체험을 하기 위한 방편이 아니라 어쩔 수 없는 상황이고 벗어날 수 없는 생활이었다면 그 참담함은 말로 표현할 수 없었을 것이다.

그러나 그는 꿈을 잃지 않았다. 열여섯 살 때 상하이로 갔고, 그곳에서 안 해본 일이 없을 만큼 혹독하게 살았지만 독학으로 그림을 공부했다. 실력을 밑천 삼아 초상화와 광고용 그림을 그렸다. 그리고 결국 스물다섯 살 되던 해에 교육부 주최 〈전국미술전람회〉에 출품해 화가로 인정받았고 다음 해인 1930년에는 난징 중앙대학 미술과 조교수가 되었다. 1943년 9

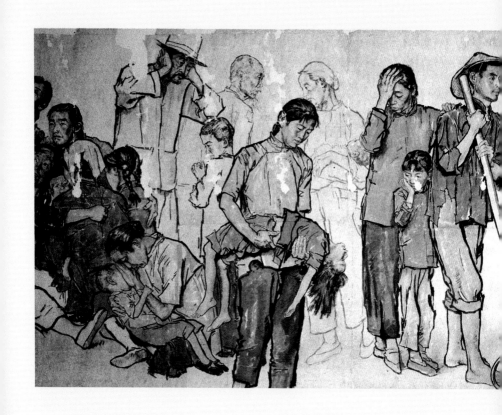

장조화, 「유민도」(부분), 종이에 먹, 전체 200×1202cm, 1943, 중국미술관 소장

어린 시절 유랑민으로 보냈던 기억이 「유민도」를 그릴 수 있는 바탕이 되었다.
그는 유랑민으로 살 때 꿈을 잃지 않았다. 만약 그가 유랑민이었던 자신의 과거를 부끄러워하고
숨기려 했다면 시대를 초월하는 명작의 탄생은 없었을 것이다. 그는 더 이상 떨어질 곳이 없을 정도의
밑바닥 인생을 살면서도 언젠가는 그 고통이 끝날 것이라는 믿음을 잃지 않았다. 그 믿음과 꿈은
누가 가르쳐준 것이 아니라 스스로가 존엄한 인간으로 살아야 한다는 확신 속에서 나온 것이었다.
결국 그는 자신의 믿음대로 그 고통의 끝을 확인할 수 있었다.

월, 장조화는 자신의 쓰라린 과거이자 끊임없이 그림의 주제로 삼았던 유랑민의 완결판 「유민도」를 완성한다. 그의 나이 서른아홉 살 때였다. 이 작품은 지금도 '위대한 그림은 역사의 판단으로부터 자유롭고 시대를 초월한다'는 것을 증명이라도 하듯 중국 근대회화를 대표하는 작품으로 평가받고 있다.

만약 그가 유랑민으로 인생을 끝냈더라면 우리는 「유민도」 같은 위대한 작품을 볼 수 없었을 것이다. 또한 그가 자신의 과거를 부끄러워하고 숨기려 했다면 시대를 초월하는 명작의 탄생은 없었을 것이다. 그러나 그는 유랑민으로 살 때 꿈을 잃지 않았다. 비록 더 이상 떨어질 곳이 없을 정도로 밑바닥 인생을 살고 있지만 언젠가는 그 고통이 끝날 것이라는 믿음을 잃지 않았다. 그 믿음과 꿈은 누가 가르쳐준 것이 아니라 스스로가 존엄한 인간으로 살아야 한다는 확신 속에서 나온 것이었다. 결국 그는 자신의 믿음대로 그 고통의 끝을 확인할 수 있었다.

누군가 장조화에게 성공의 비밀이 무엇이냐고 물었다. 그는 이렇게 대답했다. "저는 열심히 하는 것 외에 그 어떤 비밀도 가지고 있지 않습니다."

지금 힘든 시기를 보내고 있다면 장조화를 떠올려보자. 모든 것에는 끝이 있다. 기쁨도 끝이 있는데 고통이라고 끝이 없겠는가. 그리고 장조화만이 고통의 끝을 확인할 수 있는 유일한 사람은 아닐 것이다. 누가 알겠는가. 그 끝이 바로 몇 발자국 앞에 다가와 있는지.

언제쯤 스승의 마음을 헤아리게 될까

아이들은 우리에게 우연히 들른 손님이 아니다.
그들을 사랑할 기회를 얻기 위해 우리가 잠시 빌려온 존재일 뿐이다.

_제임스 돕슨(미국의 심리학자)

"제가 어쩌다 보니 갈비뼈에 금이 가서 응급실에 간 것으로 되었거든요.
휴대폰 제출해야 되니까 통화 못해요."

이게 무슨 소리람? 학교에 간 둘째 아이에게 느닷없이 이상한 문자가 왔
다. 제한된 글자 수 안에서 내용을 전달하는 문자메시지의 특성상 간략한
내용을 주고받다 보면 때론 그 내용을 잘 알 수 없을 때가 있다. 그럴 때

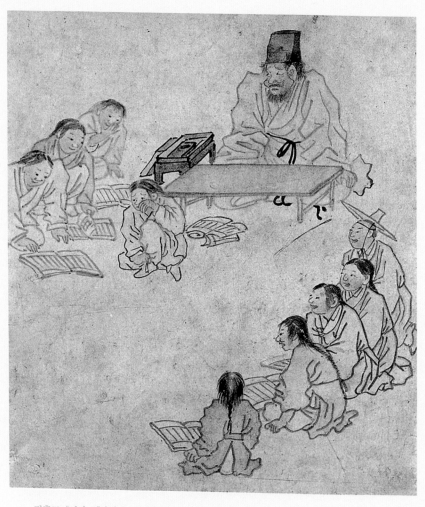

김홍도, 「서당」, 『단원풍속화첩』에 수록, 종이에 연한 색, 27×22.7cm, 국립중앙박물관 소장
(허가번호: 중박 201103-173)

종아리를 맞은 아이가 훌쩍거리며 대님을 매고 있다. 매 맞은 아이야 서러울지 몰라도
그 매질이 그다지 심하지 않았음은 킥킥거리며 웃고 있는 아이들을 봐도 알 수 있다.
어떻게 해야 놀기 좋아하는 학생을 공부시킬 것인가 하는 문제는
예나 지금이나 모든 선생님들의 한결같은 고민일 것이다.

는 직접 통화해야 하는데 요즘 중학교에서는 수업 전에 휴대폰을 전부 수거한 후 종례시간에 되돌려준다 했다. 아직 점심시간도 되지 않았는데 휴대폰으로 문자를 보낸 것을 보면 특별히 선생님한테 부탁해서 잠시 받은 것 같다. 그런데 갈비뼈에 금이 가다니, 갈비뼈에 진짜로 금이 갔다는 것인지, 아니면 금이 가지 않았는데 금 간 것으로 오해를 받았다는 것인지 도통 알 수가 없었다. 어찌됐건 큰일 아닌가. 나는 통화를 할 수 없다는 아이의 말을 무시하고 계속 전화를 걸었다. 잠시 후에 아이가 전화를 받았다.

"어떻게 된 거야? 갈비뼈에 금이 가다니? 다쳤어? 사고 났어?"
아이가 대답할 겨를도 없이 줄줄이 질문을 퍼부었다. 평소 누구하고 싸울 아이는 아니라서 그럴 염려는 없었다. 그렇다면 무슨 큰 사고가 났음이 분명했다.

"그게 아니고요. 아빠가 한문 선생님한테 전화를 하셨는데 마침 그때 선생님이 수업 들어가시고 안 계셨대요. 그리고 한 시간 후에 아빠가 또 전화를 하셨는데 그때도 선생님하고 통화를 못하셔서 메모만 남겨놓으셨나 봐요. 누구 아빠라고 하면서 아빠 이름하고 전화번호까지 밝히셨대요. 그

메모를 보시고 한문 선생님이 저를 교무실로 부르시더니, 아빠가 왜 전화 하셨냐고 물으시는 거예요. 그래서 지난번에 '선생님이 등짝을 때린 데가 아파서 병원 응급실에 갔는데……' 제가 여기까지 얘기했거든요? 그랬 더니 대번에 선생님이 '갈비뼈 부러졌냐?' 하시는 거예요. 뭐라고 말해 야 할지 몰라서 살짝 금이 간 것 같다고 대답했어요. 그렇게 된 거예요. 선생님이 엄마한테 전화하실지도 모르니까 그렇게 알고 계세요."

사연은 이랬다. 몇 달 전부터 아이는 한문 선생님이 가끔씩 자신을 때린 다고 하소연을 했다. 반장이라서 아이들이 잘못해도 자신이 대표로 맞았 다며 그때마다 학교를 다니고 싶은 생각이 들지 않는다면서 눈물까지 그 렁그렁하며 억울함을 호소했다. 윗도리를 벗어서 등을 보여주는데 아닌 게 아니라 매 자국이 남아 있었다. 아이의 상처를 본 나는 속이 상했지만 애써 태연한 척했다. "심하지도 않은데 뭘 그래. 네가 반장이니까 다른 아 이들한테 경각심을 주기 위해서 대표로 맞은 거지. 절대로 네가 미워서 그러신 건 아니야." 별의별 말로 달래도 아이의 마음은 풀어지지 않았다. 급기야 그 사실을 아이 아빠가 알게 되어 선생님에게 직접 전화를 하게 된 것이다.

그런데 아이 아빠와 선생님이 직접 통화를 하지 못하는 바람에 일이 커져 버렸다. 아무려면 등 몇 번 맞은 것 가지고 갈비뼈가 부러질까. 그런데도 엄마도 아니고 아빠가, 그것도 두 번씩이나 전화했다는 얘기를 듣고 순진한 선생님이 겁을 먹고 지레짐작한 것이다. '이 사태를 어찌한다.' 선생님도 안심시키고 아이 체면도 살려주는 선에서 어떻게 사건을 마무리할까 고민하고 있을 때 선생님이 전화를 하셨다.

"얼마나 마음이 아프셨습니까. 제가 백번 사죄드리겠습니다. 필요하시다면 치료비 전액을 제가 부담하겠습니다."
한문 선생님의 사과는 끊임없이 계속되었고 그럴수록 내 처지는 더욱 곤혹스러웠다.

"아이고, 아닙니다. 전혀 걱정하실 만한 상황이 아닙니다. 다만 아이가 한문 선생님을 무척 좋아하는데 좋아하는 선생님한테 매를 맞았다는 것에 대해 마음의 상처를 입은 것 같습니다. 아이 마음을 잘 어루만져주시면 좋겠습니다."

그렇게 사건은 마무리되었다. 가르치기 위해 학생을 때리는 스승과 매 맞

는 아이의 서러움은 비단 어제 오늘만의 일은 아닌 것 같다. 김홍도가 그린 「서당」을 보면 어제 내준 숙제를 하지 못해 종아리를 맞은 아이가 훌쩍거리며 대님을 매고 있다. 매 맞은 아이야 서러울지 몰라도 그 매질이 그다지 심하지 않았음은 킥킥거리며 웃고 있는 아이들을 봐도 알 수 있다. 억지로 인상을 찌푸리고 있는 훈장님도 터져 나오려는 웃음을 억지로 참는 듯한 표정이다. 울고 있는 아이 심정도 억울함을 호소하던 둘째 아이의 심정과 별반 다르지 않으리라. 그러나 언젠가는 알게 되겠지. 나이 든 스승이 자식 같은 제자한테 든 매가 진짜 사랑의 매였다는 것을.

분노를 떨어트릴 준비가 되어 있는가

서로 가슴을 주라. 그러나 서로의 가슴속에 묶어두지는 말라.

_칼릴 지브란

"아주 고생해서 쓴 논문인데다 새로운 자료도 풍부하게 들어 있어서 책으로 출판되면 이 분야를 공부하는 사람들에게 큰 도움이 될 거예요."

"그 저자분과 친하신가 보죠?"

"아니에요. 한동안 그분과 전혀 만나지 않았어요. 17년 전에 학회를 만들면서 함께 자료집을 내자는 얘기가 오갔어요. 그러기 위해서는 각자 가지고 있는 자료를 모으자고 하더군요. 아무런 의심 없이 제가 가진 자료를

모두 다 주었어요. 그랬더니 그 자료를 전부 복사한 다음 언제 그런 얘기가 있었냐는 듯 안면 몰수하는 거예요. 그 뒤부터 원수처럼 지냈어요. 그 자료들은 제가 2년 동안 도서관에서 마이크로필름을 뒤져가며 찾은 것이었어요. 그렇게 고생한 자료를 하루아침에 가로챈 그분의 학자적인 양심을 용서할 수 없었던 거죠."

잘 아는 출판사의 편집장과 만난 자리였다. 함께 전시회를 본 후 걷다가 바닥에 떨어진 낙엽을 보면서 나눈 대화였다. 나는 '한때 원수처럼 지냈던' 사람의 박사논문을 보여주며 책으로 출판해달라고 부탁했다. 그러다가 부끄러운 과거까지 얘기하게 되었다.

"그런데 어떻게 그런 분 책을 부탁하시는 거예요?"

"이제 곧 겨울이잖아요. 나무들이 겨울을 나기 위해 불필요한 잎사귀들을 전부 떨어트리듯 사람도 겨울을 견디려면 쓸데없는 앙금이나 미움 같은 잎사귀는 다 떨어트리고 가야지요. 그래야 봄에 새순이 싹틀 수 있을 테니까요. 나이가 들고 보니 과거에는 도저히 받아들일 수 없었던 상황이 자연스레 이해가 되더군요. 그 사람 입장이었다면 그럴 수도 있었겠구나,

안중식, 「성재수간」, 종이에 연한 색, 36×48cm, 개인 소장

서리 내리는 가을밤, 선비가 등불을 켜고 밤늦도록 책을 읽고 있었다.
그때 밖에서 무슨 소리가 들렸다. 궁금해진 선비가 곁에 있던 동자에게 확인해보라고 이른다.
잠시 후 밖에 나갔다 온 동자는 이렇게 대답한다. "하늘은 맑고 고요한데, 소리는 나뭇가지 사이에서
나는 것 같습니다." 그래서 제목이 '성재수간' 이다. 나뭇가지에서 나는 소리는 가을의 소리다.
인생의 가을에서 듣는 무상한 소리다.

보다 많은 자료를 확보해서 좋은 논문을 쓰고 싶다는 젊은 날의 혈기가 앞서 그런 실수를 할 수도 있겠구나, 하는 생각이 들었어요. 다만 방법이 좀 치졸했을 뿐이지요."

내가 갑자기 이해심 많은 사람이 되었다는 얘기를 하려는 것이 아니었다. 내게 이 작은 깨달음을 주기 위해 별 가망 없어 보이는 나를 포기하지 않고 하염없이 굴러 온 세월의 끈질김을 얘기하고 싶었던 것이다.

"따지고 보면 나 또한 지금까지 살아오면서 얼마나 많은 실수를 저질렀을까 생각해봤어요. 물론 저 자신은 의식하지 못했겠지요. 상대방한테는 몇십 년 동안 잊히지 않는 상처가 되었을 텐데도 정작 가해자인 저 자신은 기억조차 하지 못하는 그런 실수들이 많았을 거예요. 대부분의 사람들이 누군가 내게 상처 준 것만 억울하게 생각하고 내가 누군가에게 상처가 되었을 거라는 생각은 하지 못하고 살잖아요. 저도 그렇고……. 그런데 세월이 참 무서워요. 세월이 지나 나이를 먹으니까 밖을 향하던 눈길이 자연스레 내부로 향하네요. 내 잘못을 용서받으려면 내가 먼저 용서해야겠다는 생각이 들고요. 좋은 기억만 달고 살기에도 짧은 인생인데 화나고 기분 나쁜 기억까지 주렁주렁 달고 살면 인생이 너무 무겁잖아요. 나이

들어간다는 것은 그런 거 아닐까요? 아집으로 똘똘 뭉쳐서 전혀 말이 안 통하는 구닥다리가 아니라 상대방을 배려해주고 받아주고 이해해주는 포용력을 가진 사람이 되는 거요."

안중식이 그린 「성재수간」은 송나라 때의 시인 구양수歐陽修, 1007~72가 쓴 「추성부秋聲賦」에 나오는 내용을 그린 작품이다. 서리 내리는 가을밤, 선비가 등불을 켜고 밤늦도록 책을 읽고 있었다. 그때 밖에서 무슨 소리가 들렸다. 궁금해진 선비가 곁에 있던 동자에게 확인해보라고 이른다. 잠시 후 밖에 나갔다 온 동자는 이렇게 대답한다. "하늘은 맑고 고요한데, 소리는 나뭇가지 사이에서 나는 것 같습니다." 그래서 제목이 「성재수간聲在樹間」이다. 제목이 마루 곁의 흰 벽에 주련柱聯 글씨처럼 쓰여 있다. 동자한테 성재수간이란 말을 전해들은 구양수는 이렇게 탄식한다. "아, 슬프구나. 이것은 가을의 소리구나. 어찌하여 온 것이냐?" 어느덧 찾아온 가을의 소리를 들으며 인생의 덧없음을 깨닫는다는 내용이다.

이 시를 주제로 한 또 다른 작품으로 김홍도의 「추성부도秋聲賦圖」도 있다. 안중식이 시의 한 구절 '성재수간'을 제목으로 삼았다면, 김홍도는 구양수의 시 제목을 그대로 그림 제목으로 삼았다는 것이 차이가 날 뿐이다.

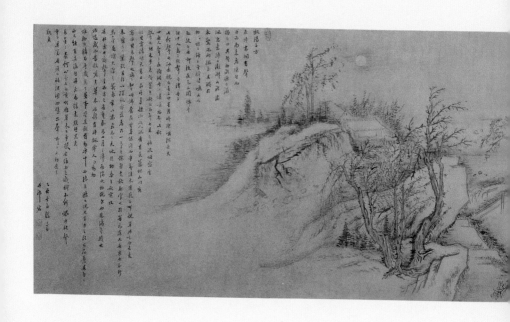

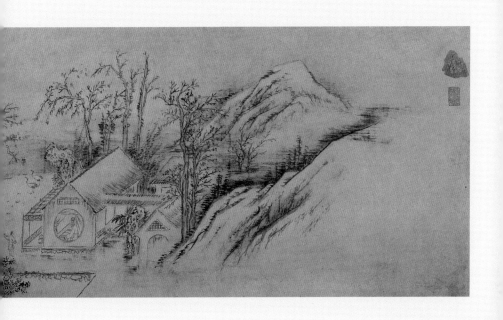

김홍도, 「추성부도」, 종이에 색, 56×214cm, 1805, 삼성미술관 리움 소장

김홍도는 생애 끝자락에서 가을의 쓸쓸함 같은 「추성부도」를 그렸다. 인생의 덧없음이 사무쳤을까.
담담한 필치로 그린 작품 속에 쓸쓸함과 아쉬움이 밤안개처럼 드리워져 있다.
우리는 떠날 때가 언제인지 알지 못한다. 장마철 폭우처럼 쏜살같이 흘러가는 것이 인생이다.
인생이 얼마나 짧은지도 모르고 격렬한 미움과 분노에 사로잡혀 살았다면
이제는 그만 가을 낙엽처럼 떨어트리고 가야겠다.

김홍도의 「추성부도」는 제작연대(1805)가 밝혀져 있는 중요한 작품이다. 사망시기가 명확하지 않은 김홍도의 생애가 이 작품을 제작할 때까지는 계속되었다는 것을 알려주기 때문이다. 그도 생애의 끝에서 인생의 덧없음이 사무쳤을까. 담담한 필치로 그린 작품 속에 쓸쓸함과 아쉬움이 밤안개처럼 드리워져 있다.

장마철 폭우처럼 쏜살같이 흘러가는 것이 우리 인생이다. 인생이 얼마나 짧은지 모르고 격렬한 미움과 분노에 사로잡혀 살았다면 이제는 그만 가을 낙엽처럼 떨어트리고 가야겠다. 이제 곧 겨울이 시작되기 때문이다. 아니, 겨울 다음에 봄이 오기 때문이다.

고집스러운 선비 정신이 필요한 순간

순금의 영혼을 가지면 세상이 하나도 두렵지 않다. 그것이 바로 삶이다.

_허난설헌

"장애인으로 등록하면 가스차를 쓸 수 있대요. 그럼 기름 값을 절반이나 절약할 수 있으니 얼마나 좋아요."

서울에서 경찰직에 근무하는 아들이 설을 맞아 집에 내려왔다. 설음식을 먹고 식구들끼리 둘러 앉아 이런저런 얘기를 하는 도중 갑자기 아들이 장애인 등록을 하겠다고 했다. 1년 전에 척추디스크 수술을 했는데 그 병력

이면 충분히 장애인 판정을 받을 수 있는 자격이 된다는 것이다. 이야기를 들은 아버지는 아들에게 말했다.

"네가 정말 수술을 해서 걸어 다니지 못할 정도라면 등록해라. 그런데 너는 지금 경찰로 근무하는데 아무 이상이 없지 않느냐? 멀쩡한 사람이 겨우 돈 몇 푼이 욕심나서 장애인 등록을 한다는 소리를 하고 싶으냐? 네가 그 혜택을 받으면 진짜 혜택을 받아야 할 누군가는 받지 못하게 되어 있어. 세상 사람 모두가 그렇게 산다고 해도 너는 그러지 말아야지. 나라를 위하고 국민을 위해 경찰이 되었다는 놈이 그렇게 남의 것을 가로채고 싶냐? 그러려면 당장 경찰 그만 때려치워라."

설이 지난 후 전시장에서 만난 선배가 설날 있었던 일을 얘기했다. 역시 선배답다는 생각이 들었다. 꼬장꼬장하기로 소문난 그 선배는 전주에서 한옥을 짓는 대목장이다. 아닌 것은 세상 누가 뭐라 해도 타협하지 않는 그 선배를 보니 마치 조선시대의 꼿꼿한 선비를 보는 것 같다. 그 선배를 보니 딱 생각나는 그림이 있다. 이인상李麟祥, 1710~60의 「설송도雪松圖」, 바로 겨울 소나무다.

이인상, 「설송도」, 종이에 먹, 117.3×52.7cm, 조선 후기, 국립중앙박물관 소장

한 시대가 빛날 수 있는 것은 그 시대 속에 등불을 밝히며 살아가는 사람이 있기 때문이다.
이인상의 '겨울 소나무' 같은 선배를 보니 어두운 밤길을 걷다 불 켜진 집을 발견한 것 같았다.
그 집에 들어가면 카랑카랑한 목소리로 원칙을 얘기하는 선비를 만날 수 있을 것이다.
그는 우리 시대의 살아 있는 선비다.

한겨울에 눈 덮인 소나무를 그린 「설송도」는 이인상의 대표작이다. 아무런 꾸밈없이 두 그루 소나무만을 강조해 그린 작품이다. 고지식할 정도로 자신이 정한 원칙을 고집하며 살았던 이인상의 성격이 고스란히 반영되어 있는 듯하다. 선비의 지조와 절개를 상징하는 소나무는 이인상이 특히 즐겨 그린 소재였다. 선비가 소나무 아래 홀로 앉아 폭포를 감상하는 「송하관폭도松下觀瀑圖」나 소나무 옆에 칼을 세워놓고 정면을 뚫어져라 쳐다보는 도인을 그린 「검선도劍僊圖」에서도 소나무가 중요한 소재로 등장한다. 지나칠 정도로 결벽증이 심하고 꼿꼿했던 자신의 성격을 소나무에 의탁하여 그리고 싶었던 것일까. 완고하고 올곧은 성품 때문에 그는 벼슬살이하는 내내 불화하며 지냈다. 그의 소나무를 보면 고집스럽게 자신의 지조를 지켜나간 선비의 자존심을 보는 것 같아 마음이 서늘해진다.

「설송도」는 바위틈을 뚫고 나와 직선으로 자란 굵직한 소나무와 오른쪽으로 휘어진 소나무 두 그루로 가득 채워져 있다. 사람의 감정이라고는 눈곱만큼도 개입될 여지를 주지 않는 소나무는 그 자체로 온전히 고고한 모습이다. 작가는 눈 쌓인 풍경을 드러내기 위해 유백법留白法을 사용했다. 유백법은 눈 쌓인 부분을 하얗게 칠하는 대신 나머지 부분에 먹을 칠하는 방법으로 전통적인 동양화에서 흔히 쓰는 채색기법이다. 김명국金明國.

이인상, 「송하관폭도」, 종이에 색, 23.9×63.5cm, 조선 후기, 국립중앙박물관 소장
(허가번호: 중박 201103-173)

선비의 지조와 절개를 상징하는 소나무는 이인상이 특히 즐겨 그린 소재였다.
고지식할 정도로 자신이 정한 원칙을 고집하며 살았던 성격이 소나무와 닮았다고 생각한 것일까.
아니면 결벽증이 심하고 꼿꼿했던 자신의 성격을 소나무에 의탁하여 그리고 싶었던 것일까.
그의 소나무를 보면 지조를 지킨 선비의 자존심을 보는 것 같아 마음이 서늘해진다.

1600~?의 「설중귀려도雪中歸驢圖」에서도 볼 수 있는 기법이다. 흰 부분에 눈이 쌓였다는 것을 보여주려면 바탕은 물론이고 눈이 없는 부분에 엷은 먹을 칠해야 할 것이다. 겨울 분위기를 내기 위한 작가의 섬세한 배려는 유백법 말고도 한 가지 더 있다. 그림을 자세히 들여다보면 바탕이 깨끗하지 않고 뭔가 얼룩져 보인다. 그림을 그리기 전에 쌀가루를 물에 타서 그 위에 종이를 적셔 다듬이질했기 때문이다. 이를 분지법粉紙法이라고 하는데, 눈 쌓인 부분이 더욱 선명하게 드러날 수 있도록 하는 방법이다.

그런데 소나무에서 느껴지는 쓸쓸함과 고고함이라니. 도대체 작가가 어떤 인생을 살았기에 이런 작품을 그렸을까. 무슨 생각을 하고 어떤 신념을 지녔기에 이런 그림을 그렸을까. 작은 의문이 실마리가 되어 그의 생애를 찾아보고 시대적 배경을 조사하고 작품을 더 알아보게 된다. 이런 것을 교양이라고 했던가? 『고통과 기억의 연대는 가능한가』라는 책의 지은이가 한 이 말에 깊이 공감했다. 작품을 통해 작가의 생애가 궁금해지는 경우는 이인상이 대표적인 것 같다. 작품 그 자체가 그 사람의 생애를 드러내기 때문이다.

시대에 뒤떨어져 보일 정도로 원리원칙을 강조했던 그를 가리켜 당시 사

람들은 "절개 있는 인품과 격조 높은 풍류인"이라 평했다. 그런 선비가 살았고, 그런 선비가 존경받는 사회가 조선시대였다. 조선시대를 폄하하는 수많은 증거들은 이인상이 그린 서릿발 같은 「설송도」의 기상 앞에서 감히 목소리를 낼 수 없을 정도로 무력하다.

한 시대가 빛날 수 있는 것은 그 시대 속에 등불을 밝히며 살아가는 사람이 있기 때문이다. 이인상의 '겨울 소나무' 같은 선배를 보니 어두운 밤길을 걷다 불 켜진 집을 발견한 것 같았다. 그 집에 들어가면 카랑카랑한 목소리로 원칙을 얘기하는 선비를 만날 수 있을 것이다. 그런 선비를 아버지로 둔 경찰관 아들은 행운아다. 그런 대목장이 지은 한옥에서 사는 사람은 복 받은 사람이고 그런 선배를 알고 있는 나 또한 대단히 운 좋은 사람이다.

돈 없이도 베풀 수 있다

마음에서 나온 것은 마음으로 간다.

_새뮤얼 테일러 콜리지(영국의 시인)

오늘이 남편 생일이다. 남편은 아침에 내가 끓여준 미역국을 먹고 새벽같이 출근했다. 저녁에도 약속이 있어 늦는다 했다. 생일을 그냥 넘기기가 밋밋해 선물을 사줄까 여러 차례 물어보고 생각해봤지만 특별히 필요한 것이 없어 보인다. 다급한 것이 없는데 굳이 생일이라고 돈을 낭비할 필요 있겠는가. 그럼 이번에도 내 식대로 선물을 해야겠다. 그런데 이번에는 무슨 선물을 하지? 어떤 선물을 해야 남편이 가장 좋아할까. 그렇게 고

민하고 있을 때 땅끝마을에서 금강스님이 보내주신 책이 눈에 들어왔다. 바로 이거다 싶었다. 바로 미황사에 전화했다.

"책 10권을 보시布施하고 싶은데요."

한 권을 받고 10권으로 돌려주면 비록 센 금리는 아니지만 적당한 이자를 붙여준 셈이다. 남편에게 선물을 주는 대신 그 돈을 누군가에게 보시하면 그것이 바로 남편의 복이 될 것이다. 남편이 보시한 책을 읽은 누군가가 달마산 동백 숲에서 불어오는 듯한 감동을 느낀다면 그 좋은 기운이 어디로 갈 것인가. 그게 다 남편이 받는 선물이 되겠지. 이것이 내가 남편에게 주는 특별한 생일선물이다. 남편이나 아이들 생일에 케이크나 선물 살 돈을 모아 보시하며 생일선물을 대신한다. 때로는 1년짜리 잡지 정기구독권을 선물하고 때로는 후원단체의 회원으로 등록한다.

포대화상布袋和尙, ?~916은 포대에 온갖 물건을 가득 담고 다니면서 중생이 원하는 것은 무엇이든 나눠주었다고 한다. 주는 것을 싫어하는 사람이 누가 있겠는가. 그가 많은 사람들에게 환영받는 이유는 많이 베풀었기 때문이다. 지금도 절에 가면 둥근 배를 내밀고 자루를 멘 채 넉넉하게 웃고 있는 포대화상의 모습을 쉽게 만날 수 있다. 바라는 것 없이 베풀기만 한 포

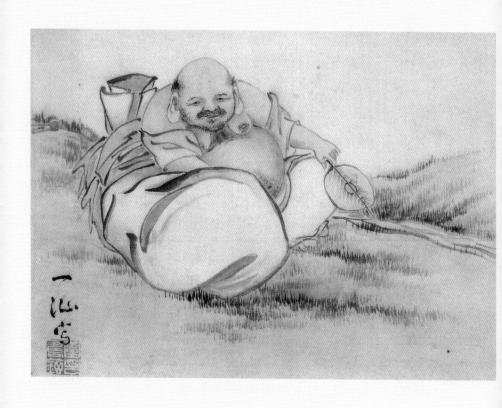

노수현, 「포대화상」, 비단에 연한 색, 20.2×28.0cm, 간송미술관 소장

포대화상은 포대에 온갖 물건을 가득 담고 다니면서 중생이 원하는 것은 무엇이든
나눠주었다고 한다. 바라는 것 없이 베풀기만 한 포대화상을 보면 조금 주고 많이 받기를 바라는
마음이 조금 쑥스럽다. 보시하는 것도 연습인데 연습 없이 전문가가 될 수는 없기 때문이다.
매번 나 자신의 밑바닥을 확인하는 것이 창피하더라도 무시한 채 밀고 나가야겠다.

대화상을 보면 조금 주고 많이 받기를 바라는 마음이 조금 쑥스럽다. 그래도 조금 베푼 그만큼의 공덕만으로도 남편과 아이들이 주변 사람들에게 환영받는 사람이 되었으면 좋겠다. 이런 하찮은 행동 하나에서도 중생의 수준을 확인하는 것 같아 나 자신한테 실망스럽다. 준 것이 있으면 받기를 바라는 중생의 마음에서 한 치도 벗어나지 못하고 있는 것이 아닌가. 설령 그렇다 해도 안 하는 것보다는 나을 것이다. 보시하는 것도 연습인데 연습 없이 전문가가 될 수는 없기 때문이다. 매번 나 자신의 밑바닥을 확인하는 것이 창피하더라도 무시한 채 밀고 나가야겠다. 언젠가는 자연스럽게 무주상보시無住相布施를 할 수도 있지 않을까.

누군가에게 무엇을 베풀 때 꼭 많은 돈이 필요한 것은 아니다. 돈이 없어도 베풀 수 있는 방법은 얼마든지 있다. 불교 경전 중의 하나인 『잡보장경雜寶藏經』을 보면 돈이 없어도 보시할 수 있는 7가지 방법이 나온다.

어떤 사람이 석가모니를 찾아가 호소했다. 하는 일마다 제대로 되는 일이 없으니 그 이유를 알고 싶다고 했다. 석가모니가 대답했다. "그것은 남에게 베풀지 않았기 때문이니라." 호소하는 사람이 다시 물었다. "저는 가진 것이 아무것도 없는 빈털터리인데 어떻게 남에게 뭘 줄 수 있단 말입

니까." 그때 석가모니가 돈이 없어도 보시할 수 있는 7가지 방법을 알려주었는데 이것을 무재칠시無財七施라고 한다. '돈 없이도 할 수 있는 7가지의 보시'라는 뜻이다.

그 첫 번째가 화안시和顔施다. 환한 얼굴로 남을 대한다는 뜻이다. 옛 어른들은, 세상에서 가장 듣기 좋은 소리가 어린아이 웃음소리라면 세상에서 가장 예쁜 얼굴이 웃는 얼굴이라 했다. 웃음은 돈이 들지 않는다. 입가의 근육만 움직이면 된다. "미소는 입 모양을 구부리는 것에 불과하지만 수많은 것을 바로 펴주는 힘이 있다"고 『성공수업』의 지은이 이안 시모어는 말했다. 두고 새길수록 맞는 말이라는 생각이 든다. 그 두 번째가 언시言施다. 말로 보시하는 것이다. 한마디로 천냥 빚을 갚는다는 속담이 있듯 말은 사람을 살리기도 하고 죽이기도 한다. 칭찬의 말로 고래를 춤추게 할 수도 있지만 저주의 말로 사람의 목숨을 끊게 할 수도 있다. 이 역시 돈이 들지 않는다. 세 번째가 심시心施, 마음을 주는 것이다. 사람은 누구나 외로운 존재들이다. 외로울 때는 아무리 비싼 음식을 먹어도 허기를 느끼는 것이 사람이다. 아무리 비싼 옷을 걸쳐도 등을 시리게 만드는 것이 외로움이다. 그때 곁에 살뜰히 챙겨주는 사람이 있다면 한겨울에 홑겹만 입어도 훈훈하다. 마음을 주는 데도 돈이 들지 않는다. 네 번째가 눈으로 베푸

는 안시眼施, 다섯 번째가 신시身施다. 안시는 호의를 담은 눈빛으로 사람을 대하며 다른 사람의 좋은 점을 보려 하는 것이다. 신시는 그야말로 몸으로 직접 뛰는 것이다. 남의 짐을 들어준다거나 돕는 일이 모두 신시에 해당될 것이다. 여섯째가 자리를 양보하는 좌시座施, 일곱 번째가 바로 찰시察施다. 찰시는 굳이 묻지 않고 상대의 마음을 헤아려 도와주는 것이다.

석가모니는 무재칠시를 설파하며 "이 일곱 가지를 생활화하여 행하면 영원한 공덕이 되리라"고 했다. 공덕이 많아야 잘산다고 하지 않던가. 무재칠시는 꼭 생일이 아니라도 언제든지 줄 수 있는 선물이다. 이 선물만 들고 있으면 포대화상처럼 빵빵한 포대자루가 없어도 누구에게나 환영받을 것 같다.

진심은 어떻게든 통한다

인생을 가장 잘사는 길은 인생보다 더 오래 지속될
어떤 것을 위해 삶을 불사르는 것이다.

_윌리엄 제임스(미국의 철학자)

중학생을 대상으로 한 여름방학 독서캠프에 특강을 하러 전라북도 남원
에 갔다. 각 학교에서 지원한 80여 명의 학생들과 15명의 자원봉사 선생
님이 함께하는 캠프였다. 그런데 그 지역 중학교에서 학생들을 가르치고
있는 자원봉사 선생님 한 분의 모습이 특히 눈에 띄었다. 행여 학생들 중
에 소외된 아이가 있을까 싶어 세심하게 신경 쓰고 배려하는 모습이 마치
친자식을 돌보는 것 같았다.

자식을 길러본 사람이면 안다. 상대방을 바라보는 눈길 속에 진심이 담겨 있는지 없는지를. 아무리 투박한 말을 해도 말 속에 정이 담겨 있는 사람이 있는가 하면, 아무리 매끄러운 말을 해도 따뜻함이라고는 전혀 배어 있지 않은 사람이 있다는 것을, 아이를 길러본 사람이면 모두가 안다. 내면에서 흘러나오는 진심은 굳이 말하지 않아도 느낄 수 있다. 어린 영혼들일수록 더 잘 느낄 수 있다. 특강이 끝난 후 선생님들과 함께 차를 함께 마시면서 이런저런 얘기를 하게 되었다. 그때 한 선생님이 이런 말씀을 하셨다.

"예전에는 몰랐는데 요즘 학생들을 보면 그렇게 예쁠 수가 없어요. 공부를 잘하든 못하든, 조금 똑똑하든 그렇지 못하든 상관없이 그냥 예뻐요. 그냥 있는 모습 그대로, 단지 젊다는 것만으로도 예뻐요. 말썽부리는 것조차 예쁘다니까요."

몇 마디 안 되는 말 속에 예쁘다는 단어를 여러 차례 반복하며 자신의 심정을 고백하는 그 선생님의 눈빛은 사랑에 빠진 사람처럼 몽롱해 보였다. 내가 대답했다.

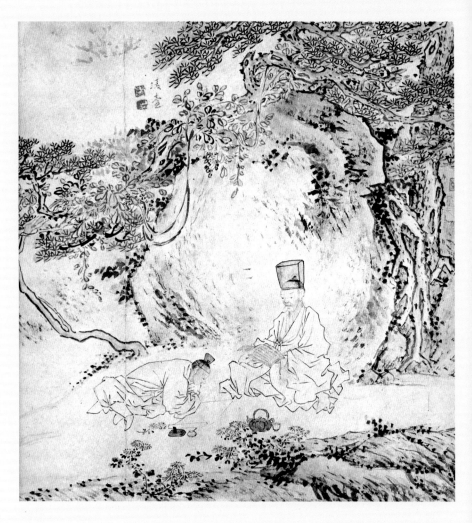

이인상, 「송하수업도」, 종이에 연한 색, 28.7×27.5cm, 개인 소장

가르치고 싶은 것이 어찌 책 속의 내용뿐이랴. 제자에게 도움이 될 수 있다면 자신이 살아오면서 배운
삶의 지혜까지 전부 전해주고 싶을 것이다. 꼿꼿하게 앉아 손짓을 해가면서까지 책 속의 내용을
열정적으로 강의하는 스승의 얼굴에는 자신이 알고 있는 모든 것을
제자에게 가르쳐주고 싶은 마음이 그득하게 담겨 있다.

"선생님, 그거 아주 심각한 병이에요. 아직 마흔도 안 된 분이 벌써부터 할머니가 손자 보듯 학생들을 예뻐하면 빨리 늙는대요. 큰일 났네. 그 병에 걸리면 약도 없다는데."

내 말에 둘러앉은 선생님들이 모두 어린애처럼 까르르 웃었다. 그 모습이 천생 학생들을 닮았다.

이인상의 「송하수업도松下授業圖」는 한 젊은이가 소나무 아래서 스승님에게 열심히 가르침을 받고 있는 그림이다. 꼿꼿하게 앉아 손짓을 해가면서까지 책 속의 내용을 열정적으로 강의하고 있는 스승의 얼굴에는 자신이 알고 있는 모든 것을 제자에게 가르쳐주고 싶은 마음이 그득하게 담겨 있다. 가르치고 싶은 것이 어찌 책 속의 내용뿐이랴. 제자에게 도움이 될 수 있다면 자신이 살아오면서 배운 삶의 지혜까지 전부 전해주고 싶을 것이다.

예전에는 몰랐다. 스승의 역할이 어떤 것인지. 스승은 다만 준비를 철저히 해서 학생들에게 열심히 가르치기만 하면 된다고 생각했다. 가르침의 핵심이 '지식'이라고 생각했다. 그런데 시간이 흘러 나이가 들고 보니 지식은 물건처럼 간단하게 팔고 사는 것이 아니었다. 지식은 이 사람의 손에서 저 사람의 손으로 물건을 옮기듯이 가볍게 전해줄 수 있는 것이 아

니었다. 인류가 살아오는 동안 실험하고 깨지고 재도전하면서 축적해온 삶의 지혜가 담겨 있는 보물이다. 때로 누군가는 그 지혜를 얻기 위해 평생을 바쳐 연구했을 것이고, 때로 누군가는 자신의 몸을 기꺼이 실험도구 삼아 지혜의 등불을 밝혔을 것이다. 그렇게 높이 쳐든 등불은 그 등불을 뒤따르는 사람들이 캄캄한 어둠 속을 헤맬 때 태양처럼 길을 밝혀주었을 것이다. 지식이 지혜가 될 때까지 수많은 사람들이 순교자처럼 몸을 바쳤다. 그렇게 얻은 보물이 내 손에 맡겨졌는데 그것을 어찌 함부로 다룰 수 있겠는가. 그 보물이 손상되지 않도록 소중히 간직하고 있다가 받을 사람이 나타나면 신중하게 전해주어야 된다. 그것이 스승의 역할이고 의무이며 책임이자 권리다.

스승이 전해줘야 할 보물은 책 속의 지식일 수도 있고 종교적인 교리일 수도 있고 한 집안에서 내려오는 가풍일 수도 있다. 어떤 것이든 전달자의 역할은 매우 중요하다. 전달자는 인수자에게 자신의 간곡한 마음을 담아 전해줘야 한다. 인수자가 지금 얼마나 중요한 보물을 받고 있는지 충분히 깨달을 수 있도록 혼을 담아 전해줘야 한다. 그래서 예로부터 어른들은 간단하게 전해줄 수 있는 내용도 굳이 거창한 의식과 격식을 통해 전달했다. 이렇게 소중한 내용을 행여 잊을까 봐 노심초사했던 것이다.

전달자의 역할은 그만큼 막중하고 크다. 그 전달자 중에서 학교 선생님들 만큼 중요한 사람은 없을 것이다.

뉴스에는 가끔 예전과는 다른 선생님들의 태도에 비판적인 얘기가 많이 들린다. 그러나 세상에는 아직도 학생들만 보면 예뻐서 어쩔 줄 모르는 선생님들이 훨씬 더 많기에 이 나라가 건강하게 유지되는지도 모른다. 더운 여름날, 남원까지 내려가서 강의하고 돌아오는 내 마음도 선생님의 사랑을 듬뿍 받은 학생의 마음처럼 충만했다.

있는 그대로 솔직해보자

"진실이 아닌 것이 오래 가는 것을 본 적이 있는가?"

_인디언 델라웨어 인디언의 금언

텔레비전 예능 프로그램을 보는 중이었다. 음치에 가까운 오합지졸 예능
인들과 오디션을 거쳐 합격한 단원들이 뭉쳐 합창대회에 참가한다는 내
용이었다. 그 프로그램을 이끌어가는 7명의 예능인들이야 노래를 잘하는
사람들이 아니라 쳐도 오디션을 통해 선발된 나머지 단원들은 모두 수준
급의 실력을 자랑하는 프로들이었다. 그중에서 소프라노 솔로를 맡은 한
단원은 정말 목소리가 곱고 맑았다.

그런데 의외의 상황이 벌어졌다. 합창단 감독은 그녀가 노래하는 모습을 보더니 독하게 야단을 치는 것이었다. 노래가 갖고 있는 감정을 살리지 않고 공주처럼 기교를 섞어 부른다는 지적이었다. 자연스럽게 부르면 되는데 예쁘게 불러야 한다는 강박관념에 빠져 원곡이 갖고 있는 감동을 전해주지 못한다는 것이었다.

그 말을 듣는 순간 나는 무릎을 탁 쳤다. 그림도 마찬가지기 때문이다. 조선시대 초상화는 터럭 하나라도 다르게 그리면 그 사람이 아니라는 원칙을 철저히 지킨 것으로 유명하다. 설령 얼굴에 감추고 싶은 단점이 있어도 결코 제거하는 법이 없었다. 요즘 말로 보정을 하지 않은 것이다. 「신임 초상」은 조선 후기 문신이었던 신임申銋, 1639~1725의 여든한 살 때의 초상화다. 와룡관을 쓰고 옥색 도포를 입은 채 앉아 있는 주인공은 붉은색 허리띠를 찬 것으로 봐서 영의정을 지낸 고위 관리 출신임을 알 수 있다. 그런데 그의 얼굴 어느 구석에도 남에게 보여주기 위해 실제 모습과 다르게 꾸민 흔적은 보이지 않는다. 흰색과 검은색이 뒤섞인 수염은 물론이고 와룡관 속에 비치는 상투관과 머리카락까지 꼼꼼하게 사실적으로 그렸다. 심지어는 얼굴 곳곳에 피어 있는 검버섯까지 그려넣을 정도로 붓질에 정직했다. 단지 잘 그렸다거나 닮게 그렸다는 차원을 넘어 '정신을 전한

다'는 '전신傳神'의 경지에 도달한 것이다. 그래서 조선시대 초상화는 그 앞에 선 사람을 압도하는 흡인력이 있다. 초상화뿐 아니라 민화도 풍속화도 다른 많은 그림도 마찬가지다. 살아 있는 사람의 얼굴도 마찬가지다.

요즘 많은 여성들이 취직을 앞두고 성형수술을 하는 것이 유행이라 한다. 단점이라고 생각하는 부분을 성형해서 당당하게 면접을 통과하겠다는 속내란다. 수능시험이 끝난 예비 대학생들도 얼굴을 전면적으로 '수리'한다고 한다. 대학생이 되기 전에 미리 아름답게 만들어 대학생활뿐만 아니라 취직까지 대비하겠다는 의도란다. 하지만 이것은 하나만 알고 둘은 모르는 일이다. 성형으로 만든 얼굴이 영화배우 같고 모델 같은 얼굴이라면 타고난 얼굴은 개성이 강하고 독창적인 얼굴이다. 이제는 명품만 선호하던 시대가 가고 개성을 존중하는 시대로 접어들었다. 명품 소비시장으로 유명한 일본에서도 요즘은 루이비통 같은 명품 브랜드가 예전만 못하다고 한다. 열에 아홉이 루이비통을 들고 다녀 더 이상 명품으로서의 희귀성을 상실했기 때문이다.

얼굴도 마찬가지다. 비슷비슷한 얼굴을 명품 가방처럼 들이밀고 다닐 때 자신만의 유일한 민얼굴을 당당하게 보여줄 수 있다면 훨씬 돋보이는 귀

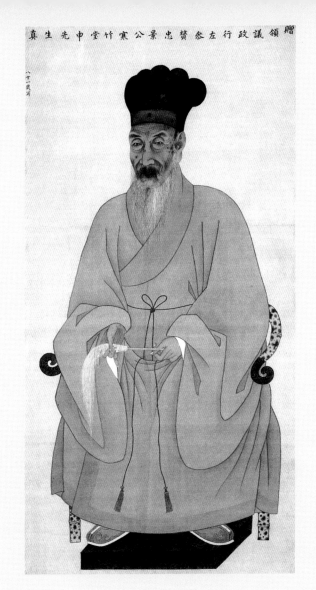

贈領議政行左贊成忠景公寒竹堂申先生眞

작자 미상, 「신임 초상」, 비단에 색, 151.5×78.2cm, 1719, 국립중앙박물관 소장

조선시대 초상화는 터럭 하나라도 다르면 그 사람이 아니라는 원칙을 철저히 지킨 것으로 유명하다.
설령 얼굴에 감추고 싶은 단점이 있어도 결코 제거하는 법이 없었다.
그래서 조선시대 초상화는 그 앞에 선 사람을 압도하는 흡인력이 있다.

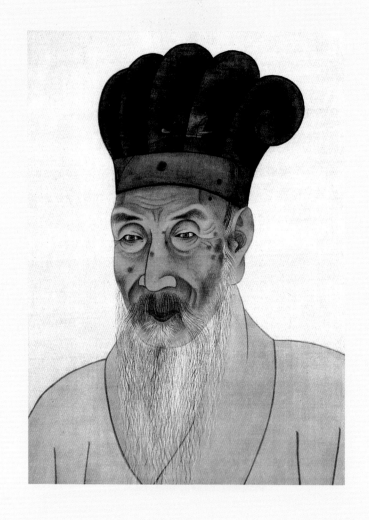

작자 미상, 「신임 초상」 (부분)

진심을 뛰어넘을 수 있는 기교는 세상에 없다.
있는 그대로를 솔직하게 보여주는 것이야말로 최고의 기교다.
그것이 목소리든 얼굴이든 상관없다. 안에 담긴 내용이 중요하다.

한 얼굴이 될 것이다. 그러니 사회생활이 불가능할 만큼 치명적인 흉터나 사고의 흔적이 없다면 절대로 얼굴에 칼을 대지 마시라. 자신의 얼굴이 명품인 줄 모르기 때문에 주눅 드는 것이다. 수술해야 할 곳은 얼굴이 아니라 명품을 명품인 줄 모르는 그 자격지심이다.

얼마 전에 대학원에 다니는 후배를 만났다. 오랜만에 함께 점심식사를 하는데 느닷없이 성형수술이 하고 싶다고 했다. 눈이 작아서 개성이 없어 보이는데 쌍꺼풀수술을 하면 어떻겠냐고 물었다. 그녀는 남자친구가 생기지 않는 이유가 자신의 작은 눈 때문이라고 생각하는 것 같았다. 그녀의 눈은 갸름하고 동양적인 얼굴선에 아주 조화롭게 잘 어울렸다. 결코 작지도 크지도 않았다. 본인만 그렇게 느낄 뿐이었다. 만약 지금의 눈이 쌍꺼풀수술을 한 커다란 눈으로 변한다면 사납고 심술궂은 표정이 나올 것 같았다. 나는 밥 먹을 생각도 하지 않고 수술을 해서는 안 되는 이유를 구구절절 설명했다. 나 같은 얼굴로도 결혼에 성공했는데 그 얼굴이 뭐가 문제냐, 자신감을 가져라, 아직 좋은 인연을 만나지 못한 것뿐이지 결코 눈이 작아서가 아니라며 마치 내가 성형수술 반대주의자라도 되는 양 열변을 토했다.

잔소리 같은 훈계까지 덧붙였다. 성형수술할 돈 있으면 책 사서 봐라, 진정한 아름다움은 얼굴이 아니라 영혼에서 흘러나오는 거다. 얘기가 여기에 이르자 후배는 벌집을 잘못 건드렸다는 생각이 들었는지 서둘러 화제를 바꿨다. "언니 같은 사람한테 물어본 내가 잘못이지. 밥이나 먹자."

진심을 뛰어넘을 수 있는 기교는 없다. 있는 그대로 솔직하게 보여주는 것이 최고의 기교다. 최고는 누구에게나 감동을 준다. 그것이 목소리든 얼굴이든 상관없다. 안에 담긴 내용이 중요하다.

현재에 감사하다

내가 추운 사람이라면 나보다

더 추운 사람을

생각하게 하여 주옵소서

_나태주, 「기도」에서

평소 지하철을 탈 때 에스컬레이터 대신 계단을 이용해 걸어 다닌다. 앞아서 글을 쓰다 보니 움직일 시간이 거의 없어 지하철 계단을 걸어 올라갈 때만이라도 운동을 하려는 것이다. 어제도 마찬가지였다. 국립중앙박물관을 가려고 동작역에서 환승할 때도 계단을 이용했다. 동작역은 환승 계단이 유난히 높고 길다. 계단을 끝까지 다 올라왔을 때는 숨쉬기가 힘들 정도로 헉헉거렸다. 운동도 좋지만 좀 편하게 살아야겠다는 생각이 절

로 들었다. 그때였다. 잠시 쉬면서 숨을 진정시키려고 서 있는데 목발을 짚고 가는 사람이 보였다. 그는 오른쪽 다리에 석고붕대를 하고 있어 목발에 의지해 겨우겨우 한 발짝씩 앞으로 나아가고 있었다. 바쁜 출근시간에 이리저리 치이면서 출근하기 얼마나 힘들었을까. 두 발로 걷는 것이 얼마나 큰 자유인지 새삼 깨달았다.

장조화가 그린 「백거이시의白居易詩意」는 당나라 시인 백거이白居易, 772~846가 쓴 시 「보리 베는 농부觀刈麥」의 한 구절을 그린 작품이다. 뜨거운 흙의 열기가 발바닥을 찌고, 타는 듯한 햇살이 등을 태우는 5월, 남자들이 누런 밭두렁에서 보리를 베고 있다. 곁에는 가난에 찌든 여자가 아기를 안고 서 있는데 오른손에는 떨어진 이삭을, 왼손에는 낡은 광주리를 들었다. 집과 밭은 몽땅 세금으로 털리고 이렇게라도 이삭을 거두어 주린 창자를 채워야 하는 아낙네, 그 모습을 본 백거이가 이렇게 읊었다.

지금 내가 무슨 공덕이 있어今我何功德
농사나 양잠에 시달리지 않고曾不事農桑
녹봉을 300석이나 받아吏祿三百石
연말에도 곡식이 남으니歲晏有餘糧

186

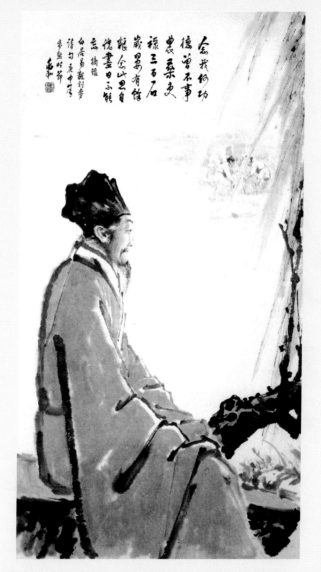

장조화, 「백거이시의」, 종이에 연한 색, 123×68cm, 1980, 개인 소장

평소에는 녹봉이 적다고 투덜거리며 살았던 백거이였다. 그런 사람이 밭에서 고생하며 보리를 베고
있는 사람들을 보고서야 비로소 깨달았다. 지금 자신이 얼마나 큰 복을 누리고 있는지를.

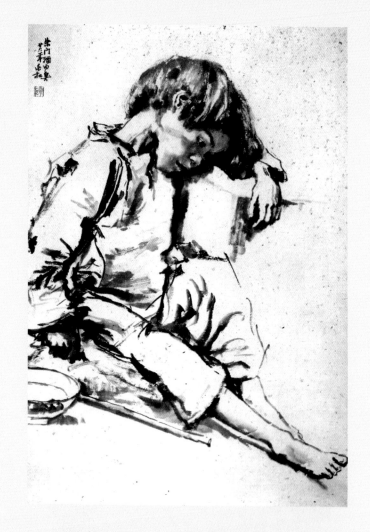

장조화, 「주문주육취 노유동사골」, 종이에 먹, 88×61cm, 1937, 중국 영보재 소장

좋은 예술작품은 나를 돌아보게 한다. 두보의 시에 장조화의 감동이 더해졌다. 소녀는 하루 종일 맨발로 걸어 다니며 구걸해보았지만 모두 살기 힘든 시절이라 한 끼도 못 얻어먹은 것이 분명하다. 이젠 걷기조차 힘들어 어느 집 담벼락 밑에 주저앉았다. 그런데 담장 안에서 사람들의 웃음소리와 고기 굽는 냄새가 흘러나온다. 소녀의 퀭한 눈동자 속에 산해진미가 가득한 잔칫상이 어른거린다.

아무리 힘든 사람도 이 작품을 보고 나서 자신의 삶이 남루하다 생각하지 못할 것 같다.

농민들 생각하니 스스로 부끄럽고^{念此私自愧}
하루 종일 딱한 그들을 잊지 못하노라^{盡日不能忘}

평소에는 녹봉이 적다고 투덜거리며 살았던 백거이였다. 그런 사람이 자기보다 못한 사람의 처지를 보고서야 비로소 깨닫게 되었다. 지금 자신이 얼마나 큰 복을 누리고 있는지를.

당나라 시인의 시를 감상했으니 백거이보다 한 세대 선배였던 두보^{杜甫,712~770}의 시 한 편을 더 보자. 시 제목은 「서울에서 봉선현으로 가며 느낀 감회 500자^{自京赴奉先縣詠懷五百字}」이다.

귀족들 집안에는 술과 고기 썩는데^{朱門酒肉臭}
길가엔 얼어 죽은 사람들의 시체로구나^{路有凍死骨}
지척에서 부귀와 가난이 이처럼 다르니^{榮枯咫尺異}
슬프도다 더 이상 말할 수가 없구나^{惆悵難再述}

똑같이 바깥에서 일어나는 현상을 보고 느낀 감정을 읊은 시인데 두보의 시는 훨씬 사회비판적이고 날카롭다. 백거의가 농부를 보고 엄살떠는 자

기를 반성하는 차원에서 머물렀다면, 두보는 한 걸음 더 나아가 빈부격차가 발생하는 사회 구조적인 문제까지 들여다보고 있다. 두보의 이 시를 읽고 난 장조화가 붓을 들었다.

그림 속의 걸인 소녀는 땅바닥에 주저앉아 있다. 하루 종일 맨발로 걸어다니며 구걸해보았지만 모두 살기 힘든 시절이라 한 끼도 못 얻어먹은 것이 분명하다. 이젠 걷기조차 힘들어 어느 집 담벼락 밑에 주저앉았다. 그런데 담장 안에서 사람들의 웃음소리와 고기 굽는 냄새가 흘러나온다. 소녀의 퀭한 눈동자 속에 산해진미가 가득한 잔칫상이 어른거린다. 두보의 시를 장조화의 이 작품만큼 절절하게 형상화한 수작은 없을 것이다. 화가는 자신이 느낀 만큼만 표현해낼 수 있다. 장조화는 백거이의 시보다 두보의 시에 더 감동받았을 것이다. 어린 시절 그림 속의 소녀처럼 유랑생활을 했던 과거가 있는 장조화이고 보면 이 그림이 단순히 두보의 시를 표현했다기보다는 자신의 유년시절을 회상한 것이나 다름없을 것이다.

두보의 시를 읽고 있자니 중학교 때 배웠던 이몽룡의 「어사시御史詩」가 생각난다.

금동이의 향기로운 술은 만백성의 피요 金樽美酒千人血

옥소반의 맛 좋은 안주는 만백성의 기름이라 玉盤佳肴萬姓膏

「어사시」는 신분을 감춘 이몽룡이 탐관오리인 변 사또를 징벌하고 억울하게 옥에 갇힌 춘향이를 구해줄 것이라는 다짐으로 들려 괜히 책을 읽는 나까지 가슴을 들썩거리게 했던 대목이다. 실존 인물 두보와 소설 속의 가상 인물 이몽룡이 살았던 시대는 달랐을지 몰라도 비참하게 살아가는 백성들을 바라보는 그들의 깊은 시선에는 차이가 없다. 여기에 걸출한 화가의 붓끝이 더해지며 시보다 더한 울림을 우리에게 전해준다. 그 울림을 전해 들은 사람들은 다른 시대와 공간에 살고 있어도 새삼 자신의 처지를 되돌아보게 될 것이다. 나는 무슨 공덕이 있어 튼튼한 다리로 마음껏 걸어 다닐 수 있는가.

꿈이 있는 한 웃을 수 있다

오늘은 어제의 생각이 데려다 놓은 자리이며,

내일은 오늘의 생각이 데려다 놓을 자리에 존재한다.

_김광호, 「영웅의 꿈을 스캔하라」에서

"왜 이렇게 오랜만이에요? 그동안 어떻게 지내셨어요?"

내가 아주 좋아하는 편집자가 있었다. 잡지사에 있다가 독립해서 출판사
를 차릴 때까지는 서로 연락을 주고받는 사이였다. 그런데 어느 날 소식
이 뜸해지더니 몇 년 만에 다시 연락이 왔다. 한달음에 달려가 만날 정도
로 반가웠다. 이런저런 얘기가 오가는 동안 자기가 살아온 얘기를 시작했

다. 5년 반 동안을 '투 잡'을 가지고 살아왔다는 것이다.

"그게 무슨 소리예요?" 나의 질문에 그가 대답했다.

"닭 팔았어요."

한 가정을 책임진 가장인데 출판사에서 받는 월급으로는 도저히 생계가 해결되지 않았다고 했다. 그래서 치킨 대리점을 시작했다는 것이다. 아침에 출판사로 출근해서 책 만드는 일을 한 다음 오후 4시에는 치킨 집으로 출근했다. 그때부터 오토바이 배달을 시작하면 새벽 1시에 가게 문을 닫았다. 일 년에 명절 당일 두 번을 제외하고 비가 오나 눈이 오나 하루도 빼놓지 않고 배달을 다녔고, 배달이 밀릴 때는 아이까지 동원해서 일을 도왔다고 했다. 오토바이로 배달을 하다 서너 차례 자동차와 부딪쳐 무릎 수술도 받았다고 했다.

"그래도 원하는 책을 만들 수 있어서 행복했어요."

그렇게 말하면서 그는 자신이 만든 책을 자랑스럽게 보여줬다. 좋은 책이었다. 잘 만든 책이었다. 누가 봐도 감탄할 만큼 장인정신이 느껴지는 귀한 책이었다. 이런 책을 만들고 싶어서 그는 5년 반 동안 몸이 망가지는

것도 마다하지 않은 것이다. 이제 아이들도 다 커서 큰돈 들어갈 일은 없을 것 같아 보름 전에 가게를 정리했단다. 오로지 책 만드는 일에 전념하고 싶다고 했다. 가게를 정리한 후 열흘 동안은 아무것도 하지 않고 쉬기만 했다. 그리고 지난주부터 저자들에게 연락하기 시작했단다. 진짜 행복한 일을 시작한 것이다.

김경민의 작품 「여행을 꿈꾸는 자」에는 설렘이 담겨 있다. 여행의 추억을 담은 디지털카메라를 들여다보며 그녀는 빙그레 웃고 있다. 그녀의 일상은 남루할지라도 그녀의 생활은 꿈이 있어 탱글탱글할 것이다.

여행을 통해 알게 된 친구 중에 김경민의 작품 속 여인처럼 사는 사람이 있다. 경주에 살고 있는 그녀는 문화해설사로 일하고 있다. 그녀는 1년 내내 열심히 일해서 모은 돈으로 1년에 한 번씩 해외 답사를 간다. '열심히 일한 당신 떠나라!'고 했던 광고처럼 그녀는 떠나기 위해 열심히 산다. 퍽퍽한 일상에 파묻혀 허덕이며 살고 있을 때 두 팔을 벌리고 떠나던 광고 속의 여인은 일상에 매인 모든 사람들의 로망이었다. 하지만 어느 누구도 쉽게 실천하지 못하는 데 반해 그녀는 당당히 그 문구대로 살아간다. 그녀를 보며, 나도 그녀처럼 1년에 한 번씩 떠나는 여행비를 마련하

김경민, 「여행을 꿈꾸는 자」, FRP에 아크릴릭, 20×20×50cm, 개인 소장

여행의 추억을 담은 디지털카메라를 들여다보며 그녀는 빙그레 웃고 있다.
그녀의 일상은 남루할지라도 그녀의 생활은 꿈이 있어 탱글탱글할 것이다.

김홍도, 「단원도」, 종이에 연한 색, 135×78.5cm, 개인 소장

사람은 무엇으로 사는가? 꿈을 먹고 산다.
지금 당장은 힘들더라도 자신이 원하는 일을 하겠다는 꿈, 그 꿈이 있는 한 우리는 웃을 수 있다.

기 위해 열심히 일을 하리라 다짐했다. 그때부터 먼 길을 떠나는 해외여행이 시작되었다. 나는 앞으로도 부지런히 여행비를 모아 여행을 떠날 것이다. 그녀처럼.

조선시대에도 여행에 미친 사람이 있었다. 정란鄭瀾. 1725~91이라는 사람이다. '창해일사滄海逸士' 또는 '창해'라는 호를 사용한 그는 백두산에서 한라산까지, 대동강에서 금강산까지 조선 천지를 누비고 다니며 전문 여행가로 살았다. 사대부 출신인 그가 '과거시험을 통한 입신출세'라는 정해진 코스를 버리고 험한 대장정에 오르게 된 것은 자신이 원하는 인생을 살고 싶었기 때문이다. 그러나 사람들의 시선은 싸늘했다. 지금이야 한비야씨 같은 스타가 출현해서 전문 여행가가 환영받는 시대지만 조선시대에 사대부가 전문 여행가로 산다는 것은 매우 일탈적인 행동이었다. 그러나 그는 남들이 정해 놓은 틀 속에 억지로 자신의 인생을 욱여넣고 싶지 않았던 모양이다. 여행에서 만날 수 있는 생생한 삶의 진실을 사람들의 시선 때문에 포기할 수 없었던 그는 서른 살부터 20여 년간 조선 팔도를 돌아다니며 자기가 꿈꾸는 삶을 살았다.

김홍도가 그린 「단원도檀園圖」에 정란의 모습이 담겨 있다. 정란은 강세황,

김홍도, 「단원도」(부분)
서른여섯 살의 단원은, 백두산과 금강산을 다녀온 정란에게
좌장 자리를 권하며 거문고를 연주하고 있다.
정란이 지금 신나게 자신의 여행담을 이야기하는 중일 것이다.

김홍도, 김응환 등의 예술가들과 친분이 두터웠는데 이 그림은 그의 교유 관계를 확인할 수 있는 작품이다. 수양버들 늘어지는 싱싱한 날에 정란과 강희언이 김홍도의 집을 찾았다. 김홍도는 당시 조선 제일의 화원으로 이름이 알려진 사람이었고 관상감에서 근무하는 강희언 역시 그림에 재주가 있었다. 서른여섯 살의 단원은, 백두산과 금강산을 다녀온 쉰일곱 살 정란에게 좌장 자리를 권하며 거문고를 연주하고 있다. 그 곁에서 강희언이 부채를 부치고 있다. 검은 수염을 기른 정란이 지금 신나게 자신의 여행담을 얘기하는 중일 것이다. 이 그림은 4년 후에 정란이 김홍도를 다시 찾았을 때 옛 기억을 회상하며 그린 것이라고 한다.

사람은 무엇으로 사는가? 꿈을 먹고 산다. 지금 당장은 힘들더라도 자신이 원하는 일을 하겠다는 꿈, 그 꿈이 있는 한 우리는 웃을 수 있다. 자신이 원하는 책을 만들기 위해 다른 직업을 가졌던 편집자나 여행을 가기 위해 1년 동안 돈을 모으는 친구, 그리고 많은 사람들의 편견에도 꿋꿋하게 자기 길을 갈 수 있었던 정란처럼 꿈을 가진 사람은 행복하다. 나도 꿈좀 꾸며 살아야겠다.

우리는 모두 피어나는 꽃처럼
흔들리며 산다

내가 살아가는 이유, 그것이 때때로 당신이 살아가는 이유이기도 하다.

_체 게바라

가부라키 기요가타鏑木清方, 1878~1972가 그린 「쓰키지 아카시초築地明石町」에는
세련되고 기품 있는 여인이 서 있다. 산책하다 무슨 소리라도 들은 걸까.
고개를 살짝 돌린 그녀의 자태에는 청순함과 절제미가 배어 있다. '쓰키
지築地'라는 곳은 도쿄 만에 있는 강을 매립해서 건설한 도시로 메이지明治
시대에 외국인들의 주요 거주지였다. 지금의 이태원처럼 이국적인 분위
기가 느껴지는 도시였다. 여인이 서 있는 서양식 정원의 목책과 울타리의
시든 나팔꽃, 뒤쪽에 보이는 범선의 마스코트 등이 이곳의 이국적인 분위

기를 암시하고 있다. 그 도시를 배경으로 기모노 차림을 한 양가집 규수가 서 있다. 그녀는 우키요에浮世繪에 등장하는 전통적인 미인의 모습이다. 그러나 우키요에 속의 박제된 미인들과는 달리 대단히 세련되고 도회적이며 현대적이다. "일본 근대 인물화는 오로지 이 한 작품을 탄생시키기 위해 존재해왔다"는 평가를 받을 정도로 이 그림은 미인도의 전형이 되었다. 전통은 전통대로 살리면서 시대성과 시간성을 잃지 않은, 전통의 재해석에 성공한 작품이라 할 수 있다.

그런데 이 작품을 보았을 때 든 생각은, 과연 그림 속 그녀의 삶도 그림처럼 우아했을까 하는 것이었다. 어떤 일이 있어도 목소리 높이는 일 없이 차분하면서도 잔잔한 미소를 지으며 살았을까? 모르긴 해도 결코 그렇지는 않았을 것이다. 그녀의 입에서도 때로 얼굴을 배반하는 듯한 포악한 단어가 튀어나왔을 테고, 어쩔 수 없이 거친 사람들과 몸을 부대껴야 할 때도 있었을 것이다.

"한잔의 술을 마시고/우리는 버지니아 울프의 생애와/목마를 타고 떠난 숙녀의 옷자락을 이야기한다"로 시작되는 박인환朴寅煥, 1926~56의 시 「목마와 숙녀」의 한 구절처럼 우리 인생은 "그저 잡지의 표지처럼 통속"할 뿐

이다. 지향점이 아무리 높은 곳에 있어도 생활 기반이 통속적이다 보니 통속을 떠날 수 없다. 통속의 사전적 의미는 '세상에 널리 통하는 일반적인 풍속'과 '비전문적이고 대체로 저속하며 대중에게 쉽게 통할 수 있는 일'로 정의되어 있다. 우리가 보통 통속적이라고 말할 때는 첫 번째 의미보다는 두 번째 의미에 더 가깝다. 전문가들끼리만 통하는 언어 대신 누구나 쉽게 이해할 수 있는 쉬운 언어로 표현될 수 있는 것, 그러다 보니 때론 품위가 없어 저속하다고 매도당할 때도 있다.

얼마 전에 아끼는 후배한테 전화가 왔다. 몇 년 동안 사귀던 남자와 헤어졌다는 내용이었다. 남녀가 만났다 헤어지는 일이 어디 특별한 일인가. 결혼한 사람도 헤어지는 마당에 청춘남녀의 이별이야 새삼스러울 것도 없다. 그런데 두 사람이 만났다 헤어지는 과정이 너무나 통속적이었다. 남자는 시골에서 올라와 신림동 고시촌에서 시험을 준비하는 가난한 집 아들이었다. 시골집에서는 몇 년째 고시에서 낙방한 아들에게 별 기대가 없었던 듯하다. 그는 용돈이랄 것도 없는 돈을 받아 고시원 쪽방에서 근근이 버티고 있었다. 그때 후배를 만났다. 후배 역시 집안이 어려워 스스로 돈을 벌어 박사과정에 다니고 있었다. 그런 후배가 무슨 순정이 발동했는지 없는 돈에 보약까지 지어다 그 남자한테 바쳤다. 나중에 들어보니

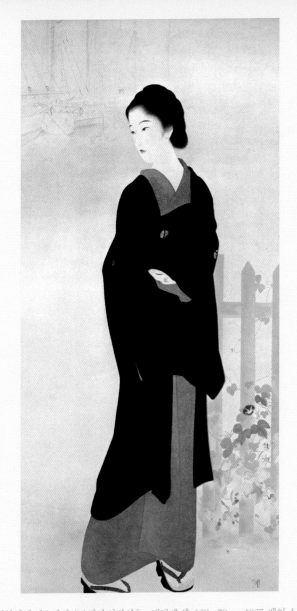

가부라키 기요가타, 「쓰키지 아카시초」, 비단에 색, 128×79cm, 1927, 개인 소장

"일본 근대 인물화는 오로지 이 한 작품을 탄생시키기 위해 존재해왔다"는 평가를 받을 정도로
이 그림은 미인도의 전형이 되었다. 전통은 전통대로 살리면서 시대성과 시간성을 잃지 않은,
전통의 재해석에 성공한 작품이라 할 수 있다.

양복까지 맞춰줬다고 했다. 그야말로 순애보였다. 후배는 이미 혼기를 넘겼지만 결혼은 합격 후에 하겠다고 했다.

후배의 정성 덕분이었을까. 몇 년째 낙방만 하던 그 남자가 고시에 덜컥 합격했다. 그런데 그때부터 남자의 태도가 이상했다. 혼담이 오가야 할 시점인데도 결혼 이야기를 일체 함구하더니 전화하는 횟수가 줄어들었다. 그리고 얼마 후 헤어지자는 통보를 해왔다는 것이다. 그것도 직접 만나서 얘기한 것이 아니라 문자메시지를 통한 일방적인 통보였다. 몇 달 후 후배는 그 남자가 약혼했다는 소식을 들었다. 이 무슨 1970년대식 통속이란 말인가. 현실을 받아들일 수 없었던 후배는 끊임없이 그 남자한테 전화해서 매달렸고 울면서 하소연했다. 그러나 그 남자는 매몰차게 돌아섰다. 1970년대 멜로 영화에서나 볼 수 있었던 내용이 현재 상황이 되었다.

이렇게 우리 삶은 통속적이다. 그림 속 여인처럼 결코 우아하지도 않고 기품 있는 것도 아니다. 그러나 이것이 우리 인생이란 것을 인정하고 받아들일 때 세상에 대해 좀 더 진지해질 수 있다. 색안경을 쓰고 봤던 타인의 삶을 비로소 맑은 눈으로 바라볼 수 있다. 걸핏하면 "어떻게 그럴 수가 있어?"라는 말 대신 도종환 시인의 시 한 줄을 건네줄 수 있을 것이다.

'흔들리지 않고 가는 사랑이 어디 있으랴.'

우리 모두 피어나는 꽃처럼 흔들리며 살아간다. 흔들리면서 줄기를 곧게 세워 아름다운 꽃을 피우는 것이니 사랑도 일도 모두 그 흔들림 속에 있다. 통속 속에 인생이 있다. "그저 잡지의 표지처럼 통속"한 곳에 삶의 진실이 담겨 있다.

언제든
다시 시작할 수 있다

지금을 견뎌내는 것만으로도

자기의 길을 걸은 사람은 누구나 영웅입니다.

_헤르만 헤세

"제가 왜 이렇게 됐다고 생각하세요?"

날마다 도서관에 간다는 아들 모습에서 공부한 흔적이 발견되지 않아 야
단을 쳤더니 아들이 한 말이었다.

"그걸 네가 알지 내가 아냐? 도대체 네가 어쩌다 이렇게 됐냐?"

화가 머리끝까지 뻗친 내가 소리를 높였더니 아이는 말을 하지 않았다.

아이는 지금 학교를 다니지 않는다. 작년 여름, 개학하자마자 자퇴했다.

1학년 때부터 줄곧 반장을 하던 아이는 2학년 때도 반장을 했는데 2학년 1학기가 끝날 무렵 느닷없이 반장을 그만두었다. 그러더니 금세 흐트러지기 시작했다. 방학 동안 학원비로 준 돈을 친구들하고 노는 데 써버리는가 하면 컴퓨터 게임을 하며 밤을 새우고 새벽에 잠들었다. 남들은 입시 준비하며 눈에 불을 켜고 공부할 때 아이는 모든 것을 포기한 사람처럼 살았다. 그렇게 방학을 보내더니, 개학해도 상황은 마찬가지였다. 반장을 그만뒀다는 홀가분함 때문인지 생활이 엉망진창이었다. 아침마다 소리 지르며 깨워서 학교에 보내도 지각하기 일쑤였고, 방과 후 야간 자율학습은 온갖 핑계를 대고 빠져나왔다. 꼭 정신을 놓은 것 같았다. 그 모습을 보다 못한 내가 차라리 혼자 공부하는 게 어떻겠느냐고 했더니 아이는 마치 기다렸다는 듯 당장 자퇴하겠다고 했다. 그렇게 순식간에 자퇴가 결정됐다.

그런데 자퇴하고 나서가 문제였다. 자퇴가 결정되고 학교에서 행정 처리를 마무리하기까지 한 달 동안 아이는 그야말로 고삐 풀린 망아지였다. 점심 때까지 자는가 하면 인터넷 강의를 듣겠다기에 사준 문제집은 들춰본 흔적 없이 깨끗했다. 원하는 대로 살게 하면 오히려 더 분발해서 열심히 할 줄 알았던 나의 예상은 깨끗이 빗나갔다. 저러다 망가지겠다 싶었

다. 아이에게 자퇴 처리가 아직 안 되었으니 다시 학교를 다니는 게 어떻 겠냐고 했더니 죽어도 학교는 다니기 싫다고 했다. 담임 선생님도 행여 자기 때문에 아이가 그렇게 되었을지도 모른다는 자책감 때문인지 몇 시 간 동안 아이를 설득했지만 요지부동이었다. 결국 아이는 2학년 여름방 학을 끝으로 고등학교 생활을 마감했다.

그 후 나는 아이에 대해 일체 간섭하지 않았다. 점심시간을 넘어 일어나 도 야단치지 않았고 학원도 강요하지 않았다. 그렇게 시간이 지나고 남들 은 고3이 되어 입시 준비를 하느라 초조한 걸음으로 돌아다녀도 모른 체 했다. 자식이 고3이 되면 다니던 직장도 관두거나 휴직하는 친구들을 보 면서도 태연하게 굴었다. 속은 시커멓게 타들어갔지만 안 그런 척했다. 아이를 방치하다시피 한 이유는 여러 가지가 있었지만 나름대로의 확신 도 있었다. 긴 인생에서 1,2년 정도 빠르고 늦는 것은 별로 문제되지 않을 거란 확신이었다. 또한 남들이 다 가는 넓은 길을 마다하고, 길인지 아닌 지도 모르는 막막한 길을 혼자서 헤쳐나가면 아이는 보통 사람들이 갖지 못하는 엄청난 인생의 깊이를 가질 수 있을 거라고 생각했다. 당장은 힘 들겠지만 지금 힘든 경험이 살아가는 데 큰 자산이 될 것이라 믿었다. 그 런데 아니었던 모양이다. 아직 아이가 감당하기에는 너무 무거운 임무였

던 모양이다. 며칠 열심히 하는가 하면 어느새 눈빛이 풀려 있고 컴퓨터에 매달렸다. 그래서 내가 한마디 했다.

"너 힘드냐?"

그 말에 아이는 눈시울이 벌게졌다. 그러면서 더듬더듬 가슴속에 담아둔 얘기를 시작했다. "학교 다닐 때는 몰랐는데, 아침에 애들이 학교 가는 모습을 보면 그렇게 부러울 수가 없어요. 그때 내가 왜 선생님이랑 엄마 말씀 안 들었을까 후회도 되고, 사람들이 학생이냐고 물어보면 어떻게 대답해야 될지도 모르겠고……."

'그렇게 후회할 줄 뻔히 알면서 뭣 하러 학교를 그만둬'라는 말이 목구멍까지 치밀어 올랐지만 꾹 삼켰다. 그 말을 하기에는 아이가 너무 가엽고 불쌍했다. 주민등록증이 나왔다고는 하나 아직 덩치 큰 어린아이에 불과했다. 그런 아이에게 너무 빨리 인생을 책임지라고 무책임하게 등 떠민 사람은 바로 나였다. 그러면서 비겁하게 네 인생은 네 책임이라는 말로 이 상황에 대해 책임 전가할 구실만 찾고 있었던 것은 아닌가. 이런 사람이 어떻게 엄마고, 인생을 먼저 산 선배고, 학생을 가르친다는 교육자일

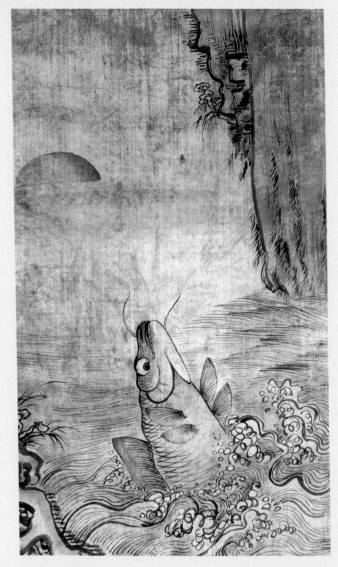

작자 미상, 「약리도」, 종이에 연한 색, 112.0×66.3cm, 19세기, 개인 소장

잉어가 펄쩍 뛰어 물살을 거슬러 올라가는 모습을 그린 「약리도」는 과거 시험을 준비하는 사람들의
책상 앞에 붙는 대표 단어가 되었다. 평범한 잉어가 용이 되려면 거센 물줄기를 뛰어넘어야 하듯,
사람도 자신이 목적한 바를 달성하려면 어려운 관문을 통과하고
힘든 시간을 견뎌내야 한다는 것을 잊지 말라는 의미에서였다.

수 있는가.

아이는 내게 답답한 심정을 털어놓고 나니까 후련한 듯 안정을 되찾은 것 같았다. 그러나 나는 그럴 수가 없었다. 아이가 행복을 느끼며 살 수 있도록 제대로 엄마 노릇을 하지 못한 나는 자괴감에 빠져 헤어나올 수가 없었다.

그때 발견했다. 잉어가 펄쩍 뛰어 물살을 거슬러 올라가는 「약리도魚鯉躍」를. 양자강 상류에 있는 '용문龍門' 계곡의 잉어들은 복숭아꽃이 필 무렵이면 거센 강물을 거슬러 올라가기 위해 물속에 뛰어든다고 한다. 그래야 용이 될 수 있기 때문이다. 그때부터 등용문登龍門은 과거 시험을 준비하는 사람들의 책상 앞에 붙는 대표 단어가 되었다. 평범한 잉어가 용이 되려면 거센 물줄기를 뛰어넘어야 하듯, 사람도 자신이 목적한 바를 달성하려면 어려운 관문을 통과하고 힘든 시간을 견뎌내야 한다는 것을 잊지 말라는 의미에서였다. 내일 아침에는 나도 아이 책상 앞에 「약리도」를 프린트해서 붙여줘야겠다. 대학에 합격하는 것이 중요한 것이 아니라 힘든 시간을 견뎌내는 것이 더 중요하고 값진 것이라는 것을 잊지 말라는 마음을 담아서.

마음을 청소하다

바쁜 오늘이니까 오히려 나는 천천히 걷는다.

가을 햇살이 내려오는 소리를 들을 수 있도록.

_야마오 산세이(일본의 작가)

집 앞 냇가에 나갔다. 엊그제 장대비가 쏟아지더니 냇가의 풀과 나무가
짙은 녹색 빛을 띠고 있었다. 빗물에 맑게 닦인 대기 사이로 오후의 태양
이 명징하게 빛나고 있었고, 그다지 맑지 않은 냇물조차 눈부신 빛으로
뒤덮여 보석처럼 반짝거렸다. 온 세상이 빛 속에서 절정을 향해 치닫는
중이었다.

냇가 옆, 도로와 접한 경사면은 노랗고 빨갛고 흰 꽃들로 점령당해 있었다. 양귀비가 진 자리에는 금계국과 패랭이, 개망초와 루드베키아가 격렬하게 피어나고 있었다. 태어나서 이렇게 많은 꽃을 본 적이 있었던가 싶을 만큼 2킬로미터 넘는 산책로가 온통 꽃이었다. 산책로를 따라 걷는 사람들은 믿기지 않을 만큼 화려한 냇가의 변신에 연신 감탄사를 쏟아냈다.

3년 전, 이곳에 이사 올 때만 해도 냇가는 그야말로 악취가 풍기고 스티로폼과 건축 폐자재 들이 버려져 있는 황폐한 곳이었다. 그렇지 않아도 정든 곳을 떠나 변방으로 밀려났다는 생각 때문에 새로 이사 온 집이 마음에 들지 않던 참에 유일하게 산책할 수 있는 냇가마저 그 모양이었으니 새 동네에 정들 리 만무했다. 말끔하게 단장된 신도시에 살다 온 나에게 이곳은 온갖 잡동사니가 널브러져 있는 달동네처럼 어지럽고 난삽해 보였다.

그런데 3년 만에 냇가가 이렇게 아름다운 꽃밭으로 변신했다. 검은 비닐과 술병과 플라스틱 병 들이 쑤셔 박혀 있던 하천은 말끔하게 쓰레기가 걷어내졌고 냇가에는 심은 지 얼마 안 된 버드나무가 한창 뿌리를 내리는 중이었다. 물 위에는 오리 몇 마리가 헤엄치고 있었고 가끔씩 물고기가

물 위로 튀어 올랐다. 도저히 생명이 살 수 없을 것 같은 물에 어느새 생명이 깃들어 있었다. 나는 그 기적 같은 사실이 믿기지 않아 냇가를 따라 걷는 내내 꽃과 냇물을 번갈아 보며 두리번거렸다. 감탄하고 감동받으며 걷다 보니 오래전에 정비된 냇가에 도착했다. 이 냇가는 내가 살고 있는 동네의 하천과 맞닿아 있었다. 새로 정리된 하천 옆에는 키 작은 나무들이 심겨 있었고 자전거 길과 사람이 걷는 길에는 페인트 색이 선명했다. 반면 옆 동네의 냇가는 물길을 따라 심어진 버드나무의 크기부터 달랐다. 우람하게 자라 그늘을 만들고 있는 옆 동네 버드나무들은 필사적으로 뿌리를 내리고 있는 우리 동네 나무들을 느긋하게 내려다보고 있었다.

나는 시원한 그늘을 드리우는 버드나무 아래 의자에 앉았다. 비 온 뒤라 냇가의 물이 많이 불어 있었다. 시멘트로 막아놓은 물막이는 징검다리처럼 일정하게 구멍이 뚫려 있어 위아래의 수량이 별 차이가 없었다. 그러나 물막이 위쪽의 수중보에는 고기가 많은 듯 팔뚝만 한 고기들이 움직일 때마다 물 회오리가 생겼다. 맑은 물은 아니었지만 그렇다고 심하게 오염되지도 않은 물이었다. 하천이 깨끗해지고 맑아지는 속도를 감안한다면 이곳이 시골 냇가처럼 맑아질 날도 머지않았을 거란 생각이 들었다.
그 생각을 하며 찰찰 흘러내리는 하천 아래를 보니 백로 한 마리가 서 있

다. 싱싱하게 뻗어 오르는 수초 사이에 외발로 서 있는 백로는 전혀 움직이지 않아 그림처럼 고요하다. 바람에 흔들리는 부들과 갈대보다 꼼짝하지 않고 서 있는 백로가 오히려 땅에 뿌리를 박고 있는 것 같다. 물을 막아놓은 수중보 아래에는 가끔씩 새들이 기다리고 서서 물과 함께 떠내려오는 물고기를 잡아먹곤 한다. 그래서 수중보 아래는 찰랑거리는 물소리만큼이나 부산스럽다. 역시 오리 몇 마리가 뒤뚱거리면서 주둥이로 물속을 뒤적거리고 있었다. 그러거나 말거나 백로는 꿈쩍도 하지 않는다. 목이 길어 유난히 허약해 보이는 백로는 주체하지 못할 정도로 통통한 오리와 대비되면서 한없이 쓸쓸하고 고독해 보인다.

"부장님은 승냥이처럼 서로 뜯어먹으려고 하는 이 바닥에는 어울리지 않는 것 같습니다. 늦기 전에 학교로 돌아가셔서 교수가 되시는 것은 어떨까요?" 늦은 밤, 지친 어깨 위로 짙은 어둠을 짊어지고 들어온 남편이 동료 직원이 자신에게 했던 충고를 탄식처럼 내뱉었다. 쉴 새 없이 물속을 뒤적거려도 먹이를 건질까 말까 한 상황에서 넋 놓고 서 있는 백로를 보고 350여 년 전에 살았던 이함李涵, 1633~?도 자신의 모습을 발견한 것일까. 사람살이가 힘든 것은 예나 지금이나 마찬가진가 보다. 쓰레기장이 변해 꽃밭이 되고 폐수가 변해 맑은 물이 흘러도 사람살이의 조건은 전혀 변하

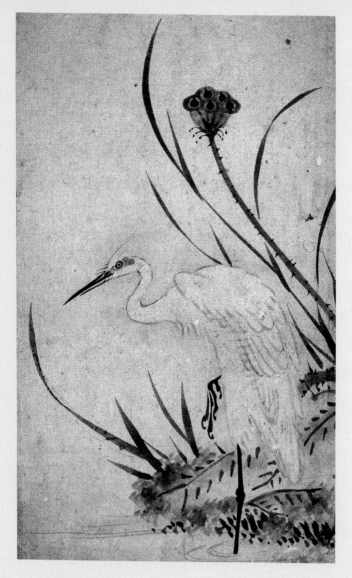

이함, 「백로도」, 종이에 연한 색, 37.0×22.4cm, 순천대학교 박물관 소장

성싱하게 뻗어 오르는 수초 사이에 외발로 서 있는 백로는 전혀 움직이지 않아 그림처럼 고요했다. 바람에 흔들리는 갈대보다 꼼짝하지 않고 서 있는 백로가 오히려 땅에 뿌리를 박고 있는 것 같다. 목이 길어 유난히 허약해 보이는 백로는 통통한 오리와 대비되면서 한없이 쓸쓸하고 고독해 보인다.

지 않은 것 같다. 오히려 더 어려워진 것 같다. 탐욕이 아니라 목숨을 연명하기 위해 어쩔 수 없이 물속을 뒤적거려야 하는 백로의 고독한 모습을 보면서 350년이란 시간을 사이에 두고 먹고사는 것의 어려움을 고민했을 두 사람을 생각한다. 그리고 백로 같은 사람한테 딸린 식구들을 생각한다.

무조건 긍정하자

세상에서 가장 강한 사람은 자신의 마음을 다스릴 수 있는 사람이다.

_『탈무드』에서

"정 마음이 내키지 않으시면 말씀하지 않으셔도 됩니다. 당시를 회상한다는 것이 쉽지는 않으리라 생각합니다. 그러나 말씀을 해주신다면 저한테는 큰 도움이 될 것입니다."

그가 왔다는 말을 듣고 무조건 만나자고 했다. 그가 오지 않았더라면 내가 언젠가 그를 만나러 과테말라로 찾아갈 계획이었다. 그런데 어젯밤에

우연히 그의 친구에게 전화를 했는데 그가 한국에 왔다는 것이었다. 나는 그와의 만남이 운명임을 알았다. 아니, 그의 삶을 소설로 써야 한다는 것이 숙명이라는 것을 알았다.

20여 년 만에 만나는 그의 모습은 많이 변해 있었다. 늙지 않을 것 같은 고운 얼굴에도 세월이 주름살을 그어 놓았다. 나이 탓일까. 20여 년 전의 쓰라린 기억 같은 것은 완전히 잊은 듯 그의 눈빛은 평온해 보였다. 내가 조심스럽게 말을 꺼내는 동안 그는 담담한 눈빛으로 나를 보면서 잠시 침묵을 지켰다.

"살다 보면 자신의 의지와는 상관없이 어떤 인연이나 사건이 그 사람의 인생에 개입되어 오는 경우가 있습니다. 제게는 박 선생님의 얘기가 그랬습니다. 그 얘기를 우연히 들었을 때 마치 그 일이 제 눈앞에서 실제로 벌어진 일처럼 너무나 생생하게 각인되어 지워지지가 않았습니다. 10여 년 전에 중국의 용문석굴에 갔을 때도, 지난 1월에 다시 그곳에 갔을 때도 선생님의 이야기는 세월도 비껴가듯 퇴색되지도 않은 채 여전히 저를 기다리고 있었습니다. 정말 알 수 없는 것은 박 선생님과 용문석굴은 상관조차 없는데 그곳에만 가면 선생님 얘기를 소설로 써야겠다는 생각에 사로

잡힌다는 사실이었습니다. 마치 소설 스스로가 생명력을 지닌 듯 소설의 구성을 고민할 필요도 없이 얼개까지 짜놓은 채 제가 쓰기만을 기다리고 있는 듯한 느낌이었습니다. 물론 그때 일은 소설의 극히 일부분을 차지할 것이고 또 많은 부분 각색될 것입니다. 그럼에도 이렇게 어려운 부탁을 드리는 것은 글의 사실성을 높이기 위해 다시 한 번 그때 상황을 자세히 듣고 싶기 때문입니다."

나는 다시 한 번 그에게 정중하게 부탁했다. 그러자 그가 말문을 열었다.
"사건의 대략적인 내용이 필요하십니까. 아니면 세세한 부분까지 필요하십니까?"
"뭐든지 생각나시는대로 시시콜콜하게 얘기해주시면 좋습니다. 다 듣고 나서 제가 궁금한 부분은 질문을 드릴 테니 편하신 대로 말씀해주시면 됩니다."

그렇게 해서 20년 만에 만난 그의 얘기가 시작되었다. 그는 대학교 2학년 겨울방학 때 바닷가 근처에서 친구와 술을 마시다 휴가를 나온 몇몇 군인들과 시비가 붙어 싸움에 휘말리게 되었다. 술집에서 흔히 일어날 수 있는 아주 사소한 다툼이었다. 주먹질이 몇 번 오간 정도였으나 격렬하지

않았고, 술김에 발생할 수 있는 젊은이들의 우발적인 싸움이었다. 싸움은 금세 끝났고 그와 친구는 각자 헤어져서 집으로 돌아갔다.

그런데 다음 날 아침, 전날 밤에 싸웠던 군인 중 한 명이 바닷가에서 변사체로 발견되었다. 그때부터 그의 인생은 꼬이기 시작했다. 살인자로 지목되어 경찰서로, 헌병대로 끌려다니며 고문을 당하며 취조를 받았다. 7개월이 넘는 조사 과정을 통해 살인 혐의는 벗었지만 폭력 혐의가 인정되어 2년형을 살고 나왔다. 형기를 마치고 학교로 돌아온 그는 정상적인 생활을 할 수 없었다. 여자친구도 여러 명 만나봤지만 그의 과거를 아는 순간 모두 연락을 끊었다. 졸업 후에도 그를 받아주는 회사는 없었다. 그러다 우연히 아는 사람의 소개로 남미에 있는 한 교포의 섬유공장에 취직이 되어 출국했다. 거기서 그는 현지인과 결혼해 뿌리를 내렸고 가정을 이뤘으며 지금은 조그마한 호텔을 운영하며 살고 있다고 했다.

"처음에는 조국에서 밀려났다는 생각 때문에 힘들었지만 지금 생각해보면 오히려 더 좋은 결과가 된 것 같습니다."

만약 그 일이 아니었더라면 경쟁 심한 이곳에서 부대끼며 살았을 것이고,

강희안, 「고사관수도」, 종이에 먹, 23.4×15.7cm, 15세기 중엽, 국립중앙박물관 소장
(허가번호: 중박 201103-173)

그가 바라보는 것은 물이지만 물이 아니다. 혼탁한 속세에서 보낸 찌든 시간이다.
흙탕물 같은 세상 속에서 부대끼며 살다 보면 자신이 누군지, 왜 사는지 회의가 들 때가 많다.
그럴 때면 그림 속 선비처럼 강호에 나가 자신을 바라보며 다독거려야 한다. 잠시 손에서 일을
내려놓고 마음을 내려놓아야 한다. 마음이 계곡물처럼 맑아지고 잔잔해져 나의 입에서 다시 세상을
긍정하는 언어가 쏟아져 나올 때까지 기다려야 한다. 그래야 다시 사랑할 수 있기 때문이다.

무엇보다도 지금의 아내를 만나지도 못했을 것이라고 했다. 그는 지금 행복하다고 했다. 예기치 않게 흘러간 인생이지만 그래서 인생이 살 만하다고 했다. 아직 인생을 관조하며 살 나이는 아닌데도 워낙 변화무쌍한 시간을 보낸 탓인지 세상사에서 한 발짝 물러나서 자신을 바라보는 여유가 있었다.

강희안의 「고사관수도」는 덩굴이 늘어진 암벽 곁에서 선비가 턱을 괸 채 물을 바라보는 모습을 그린 작품이다. 그가 바라보는 것은 물이지만 물이 아니다. 혼탁한 속세에서 보낸 찌든 시간이다. 흙탕물 같은 세상 속에서 부대끼며 살다 보면 자신이 누군지, 왜 사는지 회의가 들 때가 많다. 그럴 때면 그림 속 선비처럼 강호에 나가 자신을 바라보며 다독거려야 한다. 잠시 손에서 일을 내려놓고 마음을 내려놓아야 한다. 왜 그렇게 미욱하게 살았는지 자신을 다그치지 말고 사느라 부딪히고 멍든 마음을 위로의 땅 위에 편안히 뉘여야 한다. 마음이 계곡물처럼 맑아지고 잔잔해져 나의 입에서 다시 세상을 긍정하는 언어가 쏟아져 나올 때까지 기다려야 한다. 그래야 다시 사랑할 수 있기 때문이다.

전체를 보는 지혜를 키우는 법

듣고, 또 듣고, 또 들어라.

귀가 열리고, 가슴이 열리고, 영혼이 울릴 것이다.

_존 스탠리(영국의 음악평론가, 「천년의 음악여행」 저자)

"A교수는 자기 제자인 B교수를 회장으로 앉히려고 했어요. 그런데 A교수의 또 다른 제자들이 스승의 뜻을 거역하고 C교수를 회장으로 밀어준 거예요. 이제 A교수 시대도 끝났다고 봐야죠."

우연히 동문을 만난 자리에서 어느 학회의 회장 선거에 대한 얘기가 화제로 올랐다. 지나가는 얘기였지만 내가 관심을 갖고 귀를 기울인 이유는

한 달 전에 B교수를 만나 그 사건에 대한 얘기를 들었기 때문이다. 그런데 똑같은 사건을 B교수가 아닌 A교수측 사람에게 들어 보니 그 사건에 대한 해석이 완전히 달랐다.

B교수는 스승인 A교수가 퇴임한 후 여러 활동을 할 수 있도록 도움을 주었다. 평소 A교수는 B교수를 그다지 좋아하지는 않았지만 신세를 지게 되어 체면치레 식으로 학회 회장 자리를 권했다. 그러나 A교수는 겉에 드러난 것과 달리 자신이 아끼는 C교수를 회장으로 밀었다. 결국 A교수의 각본대로 C교수가 회장이 되었고, B교수는 그 모든 것이 노련한 스승의 책략이었음을 알게 되었다. 여기까지가 B교수의 얘기였다.

어느 쪽이 진실이고 어느 쪽이 거짓인지 판단하기 쉽지 않다. 각자의 입장에서 보면 모두 자기가 옳다고 생각할 것이다. 그러나 반대쪽 입장에서 보면 옳다고 한 상대편 입장은 전혀 옳지가 않을 것이다. 일어난 사건은 옳고 그름이 없는데 그 사건을 바라보는 사람들은 입장에 따라 옳고 그르게 생각한다. 그렇다면 무엇이 잘못되었는가. 사건이 잘못되었는가, 아니면 사람들의 생각이 잘못되었는가. 양쪽 다 옳을 수도 있고 양쪽 다 옳지 않을 수도 있다. 다만 장님이 코끼리의 한쪽 부분만 만지고 나서 그것이

정수영, 「금강전경」, 종이에 연한 색, 32.7×62cm, 1799, 국립중앙박물관 소장

부감법은 물체나 풍경이 놓인 전체 장면을 위에서 내려다보는 시각으로 그리는 기법이다.
나를 기준으로 산이 배치되는 원근법의 시점을 고집한다면 결코 금강산의 전체 모습을 볼 수 없다.
사람을 만날 때, 내 입장에서만 바라보는 원근법적인 시각을 떠나 객관적으로 바라보는
부감법적인 시각을 적용한다면 상대방에 대한 서운함이 조금은 덜할 것이다.

코끼리의 전부인 양 이야기한다는 데 문제가 있을 것이다.

그것은 그림으로 치면 원근법과 부감법의 차이와 같다. 원근법은 자신이 바라보는 시각에서 먼 물체는 작게 그리고 가까운 물체는 크게 그리는 기법이다. 우리가 흔히 서양화에서 보는 시점이다. 그에 비해 부감법은 좀 더 포괄적인 시점이다. 정수영鄭遂榮, 1743~1831의 「금강전경」처럼 그 물체나 풍경이 놓인 전체 장면을 위에서 내려다보는 시각으로 그리는 기법이다. 나를 기준으로 산이 배치되는 원근법의 시점을 고집한다면 결코 금강산의 전체 모습을 볼 수 없다. 사람을 만날 때, 내 입장에서만 바라보는 원근법적인 시각을 떠나 객관적으로 바라보는 부감법적인 시각을 적용한다면 상대방에 대한 서운함이 조금은 덜할 것이다.

정확하게 얘기하자면 원근법의 반대 개념은 부감법이 아니라 역원근법이다. 마사초Masaccio, 1401~28의 「성삼위일체」가 원근법을 적용한 작품이라면 작자 미상의 「예찬상」은 역원근법을 적용했다. 예수 위의 둥근 천장이 뒤로 갈수록 점점 좁아지는 것과 선비가 앉은 평상이 앞으로 갈수록 좁아지는 원리를 비교해보면 금세 알 수 있다. 원근법에서는 바라보는 사람의 시각이 중요하다. 나의 눈, 관점, 나의 판단력, 그리고 나의 존재가 중요

마사초, 「성삼위일체」, 프레스코화, 667×317cm, 1425~28, 피렌체 산타마리아 노벨라 성당

원근법에서는 바라보는 사람의 시각이 중요하다. 나의 눈, 관점, 나의 판단력, 그리고
나의 존재가 중요하다. 그 누구의 판단보다 나라는 존재의 판단이 중요하다. 「성삼위일체」는
나의 시각이 펼쳐지는 프레임 속의 대상에 의해 중요도가 결정된다.

작자 미상, 「예찬상」, 종이에 색, 28.2×60.9cm, 대만 대북고궁박물관 소장

역원근법은 대상을 바라보는 내가 중요한 것이 아니라 대상이 더 중요하다. 내가 어느 위치에 있든 그림 속 인물의 중요도는 줄어들지 않는다. 대상의 시선과 관점이 존중되어 있다. 역원근법에서는 나도 중요하지만 상대방도 중요하다. 나 아닌 타인의 중요성을 인정할 때 나만이 옳다는 아집에서 빠져나올 수 있다. 내가 서 있는 위치, 나의 관점, 나의 주장에 의해 세계가 규정되는 것이 아니라 나와 타인, 그리고 나만큼 중요한 무수한 타자에 의해 세계가 존재한다는 것을 깨닫게 된다.

하다. 이는 신영복 교수가 지적했듯(『나의 동양고전독법 강의』서론 참조) 서양철학의 구성원리가 "개별적 존재에 실체성을 부여하는 존재론"에 뿌리를 두고 있음을 의미한다. 그 누구의 판단보다 나라는 존재의 판단이 중요하다. 「성삼위일체」는 내 시각이 펼쳐지는 프레임 속의 대상에 의해 중요도가 결정된다. 이를테면 이 그림 속에서는 십자가에 매달린 예수가 중심이지만(왜냐하면 내가 바로 그 앞에 서 있으니까) 만약 내가 쭈그리고 앉아 예수의 발 아래 있는 관 앞에 시선을 고정시킨다면 관속에 누워 있는 시신이 예수보다 더 중요할 것이다. 바라보는 사람한테서 가까운 대상이 크게 부각되고 강조되기 때문이다.

그러나 역원근법은 다르다. 「예찬상」에서는 대상을 바라보는 내가 중요한 것이 아니라 대상이 더 중요하다. 내가 어느 위치에 있든 그림 속 인물의 중요도는 줄어들지 않는다. 대상의 시선과 관점이 존중되어 있다. 역원근법에서는 나도 중요하지만 상대방도 중요하다. 타인의 중요성을 인정할 때 나만이 옳다는 아집에서 빠져나올 수 있다. 내가 서 있는 위치, 나의 관점, 나의 주장에 의해 세계가 규정되는 것이 아니라 나와 타인, 그리고 나만큼 중요한 무수한 타자에 의해 세계가 존재한다는 것을 깨닫게 된다. 이것이 동양의 '관계론'이다. 관계론이 존중되는 사회에서는 신™처

럼 절대적인 개별적 존재의 중요성이 관계망 속에서 서로 화합하고 소화를 이룬다. 내가 신이면 상대방도 신이라는 것을 인정할 수밖에 없기 때문이다. 이런 관점이 녹아 있는 역원근법은 나의 입장만큼 중요한 것이 상대방의 입장이라는 것을 알게 해 준다. A교수의 입장이 옳다면 B교수도 할 말이 있을 것이다. 그 말을 두루 들어보고 고개를 끄덕여주는 것이 부감법이라면, 할 말이 있을 것이라고 인정해주는 것이 역원근법이다. 우리 모두는 사람들 속에서 살아가고 있기 때문이다.

끝없이 노력하면
언젠가 세상이 알아줄 것이다

그대 안의 작은 거장을 존중하라.

_랄프 왈도 에머슨(미국의 시인·사상가)

"아드님은 학교 잘 다녀요?"

아들을 미대에 보낸 선생님을 만나 아들의 근황을 물으니 난감한 표정을
짓는다. 남들이 부러워할 정도로 좋은 대학에 합격해서 기뻐했던 것도 잠
시, 미켈란젤로가 되지 못한 절망감에 빠져 있는 아들 때문에 애가 탄다
고 하셨다. "절망이 너무 빠른 거 아닌가요?" 하고 되물으려다 대학교 때

의 내 모습이 떠올라 입을 다물었다.

나는 작가가 되고 싶어 불문과를 지망했다. 내가 대학에 들어갈 때는 철학을 하려면 독문과를, 문학을 하려면 불문과를 가야 한다는 풍조가 지배적이었다. 멋쟁이들이 다니는 과로 소문난 불문과에 텁텁한 막걸리가 어울리는 내가 입학하게 된 것은 순전히 '문학 하면 불문과'라는 말에 혹했기 때문이었다. 그러나 초등학교 때부터 글을 잘 써서 학교 신문에 글이 실렸던 자부심이 깨지는 데는 한 학기를 넘길 필요도 없었다. 앙투안 생텍쥐페리, 앙드레 말로, 마르셀 프루스트의 책을 읽으며 내 능력으로는 도저히 그들이 펼쳐놓은 광활한 영토를 그려낼 수 없을 것 같은 벽을 느꼈다. 거장들이 책 속에 일궈놓은 따뜻한 시선과 긴 호흡, 존재의 순수성을 향한 절절한 갈망은 공감할 수는 있었지만 내가 할 수 있는 역할이 아니었다. 그들이 쓴 문학작품 속에는 역사와 철학, 신학, 심리학이 다 녹아들어 있었다. 반면 나는 역사의식도 투철하지 못했고 내 인생의 철학은 시작조차 하지 못했다. 신학과 심리학은 깜깜했고 자연과학 앞에는 건널 수 없는 깊은 강이 흐르고 있었다. 어떤 문도 열리지 않는 완강한 벽 앞에서 나는 수없이 무너지고 절망했다. 누가 뭐라 한 것도 아닌데 나는 자발적으로 글을 쓰지 않겠다고 맹세했다.

그런데 그때는 왜 몰랐을까. 아무리 큰 나무도 처음에는 작은 씨앗에서 시작했다는 것을. 미켈란젤로도 초창기에는 어설프고 서투른 작가였다는 것을 왜 몰랐을까. 마을 앞을 지키는 든든한 당산나무도 처음 땅속에서 싹이 틀 때는 연약하기 그지없는 풀이었다는 것을 안다면 결코 절망하지 않을 것이다. 다섯 아름이 넘는 당산나무도 처음부터 그 크기는 아니었다는 것을.

손봉채의 「물소리 바람 소리」는 늠름하게 자란 고목을 그린 작품이다. 나무 수령이 얼마나 될까. 햇볕을 충분히 받고 자란 고목은 휘어지게 많이 뻗친 가지만큼이나 오랜 시간을 견뎌왔을 것이다. 이렇게 큰 나무를 보고 있노라면 이 나무의 출발이 겨자씨처럼 작은 씨앗이었다는 것을 이해하기 힘들다. 처음부터 큰 나무로 싹이 텄을 것 같다. 마치 엄마는 어린 시절도 없고 수줍음 많은 소녀 시절도 없이 바로 엄마로 태어났을 것으로 착각하는 것처럼 처음부터 굵은 뿌리가 주저 없이 땅속을 파고들었을 것 같고 태풍이나 폭풍 한 번 만난 적 없이 하늘을 향해 마음껏 가지를 펼쳤을 것 같다.

그러나 이제는 웬만한 바람 앞에서는 끄떡하지 않을 만큼 듬직한 고목도

처음에는 분명 여린 싹이었다. 떡잎을 내민 순간 어린아이의 발바닥에도 꺾일 정도로 연약하고 힘 없는 싹이었다. 한 해 한 해 나이테를 만들며 세월을 견디는 동안 때론 모진 바람에 가지가 부러진 적도 있었을 것이고 폭설을 이기지 못해 줄기가 부러진 적도 있었을 것이다. 그 모든 시련 다견디며 해마다 나이테를 두르고 둘러야만 먼 곳에서도 사람들이 찾아오는 신령스런 나무가 될 수 있을 것이다. 이런 신령스런 나무가 버티고 있는 마을은 아무리 허름하고 가난한 사람들이 산다 해도 저절로 고개가 숙여지고 옷깃을 여미게 된다.

우리가 천재라고 평가하는 사람들은 남보다 조금 일찍 재능을 발휘하는 사람들일 뿐이다. 그러나 '남보다 조금 일찍'이라는 표현 속에는 남들이 절대 인정하려고 하지 않는 노력이 숨겨져 있다. 남들은 자신의 재능이 거저 생긴 것으로 터무니없이 부러워하고 질투할 때 그들은 스스로의 무능에서 탈출하기 위해 죽음과도 같은 절망과 싸워야만 했다. 그러므로 나무줄기를 그리는 화가의 붓질은 절망과 투쟁한 흔적이며, 작가가 한 자한 자 써 내려간 문장은 자신의 무능함에서 도망치기 위해 수십 만 개의 문장을 세웠다 부순 습작의 결과물이다. 그런 투쟁과 습작의 과정을 우리는 노력이라 말한다. 한 비평가가 스페인의 위대한 바이올린 연주가인 파

손봉채, 「물소리 바람 소리」, 폴리카보네이트 오일페인팅, 122×161cm, 개인 소장

햇볕을 충분히 받고 자란 고목은 휘어지게 많이 뻗친 가지만큼이나 오랜 시간을 견뎌왔을 것이다.
이렇게 큰 나무를 보고 있노라면 이 나무의 출발이 겨자씨처럼 작은 씨앗이었다는 것을 이해하기
힘들다. 웬만한 바람 앞에서는 끄덕하지 않을 만큼 듬직한 고목도 처음에는 분명 어린 싹이었다.
떡잎을 내민 순간 어린 아이의 발바닥에도 꺾어져 버릴 정도로 연약하고 힘없는 싹이었다.

블로 데 사라사테Pablo de Sarasate, 1844~1908를 가리켜 천재라고 말한 적이 있었다. 그 말을 들은 사라사테는 삼시 침묵을 지키더니 이렇게 대답했다.

"맞습니다. 나는 천재입니다. 지난 37년 동안 하루도 거르지 않고 날마다 14시간씩 연습해온 것을 천재라고 한다면 나는 분명 천재입니다."

세상 모든 일의 기본은 사랑

세상사 모든 일은 마음먹기에 달렸다.

_『화엄경』에서

인도 여행을 다녀왔다. 예상은 했지만 이 정도일 줄은 몰랐다. 길거리 곳
곳에 널려 있는 쓰레기와 오물, 혼을 빼놓을 정도로 계속 빵빵거리는 버
스와 트럭의 경적 소리, 폐차 직전의 버스에 짐짝처럼 실려 있는 사람들
과 제멋대로 달리는 인력거, 소와 개에 뒤섞인 사람들에게서 풍기는 역한
냄새와 지린내, 파리가 시커멓게 붙어 있는 노점상의 물건들, 호텔이나
음식점에서 흘러나오는 독한 향 냄새, 화장실 곁에 딱 붙어 있는 음식점

의 주방, 기는 곳마다 줄기차게 들러붙는 걸인, 맨발로 길가에 앉아 파리가 덕지덕지 붙은 아이를 안고 구걸을 하면서도 원색 사리를 걸치고 금빛코걸이를 한 여인…… 인도는 그야말로 충격 그 자체였다.

여행 중반에 바라나시Baranasi의 갠지스 강에 도착했을 때 그 충격은 절정에 달했다. 배를 탈 때 강물이 너무 더러워서 행여 물방울이 튈까 조심스러워하는 나와 달리 인도 사람들은 성스러운 강에서 목욕을 하면 평생 지은 죄가 전부 씻겨 나간다는 힌두교 교리에 따라 목욕을 하고 있었다. 추운 날씨에도 굴하지 않고 새벽부터 목욕하는 사람이 있는가 하면 빨래하는 사람이 있었고 죽은 시신을 태워 강에 띄우는 곳이 있었다. 갠지스 강은 성수이자 목욕탕이고 빨래터이자 시체안치소였다.

추위 속에서 덜덜 떨며 배에서 내려 돌아올 때였다. 여느 때처럼 걸인들이 우르르 달려들었다. 필사적으로 달려드는 걸인의 숲을 20여 분 정도 빠져나왔을까. 컴컴한 구석에 한 여인이 앉아 있었다. 한 아이는 무릎에 앉히고 조금 큰 아이는 그 곁에서 엄마에게 기대고 있었는데 그녀는 손 내밀어 구걸할 힘도 없는 듯 멍하니 땅바닥만 쳐다보고 있었다. 그 모습은 IMF 한파 때 길바닥에 내던져진 우리들이었다.

김호석이 그린 「밑둥 잘린 삶」은 가정이 해체되고 남편이 떠나버리자 살기 막막해진 여인이 아이들을 데리고 잠실 지하도에서 구걸하다 잠든 모습이다. 인물과 장소는 다르지만 어떤 경우에도 아이들을 포기하지 않는 모성은 똑같았다. 돈을 잃고, 명예를 잃고, 사는 집에서 쫓겨나도 마지막까지 포기할 수 없는 것, 그것은 가족이었다. 사는 방식이 다르고 먹는 음식이 달라도 자식을 지키려는 엄마의 마음은 어디나 똑같다. 자기 몸 하나 추스르기도 힘든 상황에서 끝까지 자식들을 버리지 않고 책임지겠다는 엄마의 마음을 보자 혼돈과 무질서로 뒤범벅이 된 인도가 갑자기 오래전부터 살아온 익숙한 마을처럼 편안해졌다.

마음은 사람을 얼마나 크게 변화시키는가. 부정적인 시각만으로 바라보던 인도를 긍정적으로 바라보게 되자 모든 것이 달리 보였다. 이번 여행의 목적 중의 하나는 「아쇼카 4사자 주두」를 보는 것이었다. 그런데 일주일째 하루 평균 8시간씩 버스를 타고 다녀야 하는 강행군이 계속되자 이미 여행의 의미는 색이 바래고 그저 쉬고 싶은 생각밖에 없었다. 사르나트 박물관에 들어갈 때도 마찬가지였다. 화집에서 본 것과 얼마나 차이가 있을까 싶었다.

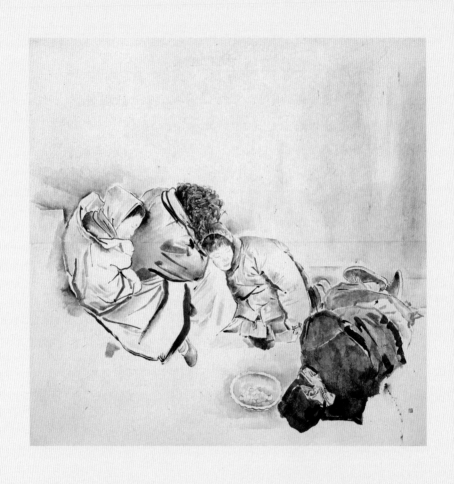

김호석, 「밑동 잘린 삶」, 종이에 먹, 137.5×140cm, 1999, 작가 소장

인물과 장소는 다르지만 어떤 경우에도 아이들을 포기하지 않는 모성은 똑같았다.
돈을 잃고 명예를 잃고 사는 집에서 쫓겨나도 마지막까지 포기할 수 없는 것, 그것은 가족이었다.
사는 방식이 다르고 먹는 음식이 달라도 자식을 지키려는 엄마의 마음은 어디나 똑같다.

그런데 박물관에 들어가자마자 나는 충격으로 입을 다물 수가 없었다. 크기도 대단했지만 딱딱한 바윗돌을 갈아 조각했다는 것을 믿을 수 없을 만큼 사자의 모습은 정교하고 생생했다. 특히 굳건하게 디디고 선 사자의 발은 금세라도 포효하며 먹잇감을 향해 달려들 것 같았다. 현대 작가가 만들었다고 해도 손색 없을 만큼 현대적인 감각과 균형미가 담겨 있었다.

이 주두는 인도를 최초로 통일한 아쇼카 대왕이 부처의 성지에 세운 기둥 위의 장식물이다. 무력으로 인도를 통일한 아쇼카 대왕은 불교에 귀의한 후 부처의 자취가 남겨진 곳을 참배하며 곳곳에 기념물을 세웠다. 이 기념물은 높이가 20미터 가량의 원형 기둥으로 그 위에 연꽃 받침을 얹고 신성한 동물 형상을 조각해서 올렸다. 동물의 주제는 황소, 코끼리, 말, 사자 등 인도에서 전통적으로 신성시하는 동물이었다. 그중에서도 가장 유명한 주두가 사르나트 박물관에 전시되어 있다. 그의 재위 기간이 기원전 265년경에서 기원전 238년경이니 이 사이에 만들어졌다고 할 수 있다. 내가 불가사의하게 느낀 것은, 기원전 3세기에 이런 걸작을 만들었던 사람들이 지금은 왜 이렇게 살고 있느냐 하는 것이었다. 왜 이렇게 가난하게 살까.

아쇼카 4사자 주두는 그 크기도 대단했지만 바윗돌을 갈아 조각했다는 것을 믿을 수 없을 만큼
사자의 모습은 정교하고 생생했다. 특히 굳건하게 디디고 선 사자의 발은 금세라도 포효하며
먹잇감을 향해 달려들 것 같았다. 현대 작가가 만들었다고 해도 손색 없을 만큼
현대적인 감각과 균형미가 담겨 있었다.

물론 내가 본 것만이 전부가 아니라는 것쯤은 알고 있다. 전 세계 IT 업계에서 인도를 빼면 일을 진행할 수 없고 손에 꼽을 정도의 갑부도 많다. 그러나 여전히 많은 인도인들은 최하층의 삶을 살며 빈곤에 시달리고 있다. 정치권과 공무원 세계에 부정부패가 만연해서 좋은 정책을 수립해도 제대로 시행되지 않는다고 한다. 현지 가이드의 얘기에 따르면 중앙정부의 예산이 집행되면 돈이 전달되는 과정에서 95퍼센트는 증발되고 겨우 5퍼센트만이 현지에 지급된단다. 귀담아 들을 얘기다. 아무리 머리가 좋고 우수한 사람들이 모여서 이룬 사회라 해도 그 구성원들이 올바른 도덕에 기초해 행동하지 않으면 인도처럼 될 수 있다는 사실을 현장에서 확인할 수 있었다. 개인도 마찬가지다. 한때 잘 나갔다고 해서 영원히 잘 나갈 수는 없다. 부단한 노력과 정진만이 추락을 막아줄 수 있을 것이다.

그러나 인도인들은 잘해낼 것이라고 믿는다. 최악의 상황에서도 가족을 생각하고 자식을 지키려는 그 마음이 있기에 그들은 잘해낼 것이다. 우리 부모님 세대가 보릿고개를 넘기면서도 우리들을 지켜준 덕분에 우리가 여기까지 올 수 있었듯 인도도 그러할 것이다. 세상 모든 일의 기초는 사랑이기 때문이다.

때로는 기다리는 여유를 배워보자

영원히 사랑한다는 것은 조용히 기다림으로 채워간다는 것입니다.

_도종환, 「영원히 사랑한다는 것은」에서

탁구를 시작했다. 하루 종일 앉아 있다 보니 몸이 찌뿌듯하고 살이 쪄 운동을 해야겠다고 다짐한 지 몇 년째였다. 그러다 발견한 운동이 탁구였다. 무작정 걷는 것보다 지루하지 않아서 좋고, 짧은 시간에도 땀을 뻘뻘 흘릴 정도로 운동량이 많아서 좋을 것 같았다. 이 나이에 무슨 운동을 할 수 있을까 하는 걱정이 수시로 발목을 잡았지만 과감하게 떨쳐버리고 동네 탁구장에 등록했다. 일주일에 두 번 강습이 있었고 나머지 시간에는

날마다 탁구장에 나가 연습을 했다. 처음에는 몸이 말을 듣지 않아 수업만 받고 돌아왔는데 며칠 지나면서부터는 고수들이 번갈아 가면서 대적해주었다.

그런데 고수가 하수 가르치는 방법이 제각각이었다. 어떤 고수는 럭비공처럼 튀는 내 공을 말없이 받아주는가 하면 어떤 고수는 공을 넘겨주는 시간보다 잔소리하는 시간이 더 많았다. 처음 시작하는 운동인 만큼 몸에 익숙해지려면 시간이 필요한 법인데 잔소리하는 고수는 자신의 초보 시절을 잊은 듯했다. 머리로 배운 것을 몸이 알기까지 절대 시간이 필요하다는 것을 과묵한 고수는 알고 있었고, 잔소리하는 고수는 현재 자신의 수준으로 하수를 판단하려 했다. 잔소리 많은 고수는 하수가 연습하면서 체득할 시간을 줄 만큼 마음의 여유가 없었던 것이다. 말이 많은 고수일수록 실력은 별로다. 실력은 별로면서 말만 많은 사람을 좋아할 사람은 없을 것이다. 나는 며칠 지나지 않아 잔소리하는 고수는 슬슬 피하게 되었다. 가만 보니 나뿐만 아니라 다른 하수들도 마찬가지인 것 같았다. 결국 말 많은 고수는 자기 말 상대할 하수 하나 곁에 없어 기계에 대고 혼자 연습하는 신세가 되었다.

김홍도, 「타작」, 『단원풍속화첩』에 수록, 종이에 연한 색, 27×22.7cm, 국립중앙박물관 소장
(허가번호: 중박 201103-173)

타작하는 농부들은 모두 수확의 기쁨을 누리고 있다.
이른 봄부터 논갈이를 하고 논에 물을 잡아 모내기를 한 다음 벼가 영그는 가을까지의
긴긴 시간을 인내심을 가지고 기다려왔기에 새삼 결실의 보람으로 충만해 있는 것이다.
그림 속에서 수확에 참여한 인물들은 모두 다 기다림의 시간을 아는 사람들일 것이다.
오랜 시간 땀 흘렸던 수고로움을 웃음으로 대신할 수 있는 것은 그 의미를 알기 때문이다.

김홍도의 「타작」을 보면 가을이 되어 수확하는 사람들이 즐겁게 일하고 있다. 오른쪽 위에 팔을 괴고 누워 있는 사람이야 소작인들을 감시하러 나온 사람이니까 열외로 치고, 타작하는 농부들은 모두 수확의 기쁨을 누리고 있다. 이른 봄부터 논갈이를 하고 논에 물을 잡아 모내기를 한 다음 벼가 영그는 가을까지의 긴긴 시간을 인내심을 가지고 기다려왔기에 새삼 결실의 보람으로 충만해 있는 것이다.

여린 모가 꽉 찬 낱알을 달기까지 시간이 필요하듯 사람도 무언가 이루기 위해서는 시간이 필요하다. 그림 속에서 수확에 참여한 인물들은 모두 다 기다림의 시간을 아는 사람들일 것이다. 오랜 시간 땀 흘렸던 수고로움을 웃음으로 대신할 수 있는 것은 그 의미를 알기 때문이다. 그러나 모두 다 그런 것은 아니다. 기다림을 안다는 것은 기다려본 경험이 있는 사람만이 알 수 있다. 아무리 조바심을 내도 뜨거운 여름을 견디지 않으면 결코 벼가 영글지 않는다는 것을 지켜본 사람만이 안다. 뜨거운 피를 가진 젊은 이는 알 수 없는 진리다. 설령 안다 해도 받아들이기에는 젊음의 피가 너무 뜨거운지도 모른다. 그래서 모든 사람들이 수확의 즐거움으로 출렁거리고 있을 때 젊은 총각 한 사람만이 심통 난 표정을 하고 있다. 시간이 가르쳐주는 거부할 수 없는 진리를, 느리게 흘러가는 시간이 왜 필요한지

이해하기까지는 앞으로도 많은 계절이 흘러가야 하리라.

그 진리는 젊은이를 제외한 나머지 사람들은 전부 알고 있다. 그 진리는 오직 세월만이 가르쳐줄 뿐 말로 가르칠 수 있는 것이 아니라는 것도 알고 있다. 그래서 구태여 심통 부리는 젊은이를 탓하지 않는다. 그저 지켜볼 뿐이다. 기다려주는 것이다. 어느 누구 하나 언성 높여 젊은이를 나무라는 사람이 없는 것을 보면 그들 모두 세월의 가르침을 믿기 때문일 것이다. 그들은 이렇게 생각하고 있는지도 모른다. 그래, 네가 지금은 젊은 혈기에 답답하겠지만 세월이 가면 언젠가는 알게 될 거야. 우리도 그랬으니까.

조급함을 버리고 기다리고 지켜봐주는 것, 그것은 사람에게도 벼에게도 꼭 필요한 인고의 시간이다. 그 인고의 시간을 견뎌냈을 때 흐뭇한 결실을 기대할 수 있을 것이다. 지금 누군가를 가르치고 있는가. 그렇다면 혹시 그의 행동이 굼뜨고 답답하게 느껴지더라도 버럭 화부터 내지 말고 조금만 기다려 주시라. 당신도 처음에는 그 사람만큼이나 서툴렀을 테니까.

중요한 건 모든 것을 살아보는 일이다

몰라서 곤경에 처하는 일은 드물다.

안다고 생각하지만 실제로는 모르는 것 때문에 곤경에 빠진다.

_조시 빌링스(미국의 작가)

"앞으로는 누가 길거리에서 전단지 주면 무조건 받을 생각이에요."

고등학교 다니는 둘째 아들이 집에 들어서자마자 한 말이었다. 세계평화의 날 홍보를 위해 명동에서 전단지를 나눠주는 자원봉사에 참여하게 되었는데 사람들 반응이 냉랭했던 모양이다. 그 일이 중요하다고 생각해서 나름대로 사명감을 갖고 참여한 일인데 사람들 생각이 자신과 같지 않다

는 것을 확인한 것이다.

"예전에는 저도 누가 전단지를 주려고 하면 귀찮아서 보지도 않고 거절했거든요. 그런데 제가 돌려보니까 그러면 안 되겠더라고요. 계속 서서 나눠주는 게 얼마나 힘든지 처음 알았어요."

"중요한 건 모든 것을 살아 보는 일이다. 지금 그 문제들을 살라." 라이너 마리아 릴케Rainer Maria Rilke, 1875~1926의 「젊은 시인에게 주는 충고」에 나오는 한 구절이다. 둘째 아이는 관념으로만 알던 다른 사람의 입장을 직접 살아 보고 몸으로 느낀 듯하다. 관념으로 안 사실은 금세 잊히지만 몸으로 배운 진실은 결코 잊지 못하는 법이다. 오늘 일이 작은 계기가 되어 앞으로 무슨 일을 할 때면 자기 입장만 고집하지 않고 상대방의 입장에서 생각해볼 수 있을 것이다.

송나라 때의 학자 심괄沈括, 1031~95이 지은 『몽계필담夢溪筆談』에 나오는 얘기다. 구양수가 한 떨기 모란 아래 고양이 한 마리가 있는 그림을 얻었는데, 그 그림의 우열을 평가할 수 없어 다른 사람에게 물어보았다. 한참 그림을 들여다보던 그 사람은 다음과 같이 대답했다.

"이것은 정오의 모란이오. 꽃은 활짝 피었는데 색이 말라 있는 것을 보니 이는 해가 중천에 떠 있을 때의 꽃이요. 고양이의 검은 눈동자가 실낱같은 것도 정오의 고양이 눈이지요."

이 정도 경지는 책을 통한 이론 공부나 귀동냥만으로는 도달할 수 없다. 그릴 대상을 직접 보고 관찰하고 느끼는 수준을 넘어 대상과 한 몸이 된 몰아일체의 경지에서만 가능하다. 마치 아들이 경험을 통해 얻은 교훈을 절대 잊지 못한 것처럼. 그래서 예로부터 많은 작가들은 만권독서萬卷讀書와 짝을 지어 만리행萬里行을 강조했다. 1만 권의 책을 읽고 1만 리 길을 가라는 뜻이다. 만권萬卷에서의 만萬이 꼭 일만一萬을 지정한 것이 아니라 많다는 의미로 쓰인 것처럼 만리행萬里行 또한 먼 길을 의미한다. 그러니 많은 책을 읽어 사고를 깊게 하고 여행을 통해 직접 몸으로 체험하라는 뜻이다.

여기서 짚고 넘어가야 할 것은 먼 길을 떠나는 것만이 만리행은 아니라는 것이다. 머리로 아는 것을 가슴이 알게 하고 몸이 느낄 수 있도록 경험의 세계로 들어가는 것 또한 만리행이다. 책을 통해 머리로 이해한 것을 온전히 나의 것이 되게 하려면 가슴으로 직접 느낄 수 있는 경험이 필요하

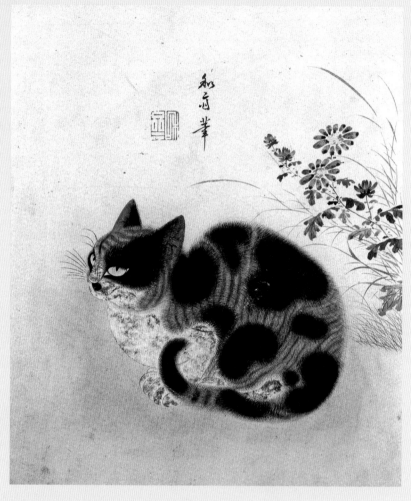

변상벽, 「고양이」, 종이에 색, 22.5×29.5cm, 간송미술관 소장

먼 길을 떠나는 것만이 만리행은 아니다. 머리로 아는 것을 가슴이 알게 하고
몸이 느낄 수 있도록 경험의 세계로 들어가는 것 또한 만리행이다. 책을 통해 머리로 이해한 것을
온전히 나의 것이 되게 하려면 가슴으로 직접 느낄 수 있는 경험이 필요하다.
『몽계필담』에서 그림을 품평하던 사람이 꽃과 고양이를 보고 때가 정오라는 것을 안 것은
많은 시간을 대상을 관찰하며 자연의 변화과정을 읽는 경험이 쌓였기 때문이다.

다. 『몽계필담』에서 그림을 품평하던 사람이 꽃과 고양이를 보고 정오라는 것을 안 것은 오랜 시간 동안을 대상을 관찰하며 자연의 변화 과정을 읽으며 경험을 쌓았기 때문이다.

둘째 아들이 전단지를 돌리며 체험의 중요성을 배운 것처럼 큰아들도 마찬가지였다. 큰아들은 대학수학능력시험이 끝난 후 어느 레스토랑에서 두 달 동안 주방보조 아르바이트를 하게 되었다. 집에서 설거지도 거의 해본 적 없던 아이가 하루 종일 서서 설거지하는 일을 하게 되었으니 그 고충이 어느 정도였을지 짐작할 만하다.

눈 내리는 토요일 아침이었다. 일어나 보니 눈이 소복소복 내리고 있었다. 그 기막힌 풍경을 보자 나도 모르게 감탄사가 튀어나왔다. 평일이었다면 새벽부터 운전해야 하는 남편 때문에 별로 반갑지 않은 눈이겠지만 그날은 토요일이었다. 둘째 아이에게도 두 번째 토요일은 학교에 가지 않는 '놀토'였다. 편안한 마음으로 창밖에 내리는 눈을 감상하고 있는데 갑자기 큰아들이 짜증을 냈다.

"에이! 토요일에 무슨 눈이야, 눈은……."

그 말을 듣고 나는 깜짝 놀랐다. 눈만 오면 신난다며 좋다고 노래를 부르던 아이가 아니던가.

"아니, 너 눈 좋아하면서 웬일이냐?"
"토요일에 눈이 오면 연인들이 전부 밖으로 나오는 바람에 설거지가 장난이 아니란 말이에요."

큰아이가 일하는 곳은 젊은 연인들이 많이 찾는 멋진 분위기의 레스토랑이었다. 그렇지 않아도 주말이면 끼니를 거를 정도로 손님이 몰려드는 판에 눈까지 내리니 안 봐도 빤한 하루가 될 것이었다. 손님이 많으면 주인이야 신나겠지만 똑같은 급여를 받으면서도 몇 배로 일이 늘어난 주방 사람들로서는 결코 신나는 날이 아니다. 오히려 피하고 싶은 날이다. 만약 주인이 손님 많은 날에 특별 보너스를 지급한다면 큰아들은 눈 오는 토요일을 싫어하지 않았을지도 모른다. 노동의 대가를 정당하게 받지 못하는 것에 대한 불만 때문에 괜히 애꿎은 눈만 원망의 대상이 된 것이다.

"앞으로는 눈 올 때 절대로 레스토랑 가서 오랫동안 앉아 있는 일은 없을 거예요."

그 결심이 언제까지 효력을 발휘할지 알 수 없으나 자신이 평소에는 전혀 생각해보지 못한 다른 사람의 삶의 모습을 이해하게 되었다는 것만으로도 큰 의미가 있을 것이다. 앞으로도 아이들이 타인을 이해한다고 입으로만 말하기보다 몸으로 직접 느끼고 공감하며 사는 사람이 되었으면 좋겠다.

필요 없는 고통은 없다

시간이란 우리가 사용할 것이지 얽매일 것이 아니다.

_무사 앗사리드, 「사막별 여행자」에서

"만약 그때 돈을 벌어야 된다는 절박함이 없었더라면 지금 이렇게 한국
말을 능숙하게 하지 못했을 거예요."

한 작가를 만났다. 그녀는 열한 살 때 미국으로 이민을 가서 미대를 졸업
한 후 작품 활동을 하다가 문득 고국이 궁금해서 한국에 돌아왔다. 앞날
이 보장된 미국에서의 생활을 뒤로하고 아무것도 약속된 것이 없는 한국

을 택했을 때 그녀의 부모는 인연을 끊자고 할 정도로 심하게 반대했다. 모질게 고국에 와서 어느 단체의 도움으로 작업실은 얻을 수 있었지만 생활비나 작품 재료비는 자력으로 벌어야만 했다. 그때부터 생전 처음으로 그녀의 밑바닥 생활이 시작되었다. 작업에 몰두하기는커녕 영어강사, 통역, 번역 등 안 해본 일이 없을 정도로 밤낮없이 일했다. 그러나 생활은 어려웠고 낯선 고국에서 외로움을 견디는 것은 더욱 힘들었다. 그렇게 5년을 버텼다. 그 와중에 그녀는 한국에서 만난 사람과 결혼을 해서 정착했고 안정을 찾았다. 그녀의 작품은 국내외에서 주목을 받으며 큰 상도 받았다. 이제는 잘 나가는 그녀에게 어떻게 그렇게 한국말을 잘하느냐고 물었을 때 그녀가 한 대답이었다. 그때는 사는 것이 너무 힘들어서 모든 것을 다 포기하고 싶을 정도였단다. 그런데 지나고 나니 그 시간이야말로 자신한테 가장 필요한 시간이었음을 알게 되었다는 것이다.

강세황은 예순 살까지 백수로 지냈다. 그러다 나라에서 베푸는 양로연에 참석했고 그의 사정을 딱하게 여긴 영조의 특명으로 무덤을 지키는 9급 말단 벼슬을 받게 되었다. 그때부터 그는 관리들을 대상으로 하는 시험에서 항상 장원을 차지하여 10년 만에 한성부판윤에 오르게 되었다. 일흔두 살 때는 도총관이 되어 청나라에 사신으로 다녀왔으며 일흔아홉에 세상

을 뜰 때까지 왕성하게 활동했다. 그는 수많은 작가들의 작품에 감상문을 남겼을 뿐만 아니라『송도기행첩』같은 명화를 남겼다. 단원 김홍도 같은 불세출의 화가를 키웠고 많은 작가들의 작품에 화평을 남겼다.

자의식이 무척 강했던 그는 자화상을 4점이나 남겼다. 그중에서도 그의 나이 일흔 살 때 그린「자화상」은 매우 독특하다. 평상복을 입었는데 머리에는 관모(官帽)를 쓰고 있기 때문이다. 관모를 썼으면 당연히 관복을 입는 것이 정상일 텐데 평상복인 도포 차림이다. 무슨 까닭일까? 궁금증에 대한 해답은 얼굴 양쪽에 쓴 찬문(贊文)에서 찾을 수 있다. "마음은 산림에 있지만 이름이 조정에 올라 있으니"라고 적혀 있다. 비록 현재는 관직에 올라 나라의 녹을 먹고 있지만 마음은 언제나 조은(朝隱)의 자세를 잃지 않겠다는 뜻이다. '조은'은 '정신적인 은둔의 자세'를 가리키는데 속세의 관직에 있으면서도 마치 산 속에서 은둔하듯 부정부패를 멀리하겠다는 신념을 의미한다. 머리에 쓴 관모가 현재의 강세황을 상징한다면, 평상복은 관직을 떠난 은자(隱者)를 상징한다. 평상복은 언제든 야인(野人)으로 돌아갈 수 있다는 의지의 표명이다. 백수 시절에 다짐했던, 공직자가 된다면 현실에 매몰되지 않고 공명정대한 사람이 되겠다는 초심을 잊지 않겠다는 뜻이다. 옛사람들은 인생에서 가장 경계해야 할 세 가지 불행을 이렇게 정의했다.

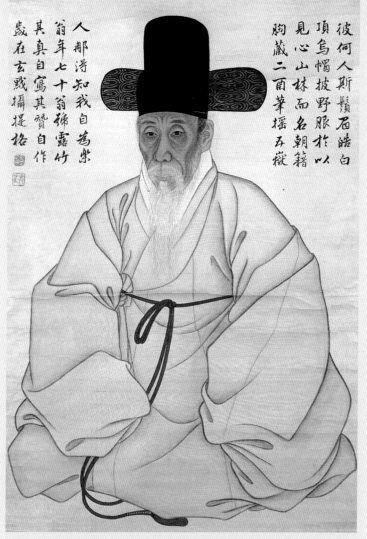

彼何人斯鬚眉皓白
頂烏帽披野服於以
見心山林而名朝籍
胸藏二酉筆搖五嶽
人那得知我自爲紫
翁年七十翁號露竹
其真自寫其贊自作
歲在玄黓攝提格

강세황, 「자화상」, 비단에 색, 88.7×51cm, 1782, 국립중앙박물관 소장

강세황이 자화상을 그리면서 이전의 초상화에서는 전혀 시도한 적이 없는 관모 쓰고 도포 입은
모습을 그린 이유는 자명하다. 오랜 시간 무명씨로 살면서 절감했던 삶의 진리를 죽는 날까지
실천하겠다는 의지의 표명이다. 어쩌면 그는 이 자화상을 그릴 때 심각한 위기의식을 느꼈는지도
모른다. 한참 잘 나가고 있을 때라 야인 시절의 결심을 잊어버릴까 봐 두려웠을지도 모른다.
절정에 오르면 더 이상 올라갈 곳이 없어 굴러 떨어질 수밖에 없는 원리를 알고 있었기 때문이다.
너무 빠른 나이에 성공했더라면 결코 깨닫지 못했을 삶의 지혜라 할 수 있다.

젊었을 때 너무 일찍 성공하는 것과 돈 많은 부모를 만나는 것, 다재다능한 능력을 갖고 태어나는 것이라 했다. 틈만 나면 내가 처한 조건을 탓하는 우리들로서는 쉽게 받아들일 수 없는 역설이다. 누구나 꿈꾸는 삶의 조건이 불행의 근원이라니 역설이다. 그러나 곰곰이 생각해보면 이만큼 정확한 진리도 없을 듯하다. 너무 일찍 성공하면 나태해지고 오만해지기 쉽고 유복한 집에서 자라면 재물의 소중함을 잊기 쉽다. 또한 머리가 비상하고 재주가 출중하면 겸손을 잃기 쉬워 자칫 화를 불러들일 수도 있다.

강세황이 자화상을 그리면서 이전의 초상화에서는 전혀 시도한 적이 없는 관모 쓰고 도포 입은 모습을 그린 이유는 자명하다. 오랜 시간 무명씨로 살아오면서 절감했던 삶의 진리를 죽는 날까지 실천하겠다는 의지의 표명이다. 어쩌면 그는 이 자화상을 그릴 때 심각한 위기의식을 느꼈는지도 모른다. 절정에 오르면 더 이상 올라갈 곳이 없어 굴러 떨어질 수밖에 없는 원리를 알고 있었기 때문이다. 삼가고 또 삼가면서 자신의 행동을 뒤돌아보겠다는 결심은 60년이라는 준비 기간이 있었기 때문에 가능했을 것이다. 너무 빠른 나이에 성공했더라면 깨닫지 못했을 삶의 지혜라 할 수 있다. 행여 지금 잘 나가는 친구 곁에서 좌절하고 있는 사람이 있는가? 그렇다면 당당하게 받아들이자. 필요 없는 고통은 아무것도 없기 때문이다.

내가 내 인생의 주인공이다

운명의 여신이 심술궂게 나를 뒤엎어도,
운명의 수레바퀴가 내 마음까지 지배할 수는 없다.

_윌리엄 셰익스피어

지하철을 탔다. 간밤의 피곤을 다 떨쳐버리지 못한 듯 사람들은 자리에 앉기 바쁘게 눈을 감는다. 출근 시간이라고 하기가 민망할 정도로 지치고 피곤해 보인다. 잠실행 지하철로 갈아타기 위해 복정역에서 내렸다. 에스컬레이터를 타고 8호선 쪽으로 향하는데 이동하는 사람들 모습이 꼭 죄수들의 행렬 같다. 스치기만 해도 그들을 짓누르고 있는 상처들이 와르르 쏟아져버릴 듯 위태로워 보인다. 한때는 어깨 위에 설레는 생애를 목마

태우고 춤추듯이 걸어 다녔을 그들인데 지금은 기억조차 없어 보인다. 나는 그들을 향해 마음속으로 격려를 보낸다. 지친 어깨의 그대들이여. 오늘 하루만이라도 평안하시기를.

잠실역에서 2호선을 갈아타고 한강을 건넌다. 지하철이 지상으로 나온 때문일까. 어두컴컴한 지하철 안으로 햇볕이 들어오자 사람들 표정이 밝아 보인다. 어떤 사람은 갑자기 맞이하게 된 햇볕을 감당하지 못해 눈을 찡그린 사람도 있지만 모두 숨통이 트인 듯한 표정이다. 그중에서는 지상인지 지하인지 알지 못한 채 여전히 눈을 감고 있는 사람도 있었다. 어찌 되었던 한 줌의 햇볕이 사람들에게 미치는 영향을 실감할 수 있었다.

건대입구역에서 6호선으로 갈아타기 위해 에스컬레이터를 탔다. 건대입구역 환승은 유난히 길다. 계단을 내려와서 두 번이나 에스컬레이터를 갈아타야 할 정도로 길다. 앞에 서 있는 사람이 없으면 아찔한 현기증이 느껴질 정도다.
그런데 나는 이곳에서 에스컬레이터를 탈 때마다 스타가 된다. 내가 유명한 스타가 되어 레드카펫을 밟는 것 같다. 6호선으로 갈아타기 위해 에스컬레이터가 있는 곳으로 꺾어 들어가자마자 양쪽 벽과 앞쪽 벽면에 서 있

던 카메라맨들이 기다렸다는 듯이 나를 향해 일제히 플래시를 터트린다. 그리고 내게 이렇게 말한다. 이쪽을 봐 주세요. 이쪽이요, 이쪽! 한 번만 웃어주세요. 좋아요. 아름다워요. 이쪽도 봐 주세요. 이쪽도요.

그러자 내가 아닌 여배우가 손을 흔들며 환하게 웃는다. 이 자리는 분명 유명한 여배우가 서야 될 자리다. 임서령이 그린 「매력 뿔」은 영화배우 장미희를 모델로 했다. 이 정도 배우라면 어느 자리에 서 있더라도 사람들이 금세 영화배우인 줄 알아보겠지. 그런데 불행하게도 나는 아니다. 그걸 알면서도 에스컬레이터를 타고 내려가는 내내 마치 내가 장미희라도 된 듯한 착각에 빠진다. 그것은 순전히 벽에 붙은 광고 포스터 때문이다. 그 부근의 어떤 백화점에서 개업하면서 광고 포스터를 붙여 놓았는데 카메라맨들은 그 광고지 속에 들어 있다. 광고는 에스컬레이터가 시작되는 곳부터 끝나는 곳까지 연이어 붙어 있다. 어느 영화제에 참석한 사진기자들을 찍은 걸까. 길고 긴 에스컬레이터가 멈출 때까지 한참을 내려가도록 그들은 나를 향해 애원하듯 카메라를 들이민다. 어떤 이는 펜과 수첩을 들이대며 사인을 부탁한다. 전단지를 붙여 놓은 백화점의 상술은 아주 교묘하게 소외된 사람들의 마음을 건드린다. 내가 백화점에만 들어서면 마치 레드카펫을 밟는 여배우처럼 대우를 받을 것 같은 환상을 심어준다.

그곳에 가면 나도 장미희처럼 수많은 사람들의 부러움이 대상이 될 것 같다.

에스컬레이터가 끝나고 6호선 쪽으로 향하는 계단을 올라가자 그곳에는 현실 속의 나를 확인시켜주는 거울이 걸려 있었다. 환상은 거기까지였다. 거울 속에는 방금 전까지 플래시 세례를 받던 장미희 대신 길거리 어디서나 발견할 수 있는 평범한 내가 서 있었다. 어찌 되었든 내가 움직일 때마다 계속해서 자리를 이동해가며 카메라를 들이대는 광고 속의 기자들 때문에 우울했던 마음이 환해졌다.

그러나 나는 생각한다. 비록 나를 향해 카메라를 들이대는 기자들이 없어도 나는 내 인생의 주인공이라는 것을. 다른 사람에게 의지하지 않고 혼자 힘으로 지하철 계단을 걸어 올라갈 수 있다는 것만으로도 나는 내 인생의 주인공이라는 것을 생각한다. 설령 드라마에서 지나가는 사람으로 잠깐 출연하는 배우라 해도 내 인생에서는 주인공이다. 비록 지금은 삶의 무게에 짓눌려 어깨를 축 늘어트리는 시간이 많지만 그래도 나는 주인공이다. 주인공은 어떤 상황에 놓이더라도 주인공이다. 비극적인 역을 맡아도 주인공이다. 주인공은 쉽게 좌절하지 않는다. 극중에서 허름한 옷을

임서령, 『매력 뿔』, 수간채색, 80×75cm, 2008, 개인 소장

에스컬레이터가 끝나고 6호선 쪽으로 향하는 계단을 올라가자 그곳에는 현실 속의 나를
확인시켜주는 거울이 걸려 있었다. 환상은 거기까지였다. 거울 속에는 방금 전까지 플래시 세례를
받던 장미희 대신 길거리 어디서나 발견할 수 있는 평범한 내가 서 있었다. 그러나 나는 생각한다.
비록 나를 향해 카메라를 들이대는 기자들이 없어도 나는 내 인생의 주인공이라는 것을.

입었다고 해서 주인공의 자격을 박탈당하는 것이 아니다. 주인공 역할을 제대로 해내지 못했을 때만 비난을 받는다. 그런 자존의식을 갖고 살아야겠다.

다시 어두컴컴한 6호선을 갈아타고 지쳐서 눈을 감고 있는 사람들을 본다. 나는 그들에게 조용히 속삭인다. 당신 인생의 레드카펫의 주인공인 고단한 그대여, 오늘도 평안하시기를.

에필로그 한 송이 행복의 의미

이야기를 끝내려는데 창 밖에서 벚꽃이 화안하게 웃고 있네요. 그러고 보니 여태 껏 우리가 벚꽃 아래에서 대화를 하고 있었군요. 꽃밭에서의 대화는 여기서 끝나 지만 언젠가 우리는 다른 꽃밭에서 만날 기회가 있을 것입니다. 그때까지 서로 인 생이라는 멋진 여행을 계속하다가 꽃밭에서 다시 모여 꽃 같은 대화를 나눠보아 요. 기대하겠습니다.

이 책을 만드는 데 많은 분들이 도와주셨습니다. 『좋은생각』의 이소정 기자님은 짧은 글임에도 매 글마다 대충 넘어간 적 없이 꼼꼼하게 점검해주셨습니다. 책 진 행을 맡아주신 이승희 님의 부지런함과 정성도 잊지 않겠습니다. 나중에 나이 들 면 같은 동네에서 상추랑 쑥갓 뜯으며 싱싱하게 살까요? 저의 영원한 후원자이신 정민영 대표님께는 감사하다는 말없이 넘어가겠습니다. 다음 주에 인사동에서 만 나 돌솥밥 함께 먹어요. 그리고 이 책 속에 소개한 그림을 그려 주신 작가님들께 무한한 감사를 드립니다. 좋은 그림이 있어 글을 쓸 수 있었습니다. 감사합니다.

'빠르게, 효율적으로, 더 많이' 갖고 사는 것보다 '느리고, 불편하게, 더 적게' 갖는 삶을 지향하는 것도 나쁘지 않습니다. 그 과정에서 한 송이 꽃이 주는 행복 의 의미를 발견할 수 있기 때문입니다. 당신의 삶이, 그리고 저의 삶이 길가에 핀 꽃을 바라보며 살기를 기원합니다. 어느 장소, 어느 길 위를 걷더라도 그 길 옆에 는 항상 꽃밭이 있기 때문입니다. 사막에서도 꽃은 피니까요. 행복하세요.

좋은 그림 좋은 생각

조곤조곤 전하고 소곤소곤 나누는 작은 지혜들

ⓒ 조정육 2011

| 1판 1쇄 | 2011년 5월 13일 |
| 1판 6쇄 | 2016년 9월 23일 |

지 은 이	조정육
펴 낸 이	정민영
책임편집	이승희
편 집	손희경
디 자 인	정연화
마 케 팅	이숙재
제 작 처	한영문화사

펴 낸 곳	(주)아트북스	
출판등록	2001년 5월 18일 제406-2003-057호	
주 소	10881 경기도 파주시 회동길 210	
대표전화	031-955-8888	
문의전화	031-955-7977(편집부)	031-955-3578(마케팅)
팩 스	031-955-8855	
전자우편	artbooks21@naver.com	
트 위 터	@artbooks21	
페이스북	www.facebook.com/artbooks.pub	

ISBN 978-89-6196-085-4 03600